# 數位美學？

## Digital Aesthetics?

### 電腦時代的藝術創作及文化潮流剖析

葉謹睿 著

藝術家 出版社

# 他序
# 前面，走來了一個誠實的小孩

　　和所有關心數位藝術的朋友一樣，我知道葉謹睿這個名字，也有好長的一段時間了。但他低調的行事風格，讓大多數台灣藝術工作者對他的印象，都停留在只讀其文而不見其人的階段。我個人，也是一直到了2004年，因為和他一同受邀在紐約皇后美術館（Queens Museum of Art）展出作品，才有機緣認識了這位長期在數位藝術圈耕耘的隱形人。

　　古人說：「文如其人」，這句話用在葉謹睿身上，其實是再適切也不過了。他的文筆自信而流暢──猶如他為人處事一般，不卑不亢、辯才無礙。他的文句坦率而真誠──正吻合他平日直爽、踏實的性情。他的文章裡面，經常用輕鬆甚至調皮的筆觸，在笑談之間探討深刻而嚴肅的議題──就像他平日的言談，風趣幽默，但言之有物。更特別的是，他像是一個愛發問的小孩兒，似乎對所有事情，都有著無止盡的好奇心。也許，就是這種愛追根究底、喜歡顛覆、又不喜歡接受制式答案的習慣，讓他擁有一股以奇思、奇言和奇談來教化群倫的特質與魅力。

　　仔細觀察這些年來葉謹睿在數位藝術領域的成就，你就能夠看出他前瞻和喜歡挑戰自我的個性。當數位藝術在1990年代末期，還處於一個被主流藝術圈所質疑的尷尬階段時，剛從賓州大學研究所畢業的葉謹睿，就以初生之犢不畏虎的精神與勇氣，大張旗鼓地策劃了「未知／無限：數位時代的文化與自我認知」，並且在美國兩個城市、三個藝術空間巡迴展出。這個由葉謹睿所策劃的展覽，與紐約惠特尼美術館的「位元流」（BitStream），以及舊金山現代美術館的「010101：科技時代

的藝術」，是屬於同一個梯次的數位藝術展，嚴格說起來，它們算是數位藝術展覽的先驅，也預告了接下來十數年的風潮。2003 年，在相關論述依然十分匱乏的年代，葉謹睿排除萬難，出版了台灣第一本專門介紹數位藝術的《藝術語言@數位時代》。2005 年，當數位藝術開始被世界各國以慶典式的型態包裝，如烽火般地竄燒到各地展出之際，為了避免泡沫化，葉謹睿又大聲疾呼，希望大家的注意力，能夠回歸到理論以及教育的根本基礎之上。也適時地出版了第一本完整梳理數位藝術脈絡的中文書：《數位藝術概論：電腦時代之美學、創作及藝術環境》，這本書對於台灣數位藝術教育的扎根，具有莫大助益。

　　葉謹睿的著作和研究，一直放眼未來，不斷為你我提供下一波潮流的訊息。《數位「美」學？ —— 電腦時代的藝術創作及文化潮流剖析》的出版，又再次為我們預告了下一階段應該要努力的方向。

　　在光鮮絢麗的表象之下，數位科技的快速發展，其實讓藝術和文化，都受到了相當的衝擊。近幾年來，開始呈現出一種新舊觀念交接不濟，華而不實，甚至可以說是認知扭曲的窘況。在「數位藝術」儼然成為一個流行詞彙的當下，有許多東西，其實是值得省思和檢驗的。《數位「美」學？》在這個關鍵的時刻發表，正

■ 林珮淳展出於紐約皇后美術館的作品〈美麗人生〉

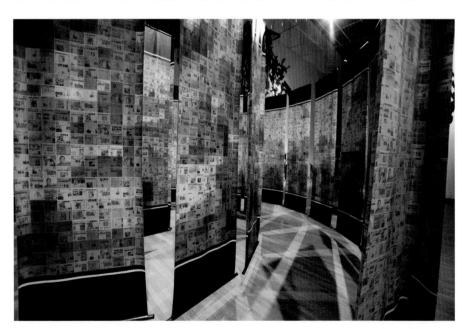

好為我們提供了一個重新思考的出發點。除了對於藝文潮流的剖析之外，最令我激賞的，就是作者那種放下身段，去點破一些藝術弔詭的勇氣和誠懇。這本書，就像是「國王的新衣」裡面那個誠實的小孩，坦白地告訴了我們，在炫目耀眼的表徵下，當代藝術在過去這些年來，究竟穿上了什麼？脫掉了哪些？進而讓我們有機會一起去思考，接下來究竟應該往哪裡去。

對於從事數位藝術相關工作的朋友而言，這絕對是一本值得你我收藏的好書。更重要的是，這本書的深入淺出，提供了一個輕鬆閱讀、深刻了解的機會。讓所有對於藝術、文化有興趣的人，都能夠在寓教於樂之中，進一步瞭解你我所身處的這個社會。在 Web 2.0 的集體智慧時代裡，這其實是所有人的共同使命。誠如作者葉謹睿在書中所言：「從網路曙光乍現、泡沫化一路走到今天的 Web 2.0 時代。草根創意掀起了文化創意產業結構的重新洗牌，對於藝術文化品質與未來的憂心，都是可以理解也應該正視的。但這股潮流，擋不住、其實也不必擋。重要的，應該是放寬心胸和積極參與，共同建設和體驗這個草根創意當道的新世界。」

無論如何，這絕對不是一本艱澀或者漫談文化高調的書。這本書除了檢驗電腦時代的藝文環境之外，也能夠幫助業餘欣賞者，培養對數位藝術，以及當代藝術的了解和興趣。請各位讀者安心地去欣賞數位藝術的複雜多變吧！只要你給自己一個機會，放鬆心情，打開這本書去看幾行、翻幾頁，相信你就會和我一樣，喜歡上這本值得一讀再讀的好書。

### 林珮淳

澳洲國立沃隆岡大學藝術創作博士

台灣藝術大學多媒體動畫藝術研究所教授

台灣藝術大學數位藝術實驗室主持人

# 自序
# 這個「美」字兒，為什麼要倒過來？

看到本書封面的朋友，也許心中會感到好奇：「美學就美學吧，還弄什麼玄虛、搞什麼花俏，沒事幹啥把這個美倒著放？」在此先做一些聲明：這個美字倒了過來，絕對不是排版上的錯誤；也不是呼應國際上暗潮洶湧的反美（國）情緒；更重要的是，儘管作者不帥是個不爭的事實，但應該還不至於淪落到讓美這個字兒都

■ 台灣數位藝術家李小鏡 2008 新作〈轉世〉(Transfiguration)。圖檔來源：東之藝廊

■ 保羅・史羅肯（Paul Slocum）的網路作品〈攜帶式網絡〉(Portable Network)。圖檔提供：Paul Slocum（右頁上圖）

■ 約翰・賽門 2007 年的時間繪畫作品〈門檻〉(Threshold)。圖檔提供：John F. Simon, Jr.（右頁下圖）

跌倒的地步。

我刻意要求在封面上把「美」倒過來，其實想要反映的，是我在來到美國之後，所感受的第一個文化震撼（culture shock）。在當時，我對藝術的認知很傳統。我喜歡創作漂亮、有美感、帶有詩意的作品。後來慢慢發現，美國當代藝術圈，還真是一個奉行「美色只不過是一層皮」（Beauty is only skin deep）的族群。美麗（beautiful）、漂亮（pretty）這些形容詞，在他們的心中，其實往往是一種褒貶參半的警告。他們寧願聽到別人用意味深長（thoughtful）、犀利（edgy）甚至挑釁（provocative）來形容自己的作品。當然並不是說他們的觀點就是真理，但我認為，這種層面的思考與自我要求，確實為藝術開拓出了另外一個戰場。甚至可以說，這種思考模式，讓「創作」成為一種強悍的社會批判力量，使藝術家不自我設限於美化人生的功能，更避免了讓藝術品淪為一種金玉其外的裝飾。這也就是為什麼，傳統的美學，一旦到了當代藝術的領域，就必須要重新被界定，不能單純以視覺上的美或感動來做論述。

寫這本書，並不想告訴讀者什麼是美、什麼是醜。這種主觀上的好惡，應該交由每一個人自己去做定奪。本書的內容，目的在於把一些藝術的弔詭撥開、敲碎甚至完全打破，讓大家都有機會重新去了解，當代藝術創作在數位的衝擊之下，正在以什麼樣的方式做蛻變。當然，藝術創作並不存在於真空包裝之中，它與社會的其他環節，一定是相依共存的。因此，本書也刻意跨出形而上的學理討論，從生活、教育和市場的各個層面，全方位檢視文化潮流因應科技而產生的波動。

現代人的生活很匆忙，經過數位科技的搧風點火之後，更忙。在手機、PDA、筆電、無線網路、國際漫遊的全球緊迫盯人之下，還真可以說是逃到天涯海角都無所遁形。在這種環境之下，我們要記住好萊塢喜劇《蹺課天才》（*Ferris Bueller's Day Off*）裡面的一句話：在飛速奔馳的生活裡，若你不偶爾停下來四處張望，你將會錯過一切。其實，藝術和文化，並不是一門艱澀、嚴肅、難懂的學問，而是一種生活態度和心境。它也可以很輕鬆，很自在。我在本書的字裡行間，往往會有些調皮和不循規蹈矩，無非就是想要跳脫藝文界的氣質形象，嘗試以更輕鬆的態度，來探討正在你我周遭發生的一切。

■ 梅特·科利斯浩（Mat Collishaw）的投影作品〈雙向物〉（Two Way Thing）。攝影：葉謹睿

　　每次回到台灣，看見一群在藝術圈內打拼的朋友，心中其實很慚愧。高中畢業就出國留學，直至今日，從來也沒能為台灣的藝術圈做出任何貢獻。過去幾年，有榮幸在台灣的藝術刊物上寫專欄和出版書籍，因此陸續發表了一些人在他鄉的我思

■ 美國科技藝術家保羅‧強森（Paul Johnson）的作品〈紅、綠、藍遊戲機〉本身是電玩也是雕塑。圖檔提供：Paul Johnson（左右頁三圖）

我見，這也算是為故鄉的朋友盡一絲棉薄之力吧！其間若是有謬誤或不足之處，還請各方大德不吝指正。

能夠完成這本書，要感謝的人真的很多。除了家人、朋友的關懷之外，特別要感謝藝術家出版社的何政廣社長以及王庭玫總編的支持。還要感謝 FIT 大學藝術與設計學院的院長 Joanne Arbuckle 和大眾傳播系系主任 Donna David。另外，也要藉機向一些國內科技藝術圈的朋友致敬，包括：台灣國立美術館的薛保瑕館長以及「數位藝術方舟」的同仁、台灣藝術大學的林珮淳教授和陳永賢教授、台北藝術大學藝術與科技中心的許素朱教授、曾為數位藝術計畫鞠躬盡瘁的潘台芳小姐、微型樂園的蔡宏賢總監及同仁包括王韻、阿海、雨蛙、施耘心小姐等等，以上這些人，還有其他許多默默為數位藝術耕耘的朋友，都是站在台灣藝術最前線努力和奉獻的真英雄。除此之外，旅居國外多年，英文進步的速度似乎跟不上中文退步的速

度。幸好有本書文字及美術編輯等同仁的耐心和毅力，才能有機會將研究成果與讀者分享。

　　當然，絕對不能忘記的，就是不辭辛勞幫我校稿、替我加油、為我的身體擔心、聽我抱怨自己江郎才盡的親愛的老婆——龔愛玲。老婆，感謝妳讓我再次任性，日以繼夜地敲鍵盤、玩滑鼠，這本書寫完了，以後，不熬夜了。

<div style="text-align: right">

葉謹睿

2008年春寫於紐約

</div>

# 目次

# 看門道還是看熱鬧？
# 從當代藝術的演進談科技藝術之未來

今天很高興能有機會來和各位同學做一次面對面的溝通。本來，我打算把今天的演講命名為：「看得懂當代藝術的人不要來」，後來想一想，這樣的題目可能有點兒太過勁爆，更何況，要是一個聽眾都沒來，讓我赫然發現我是全台灣唯一看不懂當代藝術的人，這樣殘酷的事實，會對我的自尊心造成很大的傷害。所以決定把標題修飾了一下，採取比較溫和的態度，先把大家騙進會場再說。

在討論科技藝術之前，首先我們必須要嘗試去了解的，就是「藝術是什麼？」或者「什麼才算是藝術？」這個問題當然沒有標準答案，特別是我。在這裡我先向各位坦白：我沒有答案。甚至可以說我對於當代藝術，最近真的是愈看愈糊塗、愈想愈迷糊。但，我相信這是一個過程，而且是種健康的轉變。青原惟信禪師曾說：「未參禪時，見山是山，見水是水；參禪之後，見山不是山，見水不是水；悟禪之後，見山又是山，見水又是水。」也就是說悟的層次有三，在茫然無知的時候，一切的事情都是很簡單的，我們很容易就去相信、去肯定或者去人云亦云，因為我們本身並沒有足夠的思想深度去質疑。當我們自我的思考深度開始提升，也就是自我的執著開始增加，逐漸也開始會去質疑、去否定。當自我的層次與境界提升到大徹大悟的階段，一切又將會回到反璞歸真的自在境地。雖說從表象上看起來，在兜了一個大圈圈之後，又將會回到原來的起始點，但這種境界上的提升，其實是很微妙的。

1993年1月1日凌晨，我首次踏上了美國紐約甘迺迪機場。當時的我不過是一個21歲的小鬼，但氣焰可是一點兒都不小。我不僅充滿自信，也深信自己了解藝

術的真諦。我那見山是山的自信，一直延續到研究所的年代。在畢業幾年之後，隨著教書以及寫作的歷練，我慢慢把視野變寬，開始接觸到自己領域之外的各種藝術理論及弔詭。從不斷的學習之中，我逐漸發現世界變了，後來才發現其實是我變了。許多以往自己深信不疑的觀念和想法，都不再牢不可破。甚至發現許多所謂的「真理」，都不過是我把內心的執著投射出來而形成的幻象。漸漸地，我見「藝術」不再是「藝術」，不停推翻了心中許多的成見。今天藉這個機會，我希望提出一些心中的疑惑，和大家一同做一種有建設性的自我挑戰。

## *1* 你真看得懂當代藝術嗎？

記得曾經聽李敖說：「哲學是什麼？哲學就像是一個人把自己關在漆黑的房間中，並且嘗試去抓一隻想像中的黑貓。雖然黑貓並沒有實體，但只要你用心地去抓，貓就會為你存在，你甚至還可以大聲地和別人宣稱說：『我抓到了』！」其實藝術也很相似，每一個藝術家都用心地在抓自己的黑貓，重點是，你必須要維持心中的那個執著，也就是房間內不能有任何光線，不然黑貓可能就無法繼續存在了。我今天先來搞個蛋，把房門偷偷拉個縫，讓現實的光線透進來，看看房裡面到底有些什麼。接下來我嘗試以文字來形容一些事物，請各位想一想、猜一猜，看看這些是不是藝術：

### ▎出人意料的突發狀況

狀況一：一個人走入一個狹小的空間並將門隨手關上。在門關上之後，刺眼的光線霎時亮起，讓人無法睜開雙眼。回過頭想打開門出去，卻發現門打不開，讓人不禁急得一頭大汗。

狀況二：一個人走入一個狹小的空間並將門隨手關上。在門關上之後，刺鼻的臭味迎面而來，令人作嘔無法忍受。回過頭想打開門出去，卻發現門打不開，讓人不禁急得一頭大汗。

如果你認為狀況一是藝術，恭喜你，你很有慧根。這是俄亥俄州立大學藝術系

教授史考特·凱普藍（Scot Kaplan）的作品。史考特·凱普藍認為將人置入一個出乎意料的不自在狀態，將會引發原始的情緒反應，如此而得來的經驗，是深刻而無法抹滅的。而藝術，應該要能夠超越視覺，藉由深刻的體驗，來進入觀者的認知系統。狀況二確實引發了我原始的情緒反應，但它並不是藝術，而是我在某公共廁所內所遭遇的悲慘經驗。一個故障的門鎖，讓我受困多時。當然，今天不是來討論我最後如何脫困，而是來將上述兩個狀況做本質上的比較。我想各位應該可以同意，這兩者在實質效應上，其實並沒有多少差別，最主要的不同點，是在於狀況一是為藝術而刻意製造的，而狀況二則是意外所釀成的悲劇。所以兩者間差異的關鍵點，就在於：1. 創作者的身份（一個是藝術家創造的，另外一個無法確定）；2. 所屬空間的性質（一個發生在藝術空間，一個發生在日常生活空間）；3. 真實性（一個是以藝術為名、蓄意造成但無傷害性的體驗，另一個則是意外發生，但真的有可能影響生活步調的事件）；4. 創作意圖（intention，一個是為傳遞藝術觀念而產生的，另外一個則是無心之過）。

## ▍令人側目的行為

行為一：車水馬龍的紐約街頭，有個人手持刷子，以清水在身旁的石板地上，寫著斗大的數字。

行為二：車水馬龍的紐約街頭，有個人身著染血的白衣，並且將自己關在約130公分立方的黑色牢籠之中。

行為三：車水馬龍的紐約街頭，有個人身著貼滿火鍋肉片的特製服裝，一邊跑步、一邊朝天空釋放白鴿。

如果你認為行為一和行為三是藝術，再次恭喜您，這兩件是知名大陸藝術家宋冬和張洹的表演藝術作品。行為一是宋冬在2005年10月於紐約時代廣場發表的〈以水寫下時間〉，行為三是張洹在2002年應紐約惠特尼美術館邀約發表的〈我的紐約〉。宋冬認為，清水會快速蒸發的特質，與時間本身的稍縱即逝相呼應。延續他「以水寫日記」系列的概念，他認為以水記錄的日記，永遠不會被別人看到，

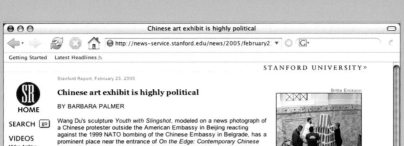

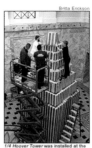

Stanford Report, February 23, 2005

## Chinese art exhibit is highly political

BY BARBARA PALMER

Wang Du's sculpture *Youth with Slingshot*, modeled on a news photograph of a Chinese protester outside the American Embassy in Beijing reacting against the 1999 NATO bombing of the Chinese Embassy in Belgrade, has a prominent place near the entrance of *On the Edge: Contemporary Chinese Artists Encounter the West* at the Cantor Arts Center. Like the figure in Wang's sculpture, many of the dozen artists who contributed works to the exhibit take precise aim at their subjects.

One target is particularly close to home. Huang Yong Ping's *1/4 Hoover Tower* is a wooden representation of the campus landmark installed in the center's lobby. Huang, a founding member of a Chinese Dadaist group who now lives in Paris, used a staple gun to cover the nearly 19-foot-high structure with red, white and blue-striped plastic, a material widely used by the construction industry in China. Cut-out openings allow visitors to look inside the installation, empty except for two sentences on the inside walls: "A ton of food for a pound of history? Or a pound of explosives in exchange for a ton of history?"

According to the artist, the inscription is based on a statement former university president Ray Lyman Wilbur made about Herbert Hoover, who, as head of the American Relief Organization, organized shipments of food to be sent to Europe and Soviet Russia after World War I. "Hoover is the greatest packrat of all times because, whenever he leaves a ton of food, he picks up a pound of history," Wilbur said.

"Of course, he was talking about the 1920s. As everyone knows, today in Afghanistan and Iraq, after bombs, they airdrop food," Huang said in his proposal for the work. "There is never innocent food, and there is never a 'pure' or innocent collection of historical documents. My interest in the American think tank has to do with thinking about the relationship between so-called pure, disinterested academic organization and contemporary political reality."

For Chinese artists who came of age during the Cultural Revolution and many of those who followed, art and politics are inseparable, said Britta Erickson, guest curator of the exhibit. Erickson, who earned degrees from Stanford in art history and East Asian studies and has lectured in the Art Department, is a leading authority on contemporary Chinese art.

Artists who were adolescents during Mao Zedong's decade-long Cultural

Britta Erickson

*1/4 Hoover Tower* was installed at the Cantor Arts Center as part of an exhibit of contemporary Chinese art.

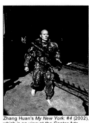

Zhang Huan's *My New York: #4* (2002), which is on view at the Cantor Arts Center through May 1 as part of the exhibit "On the Edge: Contemporary Chinese Artists Encounter the West."

---

Times Square Alliance – About Us – Art Times Square – Everyday Spectacularisms

http://www.timessquarenyc.org/about_us/59th_Minute.html

ractive Map and Guides for Theaters, Restaurants, Hote

332:02:16:23:345

**2007**

New Year's Eve

## ART TIMES SQUARE

THE 59th MINUTE

Art Times Square <<

Design Times Square

Photography by Lisa Fiel

Signs of the Times

### CREATIVE TIME AND PANASONIC PRESENT *BROKEN MIRROR* by SONG DONG

The 59th Minute: Video Art on the NBC
Astrovision by Panasonic
September 26–November 30, 2005

### SONG DONG SHATTERS THE ILLUSION IN TIMES SQUARE

(August 8, 2005 New York, NY) In *Broken Mirror*, Chinese conceptual artist Song Dong destroys one reflective scene to reveal another, shattering the viewer's conception of reality and juxtaposing China's modern cityscape with its traditional landscape. Using a succession of images, the artist exposes a rapidly modernizing China and explores notions of transience and illusion in contemporary society. This fall, from **September 26 through November 30, 2006**, Creative Time and Panasonic present one-minute video segments from *Broken Mirror* on **The 59th Minute: Video Art on the NBC Astrovision by Panasonic**. Situated in the cacophony of the newly reinvented Times Square, the artwork encourages the New York onlooker to search for

Transferring data from www.timessquarenyc.org...

■ 法輪功在紐約街頭的
自囚行動。畫面擷取：
葉謹睿

因此滿足了寫日記的儀式，也同時保有絕對的隱私。張洹認為貼著鮮肉的特製服裝，象徵大美國主義的霸權。穿著如此血腥及暴力的盔甲，卻釋放象徵自由的白鴿，讓人直接聯想到在911恐怖事件之後，美國以和平、正義為名而撻伐異己的矛盾行為。

西方主流藝術圈，大多以文革時期受到的迫害為出發，來討論當代大陸藝術家強烈而極端的表演藝術作品。從事這種類型創作的大陸藝術家，近年來在主流藝術圈中趨之若鶩，在文件展、威尼斯雙年展等等國際藝術盛會之中，都成為注目的焦點。張洹等人的作品是西方人士窺探神祕中國的橋樑，在大陸逐漸將門戶打開的時刻，以藝術為名，對過往的苦難投以關懷的眼光。

行為二則是法輪功團體的街頭運動，近幾年來，無畏酷暑冬寒，法輪功成員長期在紐約街頭為他們所受到的政治迫害聲請援助。同樣來自大陸、同樣帶有政治批判意涵、同樣是以引人側目的特殊行為來傳達訴求、也同樣在紐約街頭出現，但，這並不被歸類為藝術。我們必須要注意，騷人墨客所醞釀出來的愛恨情愁，

大多是浪漫而安全的一種「意境」，社會新聞的點點滴滴，卻是艱澀而且真實的「處境」。因此也許我們可以說，從行動藝術到街頭運動的關鍵差異在於：1. 創作者的身份；2. 創作意圖；3. 真實性。

## 詭異的數位影像

影像一：一隻在散步的狗和拉大提琴的貓，看起來唯妙唯肖、栩栩如生。

影像二：一隻在騎單車的的青蛙，看起來唯妙唯肖、栩栩如生。

答錯這題的人要打屁股。影像一是數位影像先驅李小鏡的作品，這件名為〈海報〉（Poster）的作品，是李小鏡2004年「成果」系列中的一件。李小鏡近年來代表台灣參加威尼斯雙年展，他在1999年完成的「源」系列（Origin）也成為2005年奧地利電子藝術展覽的主軸，是受到國際重視的數位藝術家。影像二則是我

■ 數位影像一。圖檔來源：東之藝廊（左圖）

■ 數位影像二。圖檔來源：葉謹睿（右圖）

最近在書店買的一張卡片。在過去的幾年之內，我曾經多次在不同的刊物上介紹過李小鏡，因此相信大家都知道我個人對於李小鏡作品的重視與尊崇。在此把他的作品提出來，絕對沒有貶低他作品價值的意思。但我們以客觀而且冷漠的角度來比較，影像一和影像二運用相同的工具（Photoshop），以相同的形式發表（數位平面輸出），在技術上也都達到基本的專業水平。那麼這兩張虛擬數位影像間實質的差異，在於：1. 創作者的身份；2. 意境；3. 意圖。

談到這裡，聰明的同學也許已經發現，這其中好像有些脈絡可循。創作者的身份、意境和意圖這些東西，似乎在討論中一再出現，那我們是否可以用它們來當做判定藝術的依據？讓我們把這個議題延伸討論，再看看以下的三張數位影像。

影像三：筆者與夫人的合影
影像四：意境優美的藝術照
影像五：筆者的影像出現在時代廣場的巨型廣告看板上

認為影像四是藝術的同學，感謝您，您和我英雄所見略同。這是我太太在我們結婚時所拍的婚紗照。如果意境可以是判定藝術的標準，那我們無須再繼續討論下去，因為最棒的藝術品已經出現了。至少，從我個人的觀點來看，影像四就是意境最優美的

■ 數位影像三。攝影：李小鏡（左圖）
■ 數位影像四。圖檔來源：葉謹睿（右圖）

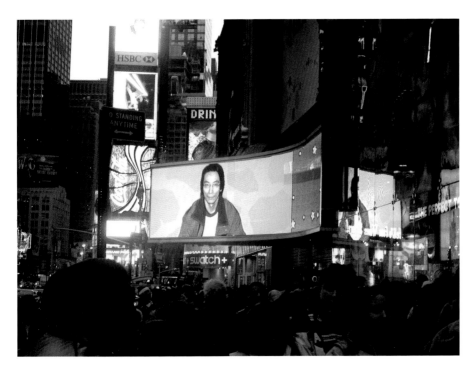

■ 數位影像五。圖檔來
源：葉謹睿

作品，因為主體人物本身就是最美麗動人的。由此看來，意境上的美，似乎是過於
主觀的一種評斷，而不適合當作一種依據。更何況，如果你翻開當代藝術史，其中
大多數的作品，大概都無法和「意境優美」四個字扯上關係，甚至絕大多數，根本
就是和優美背道而馳的。

　　如果創作者的身份可以作為評斷的標準，那影像三就應該是藝術，因為這是
2005年李小鏡以數位照相機幫我們夫妻倆拍的照片。所以，創作者的身份，似乎
也不能成為一種標準。當然，聽到這裡，有些相信天生我才的朋友，可能會舉起
現代主義「為藝術而藝術」（art for art's sake）的大旗，以奧斯卡‧王爾德（Oscar
Wilde）的名言為例證：「藝術品是一種獨一無二的成果，它是一種獨特的氣質。
它的美麗，來自於一個事實：也就是作者本身是個創作者的事實。」在此，我們先
不談「為藝術而藝術」在藝術史學家心中的成敗功過，也不討論王爾德曾經說過
「除了我的天分之外，我沒什麼好說」的自傲言語。試想，如果要有藝術家身份才
能做出藝術品，那藝術家的身份要如何產生或取得？我們是否必須要進入「雞生蛋
還是蛋生雞」的弔詭裡打轉？這一切是天生注定抑或是後天努力？是否要策展人或

藝評家認可了了才算數，還是只要勇敢地大聲說出「我是藝術家」五個字即可？

影像五則是我在紐約玩具反斗城買的一張即時數位影像。這張照片的拍攝過程很有趣，你只要在紐約時代廣場的玩具反斗城付費，他們就會當場幫你拍照，並且將影像投射在時代廣場的巨型看板上，再用架設在外的遙控數位照相機把整個街景拍下來，讓你擁有像巨星一樣被萬頭鑽動的人潮所仰望的經驗和記憶。如過要討論現代人與媒體生活，這是可以做出長篇大論的一種特殊呈現。

影像三、四及五，同樣都是數位影像，從溫馨、優美到特別，都各自有其不同的趣味，這其中甚至還有知名數位藝術大師之手，但我們是否可以將它們歸類為藝術作品？相信問題的答案，大家心中自然有一把尺。由此看來，在科技藝術的年代裡，媒材、發表形式、技術、創作者的身份甚至於意境，似乎都無法成為界定藝術的明確標準。尿斗再醜，也可以在藝術殿堂登堂入室，意境再美、再有趣，也不見得就能夠與藝術直接作連結。在弔詭之中轉了一圈，我們似乎發現至今唯一屹立不搖的，就是創作意圖的這個關鍵。讓我們再看幾個例子：

## ▌壯觀的空間陳列

陳列一：約十幾坪的空間裡，整齊地以矩陣狀放置了幾十個假人。這些展示服裝用的假人，個個裝扮時髦，一致以整齊劃一的姿態，趾高氣昂地朝右上方仰望。

陳列二：約十幾坪的空間裡，整齊地以矩陣狀放置了約幾十個假人。這些展示服裝用的假人，個個身著式樣簡潔，大多以墨綠、黃及黑為主色的服裝。

陳列一是幾年前，著名服裝店 PRADA 在美國紐約 SOHO 館的店面擺設。說真的，這個陳列很壯觀，是一個讓我看過之後一直印象深刻的景象。陳列二則是美國藝術家安卓亞・左托（Andrea Zittel）的作品。這套名為〈個人工作服〉（Personal Uniforms）的作品，其實就是一系列由安卓亞・左托自行設計、手工製作的服裝。根據藝術家的說法，其中的每一套衣服，都反映出自己當時創作的走向和生活狀態。安卓亞・左托嘗試透過這些服裝的製作，來將衣服既有的功能性與藝術理念結

合，以穿著來作為藝術表現的橋樑。

　　從最終的視覺呈現上作比較，陳列一與陳列二可以說是毫無差異的，也就是說，觀者若不了解這些原創者在創作意圖上的差異，根本無法區分兩者間的不同。

## ▍有趣的互動裝置

　　裝置一：一個巨大的投影幕，將站在螢幕前觀者的影像，轉化成為色彩艷麗的圖形，讓觀者的肢體運動，在虛擬空間中轉化成絢麗的光舞。

　　裝置二：一個艷麗的圖像投射在地面，當觀者走入這個光區之中，影像就會像液體般地開始盪漾，讓觀者的身體運動，在虛擬空間中引發萬千波瀾。

　　當然啦，常與科技藝術接觸的人，都可以看出裝置一是許多科技藝術作品的共通表現法。在這裡我直接形容的是，美國科技藝術家麥龍‧克魯格（Myron W. Krueger）的作品〈錄影空間〉（Videoplace）。這件作品曾經在世界各地展出，並且贏得奧地利電子藝術節的互動媒體 Golden Nica 獎。裝置二，則是現在大型商場或賣場

■ 麥龍‧克魯格的〈錄影空間〉。攝影：葉謹睿

經常看到的一種互動展示。店家巧妙地運用數位科技，讓小朋友玩得樂不思蜀。很明顯地，裝置一和裝置二件最直接的實質差異，又是我們一再提及的「創作意圖」。

## 2 觀念一斤值多少？

講到這裡，有些同學可能已經忍不住要叫暫停。因為我在陳述或比較的時候，似乎一直忽略當代藝術中至高無尚的兩個字「觀念」，也就是所謂的concept或是idea。我其實不是忽略或忘了觀念的重要性。經常閱讀我文章的朋友都知道，我一再強調創作，尤其是科技藝術的創作，必須建立在深刻的觀念上才有價值。但我在這裡暫且把觀念放在一邊，因為我不希望因為主觀的好惡，陷入比較觀念好壞的死胡同。

觀念非常重要，但我們必須要了解，觀念的優劣其實沒有明確的根據、也無法拿來秤斤論兩。哲學性的觀念，我們可以說它是意味深長；單純的觀念，我們可以說它帶有一字禪的純粹；偏激的觀念，我們可以說它是顛覆傳統；平淡的概念，我們可以說它是平易近人；具有社會意識的觀念，我們可以說它是發人深省；具有啟發性的觀念，我們可以說它是深入淺出；具有文化特質的觀念，我們可以說它是淵遠流長；具有政治意涵的觀念，我們可以說它突顯社會思潮；顛三倒四的觀念，我們可以說它是饒富趣味；甚至連胡說八道的觀念，我們都可以讚嘆它是自成一格。就像是情人眼裡的西施一般，只要你認同它，任何的觀念都可以有其價值，因此我在這裡必須要先避開這個自由心證的圈套，而去強調「實質、客觀的差異」。

當然，為了在短時間之內完成論述，我之前所提出的例子都是一些極端，而且在分析上也比較著重效果而無法太過深入。我絕對無意去譏諷先前舉出來當作範例的藝術家。相反地，我必須要借重這些已經有成就的藝術家和作品，才能夠讓各位透過如此刻意簡化過後的比對，快速地意識到，其實在當代藝術的架構之下，媒材、形式、發表管道、技巧甚至於意境等等，這一切我們也許認為是理所當然的依據，都可能是原因，但其實又都不足以作為界定藝術的標準。甚至我們可以說，經過了長時間的顛覆與破壞，當代藝術至今唯一碩果僅存的依據，就是創作意圖。

我們當然也可以把這個特質，當作是一個絕佳的利多，因為無拘無束，才有

可能海闊天空。但任何東西都有它的一體兩面。在藝術工作者享受絕對自由的同時，我們必須注意到，當代藝術，事實上已經離群眾越來越遠了。或者我們可以說，當代藝術與群眾對於藝術的認知落差越來越大了。原因很簡單，當許多、甚至於大多數群眾，在看完當代藝術展覽時心裡所想的都是「我看不懂」、「這是藝術嗎」甚至是「這個我也會」的時候，請問，這真的是我們藝術工作者所期待的溝通模式嗎？如果藝術真的只剩下創作意圖一個依據，觀者必須要背個書包、事先讀過策展宣言或是藝術家的創作自述，之後才能夠去欣賞或者理解當代藝術，我個人認為，這其實是很值得憂心的一件事情。

## 3 神祕的藝術光環

　　藝術一直有其神祕的光環，但我們也無可諱言，當代藝術的神祕，已經到了讓普羅大眾感到無所適從的地步。前面講了一堆藝術的弔詭，現在我說個笑話來讓大家紓解一下情緒：

　　有一個藝術家在紐約準備了一個神祕個展，開幕當天，卻因為塞車無法準時到達展覽場。為了安撫來賓的情緒，他的經紀人擅自打開了這個從來沒人看過的展覽場。當眾人蜂擁而入之後，卻發現偌大的空間之中空空蕩蕩。四周牆壁空無一物，只看到一捲麻繩從遮住天花板的帆布中央垂到地面，同時地面上放有一個紅色的水桶以及一個黃色的小心防滑警告標示。

　　在一陣錯愕之後，一位研究達達主義的資深藝評家首先發難說道：「我懂了、我懂了，你看，水桶以及麻繩這麼常見的日用品，居然成為了藝術空間的核心。這是延續現成物的傳統，而且藝術家刻意把作品放置在地板上，完全沒有展示櫃或置物台的保護，只是以一個小心防滑的警告標示，就輕而易舉地把藝術品與觀者的主從關係切割開來。我認為這是很有魄力的一種做法。」語畢，讚嘆之聲不絕於耳，當眾人開始熱烈加入討論之際，只見一位清潔工跑進來，面帶歉意地將水桶及警告標示拿走。就在這個靜默的尷尬時刻，一位從事空間裝置的藝術家說道：「我很喜歡這件極簡的裝置作品。藝術家以一條垂吊的麻繩來帶領我們的視線向上移動，而逐漸凝聚在麻繩與帆布交接的點上。藝術家打破一般裝置利用整體空

間的傳統，以單一的視覺焦點，讓所有觀者有如祈禱般地向上仰望，而麻繩與帆布交接的點，所承受的不只是地心引力而已，也如同風帆般乘載了我們的期待。」正說得興起時，創作者終於氣喘吁吁地趕到現場，他正想開口解釋，但所有人已經開始為他鼓掌，讚美他這件「極簡裝置作品」。只見創作者急著想說些什麼，卻沒人能靜下來聽他講。創作者只好趕快將麻繩用力一扯，而蓋在天花板上的帆布就整個掉了下來，一傢伙把所有來賓都罩在裡面。正當大夥慌忙掙扎的同時，又聽到其中有一位研究表演藝術的人大聲嚷嚷道：「我懂了！我懂了！其實這是一件集體表演藝術作品，他用帆布把我們罩住，將我們每一個人的個人空間集結成為一個共同體……。」聽著大家此起彼落，謬論不斷，創作者氣極，跺足而去，而從頭到尾，都沒有人看到真正的神祕作品，也就是畫在天花板上被帆布遮住的壁畫。

　　諸如此類諷刺當代藝術的笑話其實很多，身為藝術創作者的我，其實有時候聽了心裡會有些難過。但平心而論，對於一般觀眾而言，當代藝術真的是十分艱

| 選項一 | 選項二 | 選項三 |
| --- | --- | --- |
| 曖昧的 (ambiguous) | 復古 (archaistic) | 自動裝置 (automatic) |
| 神祕的 (arcane) | 建築 (architectonic) | 筆跡 (calligraphy) |
| 原型的 (archetypal) | 古典 (classic) | 明暗對照 (chiaroscuro) |
| 衍生性的 (derivative) | 次元 (dimensional) | 概念 (concept) |
| 啟發性的 (evocative) | 動態 (dynamic) | 結構 (construction) |
| 形式化的 (formal) | 標記 (emblematic) | 能量 (energy) |
| 即興的 (improvised) | 幾何 (geometric) | 效果 (effect) |
| 創新的 (innovative) | 姿態 (gestural) | 環境 (environment) |
| 抒情的 (lyrical) | 圖像 (graphic) | 肖像 (iconography) |
| 矯飾的 (mannered) | 神性 (hieratic) | 幻覺主義 (illusionism) |
| 極簡的 (minimal) | 線性 (linear) | 彩色裝飾 (polychromy) |
| 細微的 (nuanced) | 單色 (monochromatic) | 存在 (presence) |
| 客觀的 (objective) | 視覺 (optical) | 比喻 (schema) |
| 規律的 (ordered) | 繪畫 (painterly) | 記號 (semiotics) |
| 圖案化的 (patterned) | 知覺 (perceptual) | 共存模式 (simultaneity) |
| 個人化的 (personal) | 平面 (planar) | 宣言 (statement) |
| 原始的 (primitive) | 可塑 (plastic) | 象徵主義 (symbolism) |
| 自然的 (spontaneous) | 圖騰 (totemic) | 色調 (tonality) |
| 組織性的 (structured) | 容積 (volumetric) | 憧憬 (vision) |

澀。許多當代藝術作品，根本無法直接透過作品的呈現來完成溝通，也就是說，若是觀者本身對於藝術史不熟悉，或者是沒有時間去閱讀藝評或創作者所撰寫的長篇大論，就算看完了展覽，還是無法理解或體會作品的精髓。比方說，前面提過的〈個人工作服〉或是〈錄影空間〉，若是觀者並不了解創作過程或時空背景，根本就和一般在服裝店、玩具店看到的東西相同。這種需要做功課爾後才能理解的藝術，其實對於希望接觸藝術的群眾很有壓力的。

　　這種作品在藝術的演進過程中是必須的，但我們也不能忽略觀者的處境。美國藝術家及藝評家唐諾‧霍登（Donald Holden），曾經發表過一篇名為〈藝術愛好者的選擇〉（"Menu for Art Lovers"）的短文。他把一些經常用來描寫藝術的詞彙分成三大選項，並整理出一個表（見頁28）。在簡介中，唐諾‧霍登如此指出：如果你經常在討論當代藝術時因為詞窮而感到不好意思，只要學會使用這個表，就能讓大家對你刮目相看。表格的使用很簡單，只要從三大選項中各挑出一個詞，再把這三個詞串聯起來，馬上就能夠說出令人讚嘆不已的「藝術語言」：

　　運用這個表，我們可以即興造句，例如：

　　「我認為葉謹睿的作品運用了客觀的幾何象徵主義。」

　　「葉謹睿的作品呈現出一種抒情的繪畫效果。」

　　「葉謹睿的創作帶有出曖昧的動態能量。」

　　「我最欣賞葉謹睿作品中形式化的視覺結構。」

　　「葉謹睿擅長衍生性的古典明暗對照」

　　唐諾‧霍登在說明中指出，你無須去理解這些詞彙的意義，重點是把表背熟以及靈活運用。以上的單句聽起來都不錯，但在熟悉操作方式之後，我們可以更大膽地去發揮。在此讓我野人獻曝，做一個融會貫通的串聯示範：「葉謹睿的作品以細微的圖像比喻，來達到一種自然的視覺明暗對照，搭配矯飾的復古共存模式，並且利用啟發性的繪畫幻覺主義，去建構出一種個人化的視覺環境，完成了一種創新的繪畫結構。」由此可見，運用這個藝術愛好者的選擇表，要想妙語如珠其實並不難，可惜的是，由於時代的不同，唐諾‧霍登似乎不熟悉科技藝術，因為他並沒有把「虛擬」、「互動」、「時間性」、「模組化」、「流體化」、「參與」、「遊戲性質」

等等科技藝術的 magic words 包含在內。

有些藝術工作者可能會因為這種笑話而感到不愉快。但我認為，我們應該要放下自我保護而去勇敢地正視它，英文俗語有云：Jokes aren't true yet never entirely untrue（笑話不是真的，但通常也不是毫無根據。）也就是說，我們應該要去深思，這些嘲諷的字裡行間，是否蘊含有社會大眾對我們所發出來的一種警訊。**身為藝術工作者，我們必須要謹記，千萬不要把大眾推向「不了解」、「不認識」而導致「不關心」的「三不政策」深淵。**

## 4 給當代科技藝術家的諫言

以上談了很多當代藝術的弔詭，接下來，我希望對當代藝術家提出一些諫言。時間很短，想說的很多，既然前面提了「三不政策」，那我在此就簡單歸納出「四不一沒有」來做回應。

### 一、不要以科技為名而沾沾自喜

我從 2000 年寫科技相關文章開始，一直強調的就是「拿科技來從事藝術創作沒什麼了不起」。每一個世代，都在運用當時科學研究上的突破或發明來豐富藝術的面貌。油畫、蛋彩、絹印、攝影……，每一項我們認為是理所當然的古董，都曾經是藝術創作的新媒材、新大陸。真正能在世間歷久彌新的，是創作者所表達出來的東西，而不是創作時所運用的媒材。

雜誌專欄作家王焜生先生，在記述 2005 年奧地利電子藝術節時曾經如此寫到：「其實看了那麼多『藝術家』的『創作』，讓人懷疑到底這些是機械動能科技設計，抑或是藝術創作？當聽到幾場專家學者提出了這麼多的理論與研究，並指陳電子媒體與網路設計已經擴展了人類的生活領域與空間，這些事實不容懷疑，而且我們也正在經歷這個劃時代的革命，但是同樣的設計一再重複，迎合觀眾的喜好照個像、拿起麥克風發出聲音就會有弧線、螢幕上的泡泡或字幕碰到陰影便彈開、機器人被操控拿雞蛋、地板上一道強光然後一個聲響震撼觀眾、兩個人手握螢幕玩網球賽，當觀眾玩過以後是否就代表科技進入到藝術領域了？確實這些創作者從科技

裡找到了新的創作元素，但這些是工業設計或是藝術創作？藝術教育不應該只是動動手就可以達到目的，背後有多少的概念支持藝術家創作這些作品才是應該去思考的本質問題。」其實王先生所陳述的，就是大多數人對於科技藝術作品的質疑。

曾經聽過這樣一句話：「女人不宜太過艷麗，太過艷麗者易落風塵；男人不宜太過鋒芒，太過鋒芒者易受挫折。」我們也可以這樣説：「藝術不宜偏重於技術，偏重於技術者易落俗套。」科技、尤其是數位科技，本身就具有相當的魅力和趣味性，但水能載舟亦能覆舟，從事科技藝術的創作者，應該特別注意作品的「效果」要適切而不花俏，並且去強調人文、思想以及藝術性方面的深度，才能夠與這種媒材本身強烈的技術性取得均衡。

## 二、不要求新求變

不要懷疑自己的眼睛，我第二個建議，真的是「不要求新求變」。大家可能把重點放在「不要」兩個字上，但我所強調的重點，其實是「求」這個字。新和變都是好的，但應該要讓它們自然產生，而不是去刻意塑造和追求。我常常聽到我的學生興奮地説：「我最近學會了一個新的技術，用它來做作品一定很酷！」對於學生而言，這種躍躍欲試當然是無可厚非，但其實這是完全本末倒置的。直接用藝術來解釋很抽象，我想用愛情來打比方大家就會很容易理解了。

如果一個男孩有了心儀的對象，就會開始千方百計地用各種方式，來向對方表達愛意。若女孩是比較傳統的女性，男孩就應該用溫柔的方式來滲透她的心房；若女孩是比較刁鑽的性格，男孩只好不辭勞苦地去孝感動天；若女孩是新潮外向的女性，男孩就必須讓自己走在潮流尖端才能擄獲芳心；若女孩是主動好強的個性，那男孩大可以靜制動地去守株待兔。**首先確認你想傳達的訊息，再了解溝通的對象，最後才選擇最適當和有效果的方式和技巧來表達，這樣的程序才是正確的。**如果一個男孩在外面學了一種新奇的示愛方式，然後只是為了炫耀這個技術，就去隨便找個女生示愛，那結果一定不會是一段美好的戀曲，因為整個出發點的誠信就有問題，更何況這個女孩吃不吃這新奇的一套還説不定呢！藝術創作就是一種思想和情感的傳遞，所以形式和技巧，絕對不能喧賓奪主。

我們必須了解，求新求變本身是一個很陳舊的概念，這是為了讓藝術跳脱束

縛，去與現代生活接軌而產生的思潮和手段。就像我們之前討論的，到了今天，當代藝術已經沒有任何約束，早已經達到只要你喜歡有什麼不可以的無政府狀態，在這個時候，我們大可以放下革命的旗幟、造反的情感，開始朝建設的方向前進。盲目地去求新求變是一條不歸路，只要詳讀20世紀後半葉的藝術史，你就會發現所有的稀奇古怪都已經有人做過了。**更何況，科技是汰換率最高的一種東西，今天的新或頂尖，在霎時之間就已然徐娘半老；在轉眼之間就會成為昨日黃花，將藝術綁在這樣稍縱即逝的東西上，你註定會失望的。**

從事科技藝術創作，講究的不是科技方面的新或尖端，因為你所用的技術，絕對比中研院、NASA、甚至於狄斯奈樂園陳舊、低階；科技藝術家必須要講求獨到，也就是去增加自己的思想深度、藝術涵養和生活歷鍊。技術不可能讓你獨到，只有思想才有可能讓你一支獨秀。你必須要對自己的內涵有信心，只要誠懇地面對自己，如此一來，你做出來的東西就會是獨一無二的，因為，你是獨一無二的。

## 三、不要害怕跨出傳統的角色、管道或平台

猶如我在前本著作《數位藝術概論》的導論部分所言，藝術一直隨著生活型態和社會狀態而轉變。我們現在所認知的「藝術」，其實是一種暫時的假象而不是真理。在跨出管道或平台這個方面，我想大家都比較熟悉。隨著通訊科技的進步，藝術家可以在傳統純藝術體制之外，找到很大的發展空間。其實，我告訴你們，傳統純藝術體制或舞台是很小的。奧地利電子藝術中心館長傑弗瑞·史塔克（Gerfried Stocker）曾經很驕傲的表示，2004年奧地利電子藝術節成功地吸引了三萬四千名觀眾；然而，美國新澤西州的一位19歲青年，2004年12月在網上發表了一段自拍的錄影畫面，這段名為「Numa Numa」的無厘頭式手舞足蹈，在短短的三個月之內，就吸引了兩百萬人次的爭相下載與觀看。掐指一算，就算每一屆電子藝術節都像2004年這麼「成功」，二十五年來，也不過吸引了八十五萬名觀眾，還不到「Numa Numa」觀眾數目的一半。所以不要為了取得美術館或藝術機構的認可而汲汲營營。如果你想面對的是群眾，網路、部落格甚至於 Podcasting，都可以是你的舞台。

另外我想強調的是，從17世紀末發展出「純藝術」這個詞之後，這三個字似乎就帶有一種浪漫的光環，許多人甚至會瞧不起所謂的工藝或設計。千萬不要有這

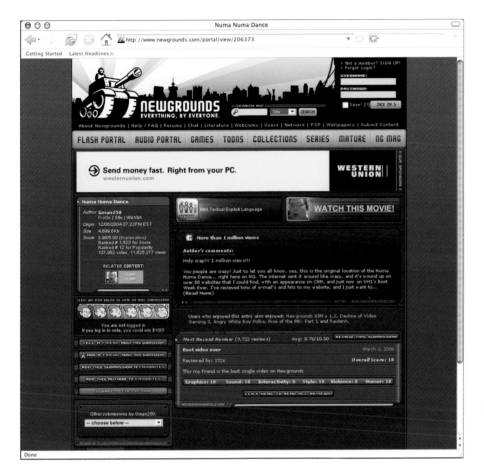

種歧見。你必須要了解，在今天這個社會，工藝和設計對於文化的主導能力，事實上不亞於、甚至可以超過所謂的純藝術。真正想要對社會大眾做貢獻，從事創作的人就應該要能夠放下身段和歧見，盡量從各種不同的層面去將藝術理念注入人們的生活之中。

## 四、不要人云亦云

　　不要人云亦云其實包含了兩個層面，第一個層面就是在創作的時候，不要盲目去追逐流行的議題。我想這是大家都很容易理解的觀念，因此也無須我在此多作贅述。

　　不要人云亦云的第二個層面，就是你必須要建立自己的主見和價值觀。也就是說，老師、策展人或藝評家所提出來的意見，你一定要用心聆聽，也一定要去思考

■ 馬修‧邦尼的名作「睪丸薄懸肌」系列，展出於古根漢美術館。攝影：葉謹睿（上圖）

■ 「睪丸薄懸肌」系列中使用的場景道具。攝影：葉謹睿（下圖）

■ 海勒‧巴克與博登‧西歐威的貓與藝術系列在 Amazon.com 上頗受好評。畫面擷取：葉謹睿（右頁圖）

和消化，再把這些看法昇華成為對自己有幫助的知識。不要把這些人的意見捧為聖經，在聆聽之後要去挑戰它、質疑它，經過辯證之後找出其中的菁華。我在求學時期成績很好，當時我就常常在想，所有的老師都是和我不同世代的人，我當然很高興得到他們的認同，也感謝他們對我的肯定，但我也常常警惕自己，這樣的成績，是不是也意味著我的創作並沒有跨出前一個世代所熟悉的框架？

　　另外我想提醒各位，藝術的評論和介紹，代表的都是作者個人的觀點。坦白講，在當代藝術漫無邊際的自由之中，幾乎任何作品都可以用正面或是負面的角度，去完成頭頭是道的長篇大論。比如說，知名藝評家傑瑞·叟特（Jerry Saltz）曾說，他把馬修·邦尼的名作〈睪丸薄懸肌之四〉來回看了75遍，最後才找出作品的精髓和完成發人深省的論述。我並不是在質疑馬修·邦尼的成就或是傑瑞·叟特的專業精神，但我有時候不禁在想，在沙裡面也可以看到世界、在花裡面也能夠找到天堂，只要你夠執著，任何事物都可以成為悟道的路徑。比如說我手上的這本書，是海勒·巴克（Heather Busch）與博登·西歐威（Burton Silver）在1994年出版的《貓為什麼畫畫兒》（Why Cats Paint）。他們引用各種理論及案例來佐證，說明貓是有藝術創造力的動物。要講理論和例證，這

SEARCH **INSIDE!**™

**Why Cats Paint: A Theory of Feline Aesthetics (Paperback)**
by Heather Busch, Burton Silver "In 1990 a dramatic discovery was made by an Australian archeological team working in the tomb of Vizir Aperia, just beyond the west bank of..." (more)
SIPs: cat painting, marking behavior, painting cat, harmonic resonance
CAPs: Van Gogh, Wong Wong, Parrot Time, Serious Ramifications, Book of Kells

★★★★☆ (42 customer reviews)

List Price: $16.95
Price: $11.53 & eligible for FREE Super Saver Shipping on orders over $25. See details

Share your own customer images
Search inside this book

SEARCH **INSIDE!**™

**Dancing With Cats (Paperback)**
by Burton Silver, Heather Busch "FOR Ralph, the actual dance itself always begins with The Invitation..." (more)
SIPs: cat dancing

★★★★☆ (20 customer reviews)

List Price: $16.95
Price: $11.53 & eligible for FREE Super Saver Shipping on orders over $25. See details
You Save: $5.42 (32%)

Availability: Usually ships within 24 hours. Ships from and sold by Amazon.com.

Share your own customer images
Search inside this book

SEARCH **INSIDE!**™

**Why Paint Cats: The Ethics of Feline Aesthetics (Paperback)**
by Burton Silver, Heather Busch "Kate Bishop's bold kinetic vignettes rely on their transient and unexpected nature for effect..." (more)
SIPs: cat painting, cat painted, painted cats, painting cats, cat art
CAPs: Edward Harper, San Francisco, San Diego, Spring Valley, Margie Gray

★★★★☆ (14 customer reviews)

List Price: $16.95
Price: $11.53 & eligible for FREE Super Saver Shipping on orders over $25. See details

Share your own customer images
Search inside this book

**Why Paint Cats 2006 Calendar (Calendar)**
by Burton Silver, Heather Busch

★★★★★ (2 customer reviews)

List Price: $12.95
Price: $9.71 & eligible for FREE Super Saver Shipping on orders over $25. See details
You Save: $3.24 (25%)

Availability: Usually ships within 4 to 5 weeks. Ships from and sold by Amazon.com.

Amazon Visa® Reward Points: 29 Points are calculated based on the final amount charged.

See larger image
Share your own customer images
Publisher: learn how customers can search inside this book

本書比我的《數位藝術概論》還大本，而且還有續集：1999年出版的《與貓共舞》（*Dancing with Cats*）以及2002年出版的《為什麼畫貓》（*Why Paint Cats*）；在2006年，甚至還出版了「為什麼畫貓」月曆！以上所提的這幾本書和月曆，都是在全美各大實體及網路書局可以買到的，但，貓真的是藝術家，還是這一切根本就是商業噱頭？你家養的咪咪、小花真可能是下一個畢卡索？還是這又是一場譏諷藝術的玩笑？或者這些出版品根本就是觀念藝術家想出來的新作品？這點我就賣個關子，讓各位自己去想一想。

## 5 沒有答案的問題才值得窮極一生去追求

前些日子在電視上聽到命理大師說，人生成功的因素是：一命、二運、三風水、四陰德、五讀書。我不諳命理，但我可以確定的是，這五個因素之中，唯一我們自己可以完全控制掌握的，就是讀書這一項。要在藝術領域中成就自己，就必須不斷地吸收知識，因為成功的藝術作品，就像鏡子一樣會反映出創作者的內涵。前幾天收到暨南大學李家同教授對國內教育問題所提出的意見，李教授在分析中不只一次地指出，人文素養不足和看書的風氣低落，是國內教育上的重大問題。我們要注意，創作者在工作室內，是在嘗試以最好的方式來表達生活中所得的經驗、感觸或想法。要提升作品的層次，就必須注意到人文素養的提升，花時間透過各種不同的方式去充實自己。不僅是專業的書籍，哲學、宗教、科學、小說、散文或雜誌都好，知識的吸收是豐富藝術涵養的不二法門。

閱讀風氣的另一個層面，就是要讓想讀書的人有更多更好的選擇。科技藝術要能夠在國內發光，就必須要提升全民對於理論及歷史方面的認識。這需要所有藝術工作者捲起袖子一起來做。我在國外感觸最深的，就是外國的藝術工作者，很多都會透過文字來發表自己的看法、理論或研究成果。很可惜的是，國內對於藝術評論或是理論的研究，並沒有實質上的支持。坦白講，這些年的稿費所得，其實不夠我買書以及做研究。我們可以體諒台灣市場小，但我們卻又常常看到各種大型藝術中心、機構或單位一一成立。在這些硬體建設上就能夠一擲千金，難道炫目的展覽、展場和機構，真的比做學問重要那麼多嗎？我們常說為什麼美國有這麼多精彩

的藝術理論書籍和雜誌？你走進書店，與藝術相關的書籍可謂是滿坑滿谷。其實答案很簡單，美國對於執筆者是非常禮遇的。

　　在演講剛開始的時候，我曾經說對於藝術這個弔詭，我沒有答案，但，就是沒有答案的問題，才真的值得耗費一生去追求。談到科技藝術，我們必須要了解，在現今這個藝術圈中，同時有「數位移民」（digital immigrant）以及「數位原住民」（digital native）兩種藝術工作者。所謂的數位移民，就是像我這種出生於類比世界，爾後看著數位科技快速發展，而努力去熟悉這個數位革命的人。數位原住民，指的就是像各位年輕的同學們，從出生開始便接觸數位科技，數位文化在你們心中根深蒂固，並不需要去透過特別的重新認識或解譯。數位移民與數位原住民對於藝術及數位科技的認知方式是截然不同的，數位原住民，才是數位文化真正的領導者。今天，我可以盡己所能地告訴你們藝術的現況及過去，而同學們，我真心地期待你們趕快來告訴我科技藝術的未來。（原文為2006年於台灣藝術大學及台北藝術大學巡迴之演講稿）

# 你的、他的，都是我的！
# 談科技藝術之轉化、借用、竄改，
# 以及剽竊

記得在大學時代曾經看過這樣一件妙事兒：在素描課期中總評的當天，大部分同學都起了個早，到教室搶位置，將自己的作品在畫架上擺好。當教授開始講評之後，一位平時就十分「漂丿」的同學姍姍來遲，也沒見他帶著任何作品，找了個位子，就大大方方地坐了下來。當教授好奇地問到：「你的作品呢？」只見這位帥哥緩緩站起來，從口袋中掏出一支粗大的炭筆，在地上畫了一個圓圈，將教室中所有畫架圈在其中。爾後老神在在地說：「我從事的是觀念性的素描創作，以最基本和古老的素描基礎（線條）來從事空間上的劃分，界定出屬於我個人的概念場域。也就是說，從現在起到下課為止，在這個區域之內所有的素描，都是我的作品。這種劃地為界的傳統，我們可以回溯到人類文化的起源，去探討所謂的個人以及群體空間的差異和建立方式，也可以透過這件作品，去探討單純的線條所蘊含的劃分、規範以及約制特質。」

聽來冠冕堂皇、鏗鏘有力的說法，讓當場所有同學啞口無言，在短短幾秒鐘之內，眼睜睜地看著自己的心血結晶，忽然被綁架成為別人作品的一部分。殊不知，魔高一尺、道高一丈，只見教授氣定神閒地回答道：「很感謝你耗費了這麼大的精神，給了我一個大大的圈圈，因此，我也將會在你的成績單上，還給你一個大大的圈圈。」

當代藝術走到今天，一切的是非曲直是愈辯愈糊塗。若是換個地點和時空背景，這位老兄的圈圈，也許換來的不會是個「0」，而是一篇篇長篇大論的探討。若是我們以嚴肅的心情來分析整個事件，就會發現其中最爭議性的部分在於：一、要觀念到什麼地步才算觀念藝術？二、以他人的心血來成就自己的藝術企圖能不能稱

為「創作」？在此我就暫且不往「什麼是觀念藝術」這個胡同裡面鑽，然而，將創作建立在別人肩膀上的手法，卻是當今科技藝術重要的特徵和型態，因此我將藉此做為一個出發點，去探討科技藝術中的轉化、借用、竄改以及剽竊風潮。

## *1* 創作不是動詞而是形容詞

　　首先我們要釐清的一個觀念，就是所謂的當代藝術，並不以執行創造的雙手來界定藝術家的角色。意即創作的基準在於藝術概念的成形，而不在於實際藝術

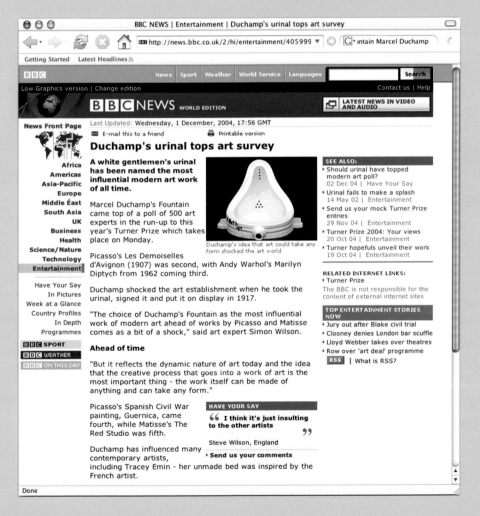

■ 《泉》被 500 位藝術工作者評選為最具影響力的現代藝術品，BBC 網站以大篇幅報導。畫面擷取：葉謹睿

物件（object）的製造。這個定位方式，已經具有將近百年的基礎，我們可以回到「現成物」（ready-made）來作起始點。1917年，杜象（Marcel Duchamp）將一個署名「Richard Mott」的尿斗送至獨立藝術家協會（Society of Independent Artists）參展，這就是著名的當代藝術作品——〈泉〉（Fountain）。在〈泉〉這件作品遭到退件之後，杜象義正詞嚴地發表了一篇名為〈李察‧馬特案〉（"The Richard Mott Case"）的文章，在文中杜象表示：「馬特先生是否親自以雙手製作了〈泉〉，這是無關緊要的。他選擇了它。他拿了一個日常物件，擺設它，因此它的功能性在新的名稱以及觀點下消失了，並且為這個物件創造了一種全新的思考方式。」（註1）根據2004年英國Turner藝術獎的問卷調查顯示，〈泉〉這件作品，被500位藝術家、藝評家、策展人以及收藏家，評選為史上最具影響力的一件現代藝術品。（註2）杜象當年所翻轉過來的，不僅僅是一個尿斗而已，也打破了藝術長久以來與技術之間的重疊和聯繫，指出了一個深具顛覆性質、偏重於思維辨證的藝術創作方針，有了這個標竿，藝術家開始正式與工匠分道揚鑣。

《韋伯字典》（*Marriam-Webster's 11th Collegiate Dictionary*）中對於現成物的定義為：一個日常物件（例如梳子或夾子）被選擇而且以藝術品的方式來展示。（註3）由以上的簡介我們可以得知，在這個快樂的年代裡，藝術是可以自由自在、無拘無束甚至於無為勝有為的。藝術創作並不需要是一個具有實踐力的動詞，它也可以是一個虛無縹緲的形容詞，去描寫藝術家以藝術為初衷所做的一個選擇。在這個基礎的延伸之下，科技藝術當然也可以順理成章地從日常生活中去做選擇，來為科技產品或產物創造「全新的思考方式」。

以杰森‧撒拉方（Jason Salavon）2000年的〈有史以來最頂尖光輝的電影，一格一格來〉（The Top Glossing Film of All Time, 1×1）一作為例。在這件作品中，杰森‧撒拉方首先選擇了商業電影《鐵達尼號》，再將片中每一格哀怨動人的影像，

1. Harrison, C. & Wood, P. eds. (1994), "Art in Theory 1900-1990," Blackwell Publisher, p. 248.

2. Higgins, C., "Work of Art That Inspired A Movement... .A Urinal," *The Guardian*, 12/2/2004,10/20/2005 retrieved from: http://www.guardian.co.uk/arts/news/story/0,,1364123,00.html

3. *Merriam-Webster's 11th Collegiate Dictionary*, electronic version: http://www.merriam-webster.com

以電腦簡化成一個單純的色塊，之後將這三十三萬六千兩百四十七個色塊，依照時間先後順序排好，最後以 C-Print 輸出成為一張色彩斑爛的圖像。半嘲諷的標目，明顯地針對商業性的美國文化做批判。雖然杜象用的是實體物件，而杰森・撒拉方用的是影音資訊，但這整個創作流程完全符合杜象之「李察・馬特邏輯」，我們可以直接依循這個邏輯將〈泉〉與〈有史以來最頂尖光輝的電影，一格一格來〉做比較：

一、馬特先生是否親自以雙手製作了〈泉〉，這是無關緊要的。

　　杜象——工廠生產了尿斗，杜象並未參與設計或製作。

　　杰森・撒拉方——杰森・撒拉方沒有參與「鐵達尼號」的創作，但當然，這是根本無關緊要的。

二、他選擇了它。

　　杜象——由各型各樣的尿斗中挑選出了一個。

　　杰森・撒拉方——從眾多商業電影中選擇了《鐵達尼號》。

三、他拿了一個日常物件，擺設它，因此它的功能性在新的名稱以及觀點下消失了。

　　杜象——將尿斗倒過來放，簽上馬特先生這個化名，以雕塑的方式陳列，並且將之命名為〈泉〉。從此，這個尿斗的功能性消失了。

　　杰森・撒拉方——利用電腦將《鐵達尼號》簡化後，以靜態圖像的模式來擺設，並且將之命名為〈有史以來最頂尖光輝的電影，一格一格來〉，所以《鐵達尼號》原本的電影娛樂功能就消失了。

四、並且為這個物件創造一種全新的思考方式。

　　杜象——從此觀者無法使用這個尿斗，只能以欣賞雕塑的角度來看待它。也就是從此以後，就算有人內急須要解放，也不能以看到救世主的感恩心情來對待這只尿斗，只能臨危不亂，以全新的思考方式，去冥想其中的藝術弔詭。

　　杰森・撒拉方——觀者已經無法以電影的方式來觀看這 336,247 格，而必須以靜態畫面的方式來「欣賞」這部電影，也就是為這一部人們所熟知的商業電影，開

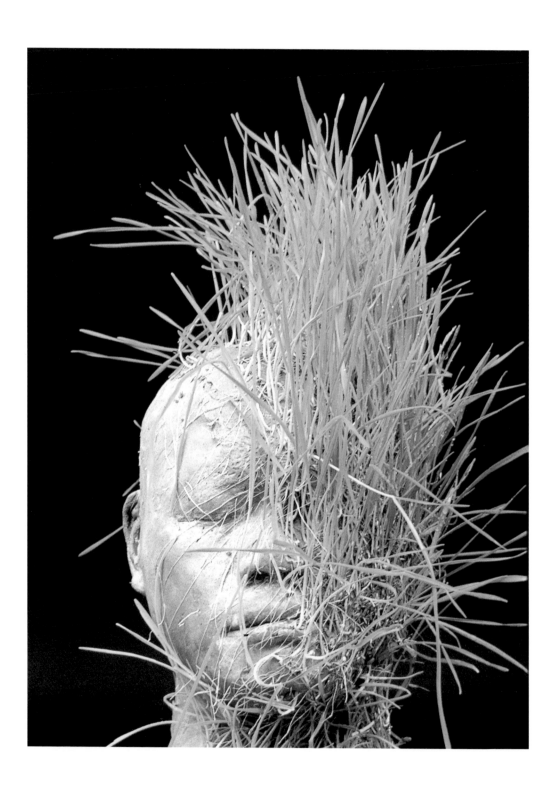

拓了另一個層面的思考空間。

　　杜象在1917年將〈泉〉打包送件時，就知道這件作品一定會遭到主辦單位退件。事實上，我們甚至可以說退件是必須的過程，因為唯有慘遭退件的事實，才能夠激起爭議，進而引發對於藝術本質的重新審思。科技藝術理論家法蘭克・戴特里屈（Frank Dietrich）在〈心的視野〉（"Visions of Mind"）一文中指出：「現成物是為了挪揄藝術圈的狹隘與封閉而刻意塑造出來的。」（註4）意即現成物的目的在於闖禍，企圖藉此去顛覆當時依舊以視覺美學為主導的藝術圈。杜象曾說：「我希望讓繪畫能夠重新為心靈服務，繪畫不應該是純粹視覺性的，它應該與知性相連，與我們求知的慾望結合。」（註5）

　　隨著杜象揭竿起義的現代藝術家，透過各種以觀念為主導的藝術型態，逐步推翻了各種藝術傳統與約束，把各式各樣的無奇不有，都送進了藝術的殿堂。在連自慰、自虐、自殘甚至於自殺都曾經成為藝術作品的今天，藝術家特別要注意的是：在已經沒有約束和疆界的年代裡，革命到底還有什麼意義？造反所依據的究竟是什麼道理？

## *2* 應該要合情、合理還是合法？

　　俗話說的好，「它山之石，可以為錯，它山之石，可以攻玉。」但，若是你把他人的山當成己山、他人之玉佔為己玉，那所引發的可能就是惱人的法律問題了。2004年，錄影藝術家強・羅特森（Jon Routson）在紐約雀兒喜區Team藝廊舉行個展。資深藝評家蘿貝塔・史密斯（Roberta Smith）在《紐約時報》上發表了名為〈當一個人的錄影藝術侵犯他人著作權時〉（"When One Man's Video Art Is Another's Copyright Crime"）的評論。在這篇文章中，蘿貝塔・史密斯介紹了強・羅特森獨特的創作方式。

■ 當代藝術著重於觀念性的探討，圖為陳永賢的觀念錄影作品〈草生〉。圖檔來源：陳永賢（左頁圖）

4. Dietrich, F. (1986), "Visions of Mind," *SIGGRAPH '86 Catalogue*, 10/27/05 retrieved from:http://www.teleculture.com/pdf/
　VisionsOfMind.pdf
5. *Ibid.*

這位住在美國馬里蘭州的錄影藝術家，從1999年開始以小型手持錄影機在電影院中「創作」，也就是用錄影機將電影「盜錄」下來，再直接燒成DVD（完全不經任何剪接或處理），並且以投影的方式，在藝廊中放映成為他的錄影裝置作品。蘿貝塔·史密斯如此形容他的作品：「因為在拍攝時並沒有用攝影機觀景窗做取景，因此這些記錄式的作品，充斥著神祕的窸窣聲響、令人厭煩的干擾、突如其來的黑影以及畫面被擋住等等，一些在電影院經常發生的狀況。螢幕上的影像猶如陰影般地晃動著，尤其是當羅特森先生更換坐姿的時候特別嚴重，而聲音中則交雜著呼吸、咳嗽等等雜訊。」（註6）

2004年10月，馬里蘭州開始施行嚴格的法令，任何人未經授權在電影院中使用影音錄製器械，都將會遭到法律的制裁。當然，這直接影響了強·羅特森的創作。相同的法律已經在美國許多州嚴格執行，同時，美國國會也已經通過將電影盜錄視為觸犯聯邦法的法案。蘿貝塔·史密斯認為，這種法律規範，已經影響到藝術家從事社會批判及檢視的功能，蘿貝塔·史密斯如此寫道：「你認為羅特森先生的作品是不是好的藝術，其實是次要的，依我個人的觀點來看，這些作品蠻好，但重點是禁止在電影院中使用影音錄製裝置的法律，也許無法有效地杜絕盜版，卻增加了藝術家評論他們週遭社會與環境時的困難。我們四周充斥著各種動態或靜態的商業影

■ 卡羅·展尼（Carlo Zanni）在 2000 年以描繪電腦畫面圖示完成的油畫系列，呼應了蘿貝塔·史密斯的觀點：「通俗文化，就是我們當代的風景。」圖片從左至右為〈網路人為何如此夯〉（Why Art Online Personals So Hot?）、〈Shockwave〉和〈自畫像〉（Self-Portrait）。圖檔來源：Carlo Zanni

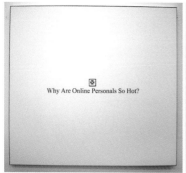

6. Smith, R. (2004), "When One Man's Video Art Is Another's Copyright Crime," *The New York Times*, 10/30/2005 retrieved from: http://www.nytimes.com/2004/05/06/arts/design/06VIDE.html?8hpib

7. *Ibid.*

像與商標，禁止藝術家在作品中使用它們，就像是去禁止19世紀的風景畫家將樹木畫在畫布上一般。通俗文化，就是我們當代的風景。」（註7）

在強·羅特森的個展閉幕時，他曾經公開表示，由於憂心法律問題，從此他只能放棄這種方式的創作。強·羅特森的說法似乎令人有些心軟，蘿貝塔·史密斯的說法更似乎不無道理，但著作權法保障的是創作者的權益，在情、理、法的交錯之間，藝術工作者應該如何才能取得平衡？接下來，讓我們回顧一下這種藝術創作的先例。

## 3 曾經犯過的錯，是否就值一錯再錯？

以借用（甚至難聽點稱之為剽竊）為手段的藝術創作，在1980年代開始自成一格，形成了所謂的「挪用藝術」（appropriation art），用來指稱從藝術史或大眾文化中直接挪用影像、形式或風格的藝術創作。在1980年代中最為典型的挪用藝術家，就是出生於美國賓州的雪麗·拉溫（Sherrie Levine）。雪麗·拉溫於1973年於維斯康辛大學（University of Wisconsin）取得純藝術碩士學位

■ 雪麗·拉溫翻拍華克·艾文斯的攝影作品，完成了「在華克·艾文斯之後」系列。圖檔來源：Michael Mandiberg

（M. F. A.），1979年，她以照相機翻拍攝影師華克·艾文斯（Walker Evans）在1936年完成的的系列攝影作品，並且將翻拍出來的照片命名為「在華克·艾文斯之後」（After Walker Evans），透過這個程序，完成了自己的攝影創作。雪麗·拉溫的藝術生涯，基本上就是如此地建築在他人的創作之上，她的「挪用」史還包括複製梵谷的自畫像、抄襲席勒（Egon Schiele）的素描、仿製曼·睿（Man

Ray）的現成物雕塑等等。當然，吹皺這一池春水的始作俑者，也絕對無法倖免。杜象的作品也曾經多次成為雪麗‧拉溫挪用的對象。

關於她具爭議性的創作方式，雪麗‧拉溫在一次訪談中如此表示：「我記得在學生時代，曾經畫了一張格子狀的極簡素描，老師們都很喜歡，但在幾個禮拜以後，我卻在《藝術論壇》（*Artforum*）雜誌上看到了關於極簡畫家布里斯‧馬登（Brice Marden）的介紹。我心都碎了，我覺得我在浪費時間做別人做過的事，而且根本無法做的比那些紐約的極簡藝術家好。因此我最後決定，將重複做別人做過的事從一個問題轉變成為我創作的特點……當一個複製品幾乎和原作一模一樣時，會產生一種令人感到混亂的情緒……這是一種

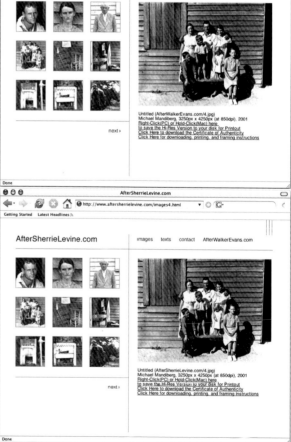

■ 麥克‧曼丁伯格的網站上，除了高畫質的影像檔案供人下載，還附上出處保證書讓您自己簽署，甚至附有裝框方式說明書。畫面擷取：葉謹睿（上圖）

■ 麥克‧曼丁伯格借用將華克‧艾文斯以及雪麗‧拉溫的作品，完成AfterWalkerEvans.com 和AfterSherrieLevine.com網站。畫面擷取：葉謹睿（下圖）

與本體認知的另類關係，我對於原作與我的作品之間所蘊含的張力感到有興趣。」（註8）支持雪麗·拉溫的人，認為她的創作方式在觀念上極具創意，同時，這種手法明確地挑戰了藝術創作的定義、影像的所有權以及量產社會的本體認知等等觀念。

更有趣的是，英文有句俗諺：What goes around comes around（一報還一報）。2001年，新媒體藝術家麥克·曼丁伯格（Michael Mandiberg）將華克·艾文斯以及雪麗·拉溫的作品，通通以掃描機掃入電腦，再將這些圖檔分別放在兩個網站上，一個叫做 AfterWalkerEvans.com，另一個叫做 AfterSherrieLevine.com，透過這兩個網站，麥克·曼丁伯格把華克·艾文斯的作品，以及挪用華克·艾文斯作品的作品（其實兩者看起來一模一樣），一股腦地統統拿來挪用個過癮！最誇張的是，麥克·曼丁伯格更進一步利用網路的傳播功能，將高畫質的影像檔案放在網站上供人下載，還附上出處保證書讓您自己簽署，甚至附有裝框方式說明書，以便讓您一切遵照規格辦理。這件作品不僅挪得徹底，甚至更上一層樓地去慷他人之慨，將這些影像四處散播、廣結善緣。

強·羅特森、雪麗·拉溫或者麥克·曼丁伯格的作品，都是挪用藝術裡面的極端典型，因為他們制止本身創造力的參與，以完全的複製為目的。若我們從比較廣義的挪用概念去思考，就會發現藝術史中涉及挪用概念的藝術創作其實可以回溯到更早的源頭，而且牽涉許多知名藝術家及藝術潮流。

挪用（appropriation）的定義為：將某物佔為己有。而在藝術領域的界定則是把他人創作的部分或全部，用來構成並完成一件新的作品。畢卡索的立體派作品中，曾經在畫面中運用由報紙上剪來的圖像，這也可以視為是挪用概念的一個例子。當然，杜象在1919年為蒙娜麗莎加上鬍子完成的〈L. H. O. O. Q.〉，很明顯是挪用概念的一種運用。羅伯特·羅森伯格（Robert Rauschenberg）的組合畫（combine paintings），大量運用明信片、照片或報紙等等，也是這個概念的一種表

8. Lewallen, C. (2001), "Interview With Sherrie Levine," *Journal of Contemporary Art*, Vol. 6, No. 2 (Winter 1993), 10/31/2005 retrieved from: http://www.jca-online.com/sherrielevine.html

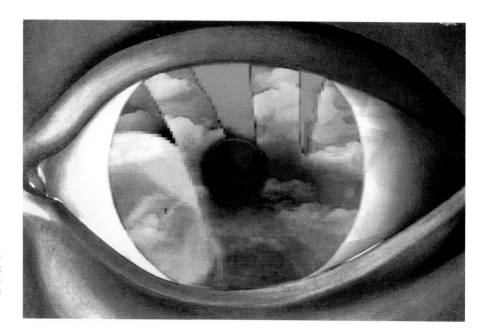

■ 筆者結合瑪格烈特名作與視訊科技，完成的網路互動作品〈myParticipation = myMagritte〉。圖檔來源：葉謹睿

■ 馬克‧漢森與班‧魯賓竊聽網路資訊傳輸的作品〈聆聽的崗哨〉。攝影：葉謹睿（右頁上圖）

■ 馬森‧瑞馬基以「虛擬鼓手」遊戲軟體完成〈聲音肖像〉。圖檔來源：Marcin Ramocki（右頁下圖）

現。在1980年代以後，挪用手法更是明目張膽地在各形各色的作品中出現。著名的例子包括理查‧普林斯（Richard Prince）、安迪‧沃荷（Andy Warhol）、芭布拉‧克魯格（Barbara Kruger）以及羅依‧李奇登斯坦（Roy Lichtenstein）等人的作品。

到了2000年前後，數位藝術開始為主流藝術圈接受，許多數位藝術家更放肆而大膽地挪用商業視訊資料、別人的網頁甚至於擷取網路上所傳輸的資訊，藉此手段來滿足、成就或完成自己的藝術企圖。我這幾年介紹過的數位作品之中，其實就充斥著這種例子，最明顯而直接的包括：馬克‧納丕爾（Mark Napier）重組他人網頁的〈粉碎〉（Shredder）；馬克‧漢森（Mark Hansen）與班‧魯賓（Ben Rubin）竊聽網路資訊傳輸的〈聆聽的崗哨〉（Listening Post）；歐瑪‧菲斯特（Omer Fast）重新剪輯新聞片段完成的〈連鎖狀的CNN〉（CNN Concatenated）；馬森‧瑞馬基（Marcin Ramocki）以「虛擬鼓手」遊戲軟體完成的〈聲音肖像〉等等。（註9）

9. 關於這些作品的詳細介紹，請參考拙著《數位藝術概論》，藝術家出版社，2005。

49

平心而論，蘿貝塔‧史密斯是正確的，現代人的生活，是完全浸淫在各種耀眼媚人的資訊之中的。從早晨睜開雙眼開始，報紙、廣告、收音機、看板、傳單、櫥窗、手機、電視和網路等等各種資訊管道，不停地對你我做疲勞轟炸。仔細想想，我一天之中盯著各種大小螢幕的時間，遠比我看天、望海或者觀樹的時間總和多得多。說各種影音資訊是我們現代生活的「風景」，或者是現代人的生活「環境」，其實一點都不為過。對於這種現象，在大眾傳播媒體興盛前學者就曾經不停地提出警示，而從事藝術創作的先賢先烈，也不停地運用各種手法來呈現這個狀況。從藝術的觀點來看，我們當然希望創作者能夠擁有運用周邊資訊的權利，以保持最大的創作自由。但，很明顯的，我們需要法律的規範與保障，以確保創作者的權益，進而去鼓勵原創。然而，這兩者之間的重疊與衝突，就引發許多的爭議與討論。許多運用挪用手法的藝術家，都曾經在法庭上與原創者對簿公堂，接下來我們將介紹一些這方面的實際法律案例以及解釋一些基本概念。

## 4 著名的侵權案例：Rogers vs. Koons

透過先前的介紹，我們可以發現以挪用來完成創作的實例，在藝術史之中（尤其是在當代及科技藝術的範疇裡面）可謂是屢見不鮮。近年來隨著智慧財產權觀念的成熟與提升，因著作權而引起的爭議，不僅引發了法律界人士的廣泛討論，也成為藝術家所必須要去了解和關心的議題。在創作自由與著作權衝突時所產生的火花之中，最為著名的案例，是纏訟著名藝術家傑夫‧孔斯（Jeff Koons）長達兩年的案件：Rogers vs. Koons。接下來我們就透過對於這個案例的介紹，來闡述著作權法的一些基礎概念。

攝影師亞特‧羅傑斯（Art Rogers）在1980年受聘，為史肯龍夫婦（Mr. & Mrs. Scanlon）拍攝了一張夫妻倆懷抱著八隻小德國牧羊犬的照片。不久之後，亞特‧羅傑斯將這張命名為〈小狗〉（Puppies）的黑白攝影作品，授權給美術館印刷設計公司（Museum Graphics），並且發行了十萬張以該照片為封面的備忘卡（Note Cards）。1987年，藝術家傑夫‧孔斯在紐約一家禮品店買下了印有羅傑斯作品的備忘卡，當時正為雕塑作品四處蒐集靈感的傑夫‧孔斯認為，這張照片的構圖非常符

http://www.law.harvard.edu/faculty/martin/art_law/image_rights.htm

**Harvard Law School**

*Art Law*

# Image Rights

Copyright

Moral Rights

Resale Right

The law gives artists certain rights in their creations. William Fisher, "Theories of Intellectual Property," in Stephen Munzer, ed., New Essays in the Legal and Political Theory of Property (Cambridge University Press, 2001) is recommended for those who want to explore a sophisticated introduction to why the law recognizes property interests in intellectual products. These interests can be economic or non-economic, personality rights.

## Copyright

### Basics

- Copyright Crash Course: University of Texas. Includes very useful "Rules of Thumb" developed at UT.
- Copyright: an overview from the Cornell Legal Information Institute
- Note particularly the Visual Artists Rights Act (VARA), §§106, 106A, 107, and 113 of the Copyright Act
- Berne Convention [Roam around in this site; don't feel obliged to read the whole thing]
- U.S. Copyright Office, a useful site for basic information.
- A very extensive online collection of intellectual property laws is maintained by WIPO, the World Intellectual Property Organization.

### Works-for-hire

- Community for Creative Non-Violence v. Reid, 490 U.S. 730 (1989)
- The Government Wants Its WPA Art Back. See also Jeanette Hendler, The W.P.A. Artists Project.

### Originality

- Bridgeman Art Library
- Barry G. Szczesny, American Association of Museums, Government Affairs Counsel, April 1999 American Association of Museums Annual Meeting Presentation on Bridgeman Art Library v. Corel Corporation.
- The Bridgeman Art Library, Ltd. v. Corel Corp., 25 F. Supp. 2d 421 (S.D.N.Y. 1998) (LEXIS | WESTLAW)
- Bridgeman Art Library v. Corel Corp., 36 F. Supp. 2d 191 (S.D.N.Y. 1999) (LEXIS | WESTLAW)

### Web Rights

- Kelly v. Ariba Soft Corp. [See also http://www.ditto.com/]
- Art, Copyright, and the Web Bibliography compiled by Jeanette Mills and Cynthia Caci (links updated August 2001)

### Appropriation art

Raphael's Judgment of Paris (c1515) triggered one of the most sustained and substantial sequences of copying and counter-copying in Western Art. Raphael's painting became lost but his employee, Marcantonio Raimondi, made an etched copy of it which survived. A few years after the copy was made, the general demand for copies of the original work was so great that Marco Dente da Ravenna made a slavish copy of it. Three centuries later, Manet used part of Raphael/Raimondi's original as the basis for his work Le Déjeuner Sur L'Herbe. Manet used the group of three figures in the bottom right-hand corner of the original work as the heart of his new work, updating their clothing to contemporary garb and adding the naked women. Nearly a century later, Picasso paraphrased Manet's work in an extensive series of paintings, drawings, sculptures and linocuts he executed between 1959 and 1961, Les Déjeuners. How original were Raphael's imitators? See Henry Lydiate's review of Dear Images at Artquest.org.uk.

Grant Wood's iconic American Gothic is perhaps the most often copied modern American work. It has been treated referentially, educationally, commercially, pornographically (perhaps), in parody, and combinations of the above..

Is appropriation inevitable for the modern artist? For one artistic justification read Negativland's Tenets of Free Appropriation on the Negativland IP page.

Art Rogers
Photograph:
Puppies
1980

Jeff Koons
Wood painted sculpture:
String of Puppies
1998

Perhaps the classic case of appropriation art in recent years is Rogers v. Koons, 751 F. Supp. 474 (S.D.N.Y. 1990) (LEXIS | WESTLAW) aff'd 960 F.2d 301 (2d Cir. 1992) (LEXIS | WESTLAW) Jeff Koons' commissioned sculpture of Art Rogers' postcard was adjudged a violation of Rogers' copyright. Blue puppies! See commentary from Mary Ann Fergus, Derivative Works And Copyright: Painting from Another's Photograph, for the American Society of Portrait Artists. But Annie Leibovitz's suit against Paramount for stealing the basic idea of her Vanity Fair cover photograph of the pregnant Demi Moore runs a close second. See Leibovitz v. Paramount Pictures Corp., 137 F.3d 109 (2d Cir. 1998) for the original and Pregnant Men for the parody.

William M. Landes, The Arts and Humanities in Public Life: Copyright Protection and Appropriation Art discusses Rogers v. Koons, 751 F. Supp. 474 (S.D.N.Y. 1990), among others.

William M. Landes, Copyright, Borrowed Images and Appropriation Art: An Economic Approach, (December 2000). University of Chicago Law & Economics, Olin Working Paper No. 113, contains a more extended analysis from a law and economic approach. Britain, which lacks a fair use defense, appropriation artists have an even harder row to hoe. See Simon Stokes piece in the Art

Done

51

合自己系列作品的概念。既然是在禮品店買到的廉價印刷品，他便一廂情願地認為這是大眾文化的一部分，因此不以為意地將著作權標記撕下，隨後將卡片寄到位於義大利的木工廠，要求該廠師父以這張圖片為藍圖，雕刻出在造型及細節上完全相同的木雕作品。除了一再要求成品必須與照片如出一轍之外，甚至還要求一次完成一式四件，成為一個edition。作品完成之後，傑夫・孔斯將這件作品命名為〈一排小狗〉（String of Puppies），並且在1988年11月19日，於紐約著名的桑納般藝廊（Sonnabend）發表。夾帶著桑納般藝廊以及傑夫・孔斯的盛名，這件木雕作品快速受到主流藝術圈的矚目。除了藝術家本人保留一件之外，edition中的其他三件，以總價三十六萬七千美元的高價，賣給了藝術收藏家。

1989年5月7日，洛杉磯時報刊登了〈一排小狗〉的照片，並且大篇幅報導該作即將在洛杉磯當代美術館（Los Angeles Museum of Contemporary Art）展出的消息。正當〈一排小狗〉以大火燎原之勢引起洛杉磯藝術愛好者注意的同時，這篇報導也引起了熟識史肯龍夫婦的朋友的注意。幾經口耳相傳，亞特・羅傑斯終於發現自己多年前完成的黑白攝影作品，竟然正以彩色立體木雕的型態，在美國藝壇上引起廣泛的重視。是可忍，孰不可忍！亞特・羅傑斯一狀告上法庭，引發了這場被視為是美國著作權法中重要案例的法律訴訟。

## ▊ 羅傑斯與孔斯間的法律攻防

一、著作權的確立與侵權行為的認定

著作財產權以表彰創作者及給予合理報酬的方式鼓勵創作。這種權利制度，讓創作者在傳播其作品時，不必擔心遭受未經許可的重製或盜版。著作權所有者擁有重製權、公開口述權、公開播送權、公開上映權、公開演出權、公開傳輸權、公開展示權、改作權、散佈權、出租權等等。而著作權所保護的，是創作者具有原創性（original）或獨到（unique）的表達形式（expression），因此，亞特・羅傑斯首先必須要確立的，就是他攝影作品具有原創性，因此是應該受到著作權法所保護的。在這個方面，法官認定〈小狗〉這件攝影作品，在構圖、採光、取景以及印製手法

10. Fergus, M. A., "Art & Law," ASOPA, 11/26/2005 retrieved from: http://www.asopa.com/publications/2000winter/law.htm

方面，符合具有獨特表現的標準，因此認定這是一件受到著作財產權保護的原創藝術品。（註10）

在此我們必須要特別注意的是，為了維持資訊流通以及知識的累積，著作權所保障的是思想的表達形式（expression），而不是思想（idea）本身。意即是如果傑夫‧孔斯只是從〈小狗〉一作上得到靈感，但以自己特殊的表現手法，創造出以人和小狗為主題的木雕，這樣並不會構成侵權的行為。但，傑夫‧孔斯不僅將照片寄給工廠，甚至在溝通過程中數度要求師父一定要完全依照照片來雕刻，也就是企圖完全去仿效亞特‧羅傑斯的表達形式。儘管傑夫‧孔斯作品最終的表現型態是立體而且是彩色的，甚至在人物的頭髮上也加了幾朵小白花，但這些細微的改變，並沒有為兩件作品造成在表達形式上的區隔。也就是任何人都可以看出〈一排小狗〉與〈小狗〉如出一轍，因此法官認定傑夫‧孔斯有明確的抄襲行為。

## 二、合理使用（Fair Use）

人不必當巨人，只要站在巨人頭上，就可以和巨人看得一樣遠。我們必須了解的是，在保障著作財產權這種專屬私人之財產權利益的同時，還必須要兼顧公眾利益，也就是去鼓勵人類文明之累積和知識及資訊之傳播。因此，在許多國家的著作權法中，都明文規定「合理使用」的範圍，試圖在著作權持有人的利益與公眾利益之間取得平衡，一方面去保護原創者利益，同時又鼓勵新的創作。

原則上，在利用他人之著作之前，都應該先取得著作權人的授權。但在某些條件之下，縱使未取得著作權人授權，仍然可以合法利用他人著作，這就是著作權法案件中常見之合理使用抗辯。合理使用是一種製作未經授權的複製品，以用作特定的保護性目的之權利。簡單的說，就是法律允許社會大眾在某些特殊條件下，不經著作權人授權，而利用著作權人之著作。主要包括學術上的使用、教育、報導或者評論。但是這也有一些限定條件，就是所使用的部分相對於該作品的總篇幅來說較短，而且不會有損於該作品擁有人的經濟利益。關於合理使用之判斷標準，法官必須綜合考量以下四個要素，來決定未獲授權之利用行為是否能構成合理使用：

1. 利用之目的及性質，包括係為商業目的或非營利教育目的。

2. 著作之性質。

3. 所利用之質量及其在整個著作中所占之比例。

4. 利用結果對著作潛在市場與現在價值之影響。（註11）

　　當然，在Rogers vs. Koons這個案例的法律攻防過程中，傑夫‧孔斯也曾經嘗試運用合理使用抗辯。但法官認為，傑夫‧孔斯先將著作權標記撕下，之後才將卡片寄到位於義大利的木工廠，這個行為，表現出孔斯漠視原創者權益的事實。此外，亞特‧羅傑斯是專業攝影師，在創作時當然期待攝影作品能夠得到經濟上的回饋，而〈一排小狗〉的出現，足以影響〈小狗〉一作的價值及潛在市場。雖然〈一排小狗〉在藝術市場上賣出了高價，但孔斯並無意將其所得利益分給原創者羅傑斯，因此合理使用抗辯在此並無法成立。

三、詼諧模仿（Parody）

　　在著作權法中，另外一個傑夫‧孔斯可以採用的抗辯策略，則是所謂的詼諧模仿。所謂的詼諧模仿，就是對於人、事、物作褒貶評論之一種形式，這乃是言論自由之一種重要表現方式。一般著作權人多半不願意授權他人以詼諧模仿之方式改作自己之著作，如果對詼諧模仿採取嚴格之合理使用審查標準，等於封殺了詼諧模仿之表現自由，因此法官對於詼諧模仿，多採取較為寬鬆之合理使用標準。

　　在抗辯中傑夫‧孔斯指出，他的雕塑品延續美國當代藝術的傳統，批判大眾傳播媒體影像對於社會的負面影響。傑夫‧孔斯引用立體派（Cubism）、達達主義（Dadaism）以及杜象的現成物（ready-made）為例，指出這種詼諧和譏諷是一種社會批判，在抄襲原創作品的同時，去突顯原創作品之風格及表現的荒謬之處。但法官指出，詼諧模仿的前提，建立在於被仿效的主體本身，必須在被批判的主題上具有代表性。也就是說，儘管〈一排小狗〉可以說是一種對於當今物質社會的批判，但這個批判與〈小狗〉一作之間的關係卻無法明顯確立。也就是〈小狗〉一作不應該、也不必要是這個詼諧模仿的對象。相反地，若是我們將這個概念延伸作討論，就可以發現台灣藝術家洪東祿借用超人力霸王，或者是楊茂林借用無敵鐵金剛的數位影像作品，都比較容易在詼諧模仿方面得到認同，因為他們所挪用的，是具

有代表性的日本卡通文化象徵物。

　　Rogers vs. Koons 一案在 1992 年二審定讞，法官判決傑夫·孔斯敗訴。有趣的是，維基百科（Wikipedia）在記述這個案例的部分，有一句這樣的看法：「儘管他以合理使用及詼諧模仿來作抗辯，但傑夫·孔斯敗訴了，有一部分的原因，是基於他是一位非常成功的藝術家。」（註12）我們可以說樹大招風、財多遭忌，也可以說法律無眼、公平正義。平心而論，傑夫·孔斯的案例還算是比較容易定奪的，一旦進入其他的領域，侵權行為似乎就愈來愈難以辨別了。

　　以羅伯特·羅森伯格（Robert Rauschenberg）為例，這位以實物拼貼享譽國際的藝術家，就曾經因為在 1991 年的一幅拼貼作品之中，使用了《時代》雜誌廣告頁而與攝影師對簿公堂並且敗訴。仔細想想，如果不從報紙、雜誌等等媒體取材，根本無法完成這種拼貼創作，更何況，將大眾傳播文化媒材重新運用（repurpose），根本就是這種創作的理念。當然我們可以嘗試由合理使用的條文中去分析目的、性質、質量和比例等等準則，但這實在是一些抽象而且自由心證的標準。像這種被夾在法律與藝術之間灰色地帶的作品，在科技藝術領域中比比皆是。在下一個章節中，我將介紹一些改造、重新運用甚至刻意誤用「消費科技」（consumer technology）的藝術作品。

11. 我國著作權法第四十四條至第六十五條規定了著作財產權的限制，六十五條規定合理使用的判斷標準。詳細條文可以參考：
http://law.moj.gov.tw/Scripts/Query4B.asp?FullDoc=%A9%D2%A6 B3%B1%F8%A4%E5&Lcode=J0070017

12. "Appropriation Art and Copyright," *Wikipedia*, 11/26/2005 retrieved from http://en.wikipedia.org/wiki/Appropriation_art#Appropriation_art_and_copyrights

# 在求新求變的潮流中逆流而「下」？談數位懷舊主義

整體來看，藝術在與科技接軌的同時，似乎不由自主地承接了科技產品追求高階、新奇和快速的特質。因此，許多數位藝術家，不斷地望向未來，企圖尋找更新奇、炫目和亮眼的表現型態和方式；數位藝術展覽，在作品選擇方面，也多傾向於選擇技術新穎、表現形式強烈的感官性高科技作品。不過，近幾年來，卻有一群反璞歸真的科技藝術家，與潮流背道而馳，重新回到以「人」為中心的創作出發點，為光鮮亮麗的數位藝術圈，添增一分粗糙但樸實、坦率的真實感。站在當代藝術前線的紐約作觀察，我們可以看到這種態度的轉變。

2006年10月在紐約MoMA首映的記錄電影《八位元》(*8 Bit*)，就是一個很有趣的例子。這部由數位藝術家馬森・瑞馬基（Marcin Ramocki）所拍攝製作的紀錄

■ 2007年的「電子光藝術節」。攝影：Zena Grey

片，以這種地下文化的歷史為出發點，記述了 chiptune 音樂風潮。2007 年 11 月，紐約市的實驗藝術空間 The Tank 和實驗音樂團體 8bitpeoples 合作，舉辦了第二屆的「電子光藝術節」(Blip Festival 2007)。連續四天的音樂及多媒體藝術盛會之中，來自 15 個國家(包括西班牙、日本、荷蘭、瑞典、阿根廷和美國各地)約 40 位電子音樂和影像創作者，齊聚在紐約市 Eyebeam Atelier 作表演和展出。除了電子音樂表演、講座、放映之外，實驗藝術空間 vertexList 也協同這

■ 日本 Game Boy 樂手 Bubblefish 於電子光藝術節的現場表演。攝影：Joshua Davis (上圖)

■ 馬森・瑞馬基的紀錄片《8 Bit》，2006 年十月在紐約 MoMA 首映。圖檔提供：Marcin Ramocki (下圖)

nov 29th
dec 02nd
@eyebeam
540 w 21 rt ST
new york NY

festival 2007

Sign up for the mailing list:

email address
Submit

ARTISTS SCHEDULE AND TICKETS PRESS INFO

BLIP FESTIVAL 2007 IS NOW OVER - A HUGE THANKS TO EVERYONE WHO SHOWED UP AND TOOK PART!

Stay tuned for '08-news on this site

- and in the meantime, check out the vast amount of pictures from the festival on Flickr

Manhattan art space The Tank and New York artist collective 8bitpeoples announce the Blip Festival 2007, a four-day music and multimedia event taking place in New York City November 29 - December 2, 2007. Focusing on the modern artistic exploration of primitive video game and home computer technology and featuring 40 musicians and visualists from around the world, the Blip Festival showcases artists adopting and repurposing familiar but forgotten hardware - such as the Commodore 64, the Nintendo Entertainment System, the Atari game console and home computer line, and the Nintendo Game Boy - exploring their untapped potential and unique aesthetic character. The festival's nightly concerts and daytime screenings, workshops, and presentations are supplemented by B I T M A P : as good as new, an adjunct visual art exhibition, held at acclaimed Brooklyn gallery vertexList. The Blip Festival 2007 offers a fascinating cross-section of the chiptune musical aesthetic and related low-bit visual art, in an explosive event taking place at the epicenter of the creative world.

The festival will host evening concerts on all 4 nights. Each night's concert will cost $10 and include 8 musical acts and a variety of live visualists. Tickets will be available online starting in early November and will also be available at the door. Festival passes will also be available for sale in early November.

In addition to concerts there will also be daytime workshops and screenings on Saturday and Sunday. A complete schedule of those events is forthcoming.

Please get excited now.

LINEUP:
6955 (Japan)
8GB (Argentina)
Alex Mauer (Philadelphia, PA)
Anamanaguchi (New York, NY)
Bit Shifter (New York, NY)
Blasterhead (Japan)
Bodenständig 2000 (Germany)
Bokusatsu Shoujo Koubou (Japan)
Bubblyfish (New York, NY)
The Depreciation Guild (New York, NY)
Firebrand Boy(Scotland)
Gijs Gieskes (Netherlands)
Glomag (New York, NY)
gwEm (United Kingdom)
Hally (Japan)
Huoratron (Finland)
kiken.corporation (visuals) (Argentina)
Lo-bat. (Belgium)

Loud Objects (New York, NY)
Mark DeNardo (New York, NY)
Markus Schrodt (Austria)
minusbaby (New York, NY)
Neil Voss (New York, NY)
No Carrier (visuals) (Philadelphia, PA)
noteNdo (visuals) (Baltimore, MD)
inGiga (Italy)
Nullsleep (New York, NY)
Otro (visuals) (France)
Paza (Sweden)
Postal_M@rket (Italy)
Rugar (Sweden)
Sabrepulse (Scotland)
Saskrotch (Chicago, IL)
Tree Wave (Dallas, TX)
Virt (New York, NY)
Voltage Controlled (visuals) (New York, NY)
Yes, Robot (Spain)
+ more to be confirmed

produced by

THE TANK

8bitpeoples.com

funders &partners

The Greenwall Foundation

EYEBEAM

ELEMENTLABS

NYSCA
New York State Council on the Arts

SINGHA BEER

vertexList

Make:
makezine.com

Time Out
New York

個活動，推出名為「位元圖：美好如新」（BITMAP : as good as new）的展覽，囊括 32 位數位藝術家的作品，討論八位元視覺美學，其中包括馬克‧納丕爾（Mark Napier）、JODI、科依‧阿克安久（Cory Arcangel）、歐麗雅‧李亞琳娜（Olia Lialina）等等國際知名的數位藝術先驅。

對於這個不只是運用科技來創作藝術，而是用藝術創作來感覺和檢視數位文化的趨勢，我自創了一個名詞來做統稱，我將它稱之為數位懷舊主義。

## *1* 八位元世代的自省

我知道把「數位」和「懷舊」放在一起，看起來可能會有些不搭調，所以在此，想先做一些說明。東華大學的李依倩教授在〈土懷舊與洋復古〉一文中指出：懷舊（nostalgia）一詞，在17世紀首度出現，用來指稱士兵出征在外時所犯的思鄉病。到了19世紀，為了描述現代化過程中社會變動所引發的普遍心理反應，懷舊一詞轉而指涉對已消失事物或過往黃金時代的眷戀。李教授還進一步將懷舊與復古（retro）做區隔，表示：懷舊有相當程度的感情涉入，是某種難以釐清又黏稠濃密的情愫，以及明知不可能但仍意欲回歸原點的欲望；復古則像是不帶多餘情感的冷靜回顧，希望對於過往加以創造性的再現或重構。而且懷舊突顯出來是常民生活的、具體實用的，而復古則通常是想像的、時尚的。（註1）延續李教授的分析，我可以簡單地打個比方：我的母親喜歡吃豬油拌飯，這是一種懷舊，因為豬油拌飯是她在農家儉樸童年記憶的一部分；但如果我太太去穿村姑裝，則是一種復古，因為她對農村生活並沒有特殊的感情，只是由這個文化和歷史之中擷取一些元素，重構成為流行服飾的靈感。

如果我們仔細觀察，就會發現目前以懷舊態度創作數位藝術的，是出生於1960年代後期以及 1970 年代的藝術家。這些人，也就是第一個和個人電腦、電子遊戲機（arcade game）一起成長的世代。這一個世代，單純地從遊戲開始接觸科技，《小

■ The Tank 與 8bitpeoples 合作，在 2007 年舉辦第二屆的「電子光藝術節」的官方網站。畫面擷取：葉謹睿（左頁圖）

1. 李依倩（2005），〈土懷舊與洋復古〉，《去國‧汶化‧華文祭：2005 年華文文化研究會議》，頁3。

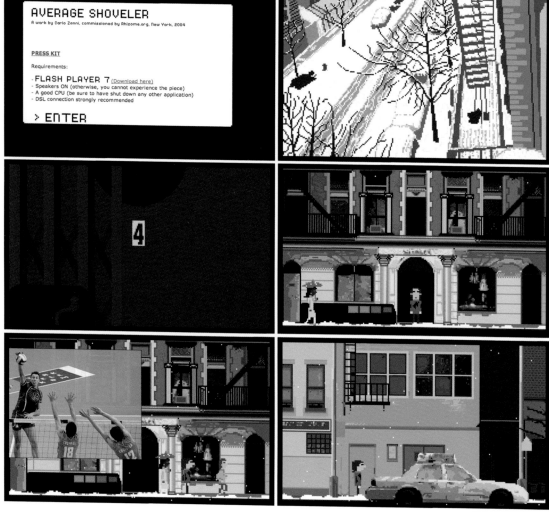

精靈》（*Pac-man*）、《迷魂車》（*Rally-X*）、《小蜜蜂》（*Space Invaders*）等等，就是他們對於數位文化和科技的第一印象。在童年的歡樂之中，渡過了遊戲機史上光輝的八位元時代。這個經驗，和之前在類比時代成長的人、或者是後來在網路時代成長的人都不盡相同。類比時代成長的人，多因實務需求，爾後開始學習如何去駕馭數位科技；網路時代成長的人，從出生就同時由通訊、社交、學習、娛樂、接收資訊和表現自我等等各個角度，全方位地浸淫在數位科技之中。

另外，早期的數位科技，受限於技術問題，在聲音和影像的呈現方面，都與實體世界的一切有著相當的差距。聲音晶片（sound chip）所發出來的簡單聲響、低像素螢幕上單調的色彩選擇和突兀的小方塊（像素，pixel），為數位科技建構出一個獨特的識別系統。有趣的是，隨著技術的躍進，數位科技越來越「逼真」，但在

■ 日本藝術家清水櫻子（Sakurako Shimizu）的作品〈珠寶〉（Jewelry），把 HTML 碼變成流行時尚。圖檔提供：VertexList

與實體世界愈趨愈近的同時，卻也逐漸喪失了其識別系統的特殊性。

　　目前，八位元世代的數位藝術家，大多數都正值壯年時期，正式面對生命曲線從高峰跌下，而工作和家庭的負擔曲線卻不斷向上攀升的殘酷現實。因此，在自己的青春以及所熟識的數位科技識別系統同時消逝的當下，以改造、重新運用甚至刻意誤用為手段，從過去的記憶出發，去重新檢視自身在社會中的價值和定位，似乎是個理所當然的選擇。馬森‧瑞馬基教授在 2007 年曾經發表了一篇名為〈自己動手：以挑戰的態度擁抱科技〉（"DIY: The Militant Embrace of Technology"）的論文，由社會學的角度，去討論這個現象。在討論八位元世代數位藝術家的心態時，馬森‧瑞馬基表示：「他們對科技不再有敬畏感：取而代之的，是一股去質疑和理解它的欲望。」（註2）

　　數位懷舊主義的創作者，對於所謂的尖端科技或高科技並不特別有興趣。他們喜歡運用的，是和自己成長過程重疊的八位元科技，或者一些日常生活中就經

---

2. Ramocki, M (2007), "DIY: The Militant Embrace of Technology," p. 4.

常接觸的消費科技。而且，這些藝術家喜歡自己親手完成作品，不喜歡與專業科技人協同創作。而他們的創作策略（或者説是手法），可以大致分為「重新運用」（repurpose）、「修改」（modify）和「處理」（prepare）三種。另外一種在表象上與數位懷舊很相近的手法，是所謂的「復古工程」（retro-engineering）。這種類型的作品，大多只有在呈現上向舊科技看齊，也就是有點舊瓶裝新酒的味道，但這類型的作品與我想探討的主題——「創作者與科技在情感層面的連結」有些距離，因此不在這裡做討論。

## 2 重新運用（Repurpose）

repurpose 一詞，意指「給予一個新的形式、目的或用途」，也就是説，把《大英百科全書》的內容搬上網路，可以説是repurpose；把《大英百科全書》

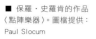
■ 保羅・史羅肯的作品〈點陣樂器〉。圖檔提供：Paul Slocum

拿來包油條，也可以說是 repurpose。以這種策略創作的有趣實例，包括保羅‧史羅肯（Paul Slocum）的〈點陣樂器〉（Dot Matrix Synth）以及喬‧麥凱（Joe McKay）的「手機雕塑」（Cell Phone Sculptures）系列。

保羅‧史羅肯在 2003 年完成的〈點陣樂器〉，將舊式點陣印表機在列印時會發出噪音的缺點，反向思考當成值得突顯的特色，並且巧妙地創造了一台獨一無二的電子樂器。透過外接的八個按鈕，觀者可以隨性地去「彈奏」這一台點陣印表機。這種不按牌理出牌，硬把「張菲」當「張飛」的手法，除了趣味之外，也提供了一種省思：在科技不停向前奔馳的潮流裡，你我可以選擇當被動的消費者，引頸盼望下一個值得讓自己掏腰包的「全新」、「史上最強」的新產品；也可以選擇讓自己成為積極的參與者，保持好奇心，嘗試去質疑這個消費型的科技文化。

與保羅‧史羅肯相仿，加拿大藝術家喬‧麥凱，同樣也是把過時、淘汰的科技產品，以創造性的思考重新運用。手機，是一個典型的消費型科技文化產品，其通訊的核心功能其實改變不大，但繁不勝舉的附加功能，卻讓你我不斷地期待下一個最酷、最炫、最「夯」的發燒機。大多數的手機，都不是因為嚴重故障而壽終正

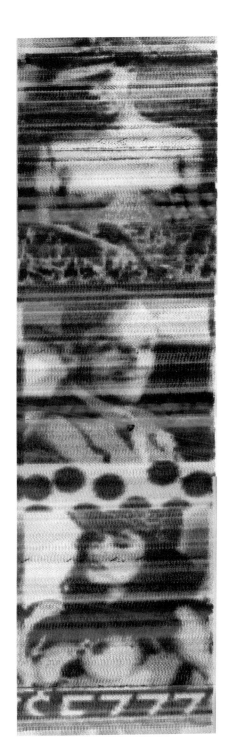

■〈點陣樂器〉輸出的圖像。圖檔提供：Paul Slocum

■ 喬‧麥凱（Joe McKay）的「手機雕塑」（Cell Phone Sculptures）系列，從各地收集淘汰或故障的手機，加工完成一件件的作品。圖檔提供：Joe McKay

寢，而是被其他新產品所淘汰。喬‧麥凱針對這個高期待、高淘汰的特質，創作了「手機雕塑」系列。喬‧麥凱這一套以廢棄手機完成的互動雕塑作品，用有些俏皮的方式來評論數位消費文化。作者從各地收集淘汰或故障的手機，細心地觀察和檢視，並且找出每一個個體之優點和特殊之處，進而加工完成一件件的作品。從用來欣賞的迷你風景模型、可以彈奏的手機電子琴、用腳踩控的手機鼓，到用來打暗號的手機電報器等等，不斷以豐富的想像力為這些淘汰品尋找新的意義和功能。

## 3 修改（Modify）

　　數位懷舊主義創作者的另外一個創作策略，就是親自動手去修改科技產品，改變這些產品的運作模式，藉此暴露出通常為表象所掩蓋的本質或原理。如果說 repurpose 是質疑消費科技文化的一種方式，「修改」則是嘗試理解消費科技文化

的一個過程。

以修改消費科技創作的代表性藝術家，首推以「超級瑪莉」系列聞名的科依·阿克安久。科依·阿克安久在 1997 年前後開始投身數位藝術創作，在 2004 年的惠特尼雙年展中，以〈超級瑪莉的雲朵〉（Super Mario Clouds）一作引起了廣泛的討論。科依·阿克安久擅長於修改舊式的任天堂遊戲卡匣，也就是侵入主角瑪莉歐所身處的虛擬空間，將這些產品由原本單純的遊戲功能中解放，強迫觀者以另外的角度去重新審視這些我們已經習以為常、甚至產生崇拜的文化產物。他 2007 年的新作〈Kurt Cobain 的自殺遺

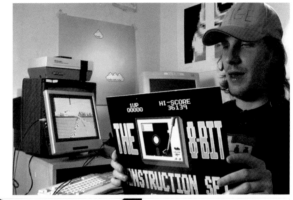

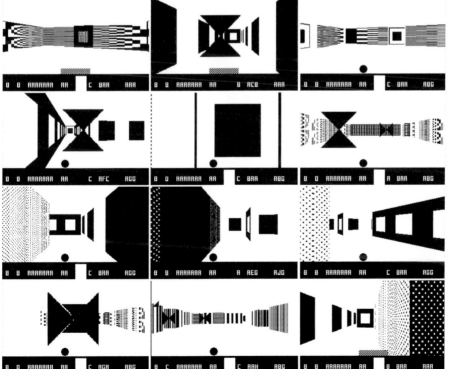

■ 以超級瑪莉系列聞名的科依·阿克安久（Cory Arcangel）。圖檔提供：Marcin Ramocki（上圖）

■ JODI 的作品〈SOD〉。畫面擷取：葉謹睿（下圖）

書對抗 Google AdSense〉（Kurt Cobain's Suicide Letter vs. Google AdSense），則以類似的態度，去質疑那儼然成為 Web 2.0 時代的新霸權——Google。

整體來看，你會發現科依‧阿克安久作品的表象，其實都很簡潔，但又很值得玩味。科依‧阿克安久在一次訪談中曾經表示，自己崇尚簡單的創作，他曾經說：「簡單是一種珍貴的價值，而不是一個弱點。」他甚至進一步表示：「我的觀念本身越簡單、越小，我就越開心。」（註3）這種崇尚簡潔的觀念，在比大、比炫、比壯觀的科技藝術領域，其實是很少見的。也許，這就是他的作品能在這個喧囂吵雜的年代之中，容易引起疲倦現代人共鳴的原因之一。

此外，著名的數位藝術夫妻檔 JODI（喬安‧漢斯克爾克（Joan Heemskerk）和德克‧佩斯門斯（Dirk Paesmans），也是擅長以修改來檢視數位科技的例子。例如：他們的〈SOD〉以及〈無標題的遊戲〉（Untitled Game）等等作品，將角色扮演遊戲《雷神之鎚》（Quake）和《德軍總部 3D》（Wolfenstein 3D）的程式碼作修改，在核心功能及操作不變的原則下，完全改變了作品的視覺呈現，讓觀眾重新去面對「脫皮」後的 3D 電玩空間，這就是以「修改」的手法來創作的一種典型。

## 4 處理（Prepare）

其實嚴格說起來，科依‧阿克安久的〈Kurt Cobain 的自殺遺書對抗 Google AdSense〉並不屬於「修改」的創作類型，他把美國搖滾樂手 Kurt Cobain 自殺前寫的一封信，做成簡單的網頁放在網路上，並且在文中大量安插充斥於部落格文化的 Google AdSense。AdSense 是一種廣告服務，它以電腦程式去分析網頁內容，並根據結果自動安插相關的廣告。科依‧阿克安久完全沒有對 AdSense 程式做任何更動，他只是單純地將遺書和廣告服務放在一起，就突顯出了消費文化與人類情感之間可能存在的衝突，也質疑了人工智慧在人性層面上的不濟（Google 發現這件作品之後，很快就強制把 AdSense 從這個網頁抽掉）。這種四兩撥千金的創作手法，稱

---

3. Bruneau, John, "Interview with Cory Arcange," 11/30/2005 retrieved from http://dma.sjsu.edu/~jbruneau/projects/arcangel_intv/arcangel_intv.html

之為「處理」（prepare）。

　　所謂的處理，指的是創作者在不破壞、不做侵入性修改的狀況下，就讓科技的物件或產品，成為引發思考的觸媒。這種創作通常與技巧或技術無關，是以觀念性的思維對於常民（平民消費）科技的一種回顧。這種創作的實例，還有愛利克思‧賈羅威（Alex Galloway）的〈經處理的Playstation〉（Prepared Playstation）。在這一系列的作品中，愛利克思‧賈羅威利用橡皮筋去綑綁Playstation的遙控器，巧妙地讓遊戲程式限入非常態性的輪迴。比如說，讓虛擬攝影機在奇特的角度下來回搖晃，使畫面出現近似抽象的色彩斑斕；或者讓虛擬人物受困於某個場景，不斷重複嘗試脫困的動作，產生薛西佛斯（Sisyphus）式無止盡的自我救贖。（註4）

　　這種處理型的創作，其實可以回溯到更早期的電子媒體藝術，而其中最具代表性的典型，就是錄影藝術之父白南準。他在1960年代以處裡手法將電視影像濃縮成一道光束的〈電視禪〉（Zen for TV）和把一顆大磁鐵放在電視機上干擾影像輸出的〈磁鐵電視〉（Magnet TV），都是這種創作經典級的代表。

## 5 讓記憶的聲響再度搖滾：Chiptune

■ Chiptune 樂手喜歡用改造過的電玩主機做樂器。圖為樂手noteNdo 以兩台任天堂主機做現場表演。攝影：Joshua Davis

　　先前所提，都是視覺藝術領域的範例。數位懷舊主義其實在音樂領域之中，同樣也有著相當的活力。相關的音樂創作，目前在名稱及論述上，似乎都還缺乏完整的研究和整合。在此，我將嘗試從 chiptune 一詞出發，來做一些討論。

　　最早期的電玩，嘗試以類比的錄音帶或唱片來提供音樂。當然，這種類比與數位混合的作法，並不實用，也提高了製作成本；因此，廠商轉而開始以聲音晶片（sound chip），來產

---

4. 薛西佛斯（Sisyphus）是希臘神話中的一個人物，他不凡的智慧惹惱了眾神，眾神因而懲罰他，要他將一顆巨石推上山頂，然而石頭一旦到達山巔，又會滾落回到原處，形成永無停息地徒勞無功。

生與遊戲搭配的音效。我在此用「產生」二字，原因在於它本身與錄音帶、唱片或
CD不同，聲音晶片本身並不儲存任何的聲音資訊。它是根據程式碼的指令來控制
電流，進而發出聲音。這個差別是很重要的，因為透過錄音帶、唱片或CD產生的
聲音，是預先錄製聲音資訊的一種重現或還原；而透過聲音晶片發出的聲音，則是
遵循指令去即時（realtime）合成（synthesized）的結果。也就是說，聲音晶片，比
較像是一種透過程式碼去演奏的電子樂器。透過聲音晶片（chip）產生的音樂（口
語稱為tune），就是所謂的chiptune。

　　早期聲音晶片所能夠發出的聲音有限，而且大多由程式設計師兼任音樂指
導，直接把自己認為適合的音效，寫成程式碼讓機器去執行。八位元世代童年記
憶中最早的電玩音樂，就是這些聲音晶片所發出（其實有些刺耳和吵雜）的滴、
叮、咚、嘟、答。先入為主的觀念，讓這種質感的聲響，成為人們記憶中最具代表
性的電玩音樂典型。隨著晶片技術的進步以及電玩的快速普及，許多人認為，1980
年代是chiptune的黃金年代。一方面，專業的音樂人，在這個時期開始加入電玩工
業，另外，科技的進步，也讓chiptune有了更加寬廣的音域和表現力。目前，電玩
音樂，已經成為一個專業，甚至是作曲家競技的舞台。

　　廣泛的電玩音樂文化，超出本文探討的範圍，在此，我選擇就chiptune領域中
的Game Boy音樂做介紹。因為這個區塊，和本文的數位懷舊主題有緊密的連結，
同時也和視覺藝術領域的實驗和嘗試息息相關。

## *6* Game Boy 音樂

　　所謂的Game Boy音樂，指的並不是為掌上電玩遊戲所撰寫的音樂，也不是依
循掌上電玩音樂風格所創作的音樂，而是指把掌上電玩拿來當作樂器，做出即興或
者非即興的音樂演出。大多數會選擇以這種方式創作的實驗音樂家，出發點都很簡
單，猶如Game Boy音樂團體8bitpeoples所言：「我們是一群熱愛骨董電玩而集結
在一起的藝術家，我們對音樂創作所抱持的態度，也同樣反映出我們對骨董電玩文
化的著迷。」（註5）

　　Game Boy音樂的創作方式很有趣。只要把玩家研發出來的遊戲卡匣，放到一

■ Game Boy 音樂已然成為地下文化的一環，圖為Glomag表演Game Boy音樂的現場。圖檔提供：VertexList

般的Game Boy之中，就可以把一台遊戲機，變成用來表演的工具。也就是說，透過這種軟體，表演者可以用遊戲機的按鍵，直接操控聲音晶片，讓它發出自己想要的聲響和旋律。這種手法，和我們前面所討論過的repurpose是相同的。目前圈內最普遍使用的Game Boy音樂軟體，包括奧利佛・瓦特邱（Oliver Wittchow）所寫的Nanoloop，以及優漢・卡特林斯基（Johan Kotlinski）所寫的Little DJ兩種。近幾年的Game Boy音樂表演，也開始結合其他的電腦設備（Game Boy音樂人特別喜歡利用像是Commodore 64這種舊式和淘汰的機器），組合出更複雜、有趣、靈活的音樂效果。

　　Game Boy音樂在1990年代後期開始流行，目前在全球各地都有這種地下音樂

---

5. "Our Mission," 8bitpeoples, http://8bitpeoples.com/our_mission.html

■Game Boy 樂手
Glomag 於 美 國 紐 約
的現場表演。攝影：
Joshua Davis

■ Game Boy 樂手
Stu 在 2007 年 於 法 國
馬賽的現場表演。攝
影：Joshua Davis

族群。先前提過的電子光
藝術節（Blip Festival），
在 2006 年的首次舉辦，
就吸引了超過 1,400 人的
參與。這種地下文化，其
實蘊含一種反動的性格。
這些音樂家，小時候被電
玩文化所吸引，長大了，
繼續「玩」這些舊科技，
並且開始用自己的規則
去 repurpose 電玩，創造
自己的文化潮流。或者可
以說，這些人，從被動的
電玩文化消費者，「轉大
人」成為電玩文化的參與
者；甚至還想要把這些消

■ Game Boy 樂手
Bit Shifter 於瑞士斯德哥
爾摩（Stockholm）的現場
表演。攝影：Jonas Lund

費科技從企業的手中搶過來，據為己有成為自己的一種獨立宣言。參與 2007 電子
光藝術節的音樂家克利斯‧伯克（Chris Burke）表示：「人們喜歡去捏那些大型企
業的鼻子。當你把任天堂 NES 掌上遊戲拿來做音樂，任天堂公司就失去了告訴你
如何去使用這個產品的權力。」（註6）

## 7 以挑戰的態度擁抱科技

　　數位懷舊主義另外一個讓我感到有趣的地方，就是他們獨立於金權結構之
外，我行我素的草根性格。這一點，讓他們能夠持續、而且完全自我地創作，不

---

6. Scheraga, D (2007)., "Blip Festival: Making New Music with Tech Golden Oldies," *Tech News World*: http://www.technewsworld.com/
story/60663.html

受經費或資源的牽制。當然，從外觀上與當道的數位藝術作品相較，這些「小玩意兒」看起來也許十分寒酸，但大並不一定美，內涵才可能留下時間沖刷不掉的歷史烙印。關於數位藝術與政府金援的連結，V2創辦人阿德里安森（Alex Adrianssens）曾經講過一段值得你我深思的話：「西方社會從文藝復興以來強調的精神就是要獨立、尋求差異、反叛、不遵循傳統的道路，所以在進行一個作品計畫或是成立一個藝術中心時，即使沒有資金來源，大部分西方藝術家還是『先做了再說』，政府的金援並不是影響事情成敗的主要關鍵，即使沒有錢還是可以試圖尋求其他的管道繼續做下去。但以台灣來說，藝術工作者相較之下對資金、計畫的輔助金是相當看重的，當有了想法的時候，尋求政府或企業的贊助是一件重要的事，但當拿不到資金時，也許計畫的發展就停滯了下來；並且，尋求認同或在團體中找到共同的利益在東方的思考之中也是考慮重點，我覺得兩者無所謂的優點或缺點，這之間也沒有絕對的必然性。」（註7）

透過以上的介紹，我們可以發現，數位懷舊主義創作者和科技之間有著一種難以梳理的情感糾結。一方面，科技從小就是他們生活回憶的一個重要部分；另一方

■ 愛倫‧南門維斯（Aron Namenwirth）帶有數位懷舊風格的油畫作品〈貪婪的綠〉（Greenid for Greed）。圖檔提供：vertexList

面，他們又希望獨立，從被動的消費轉化成為具有行動和主導力的參與。馬森・瑞馬基教授對於這個情愫，有著相當貼切的見解，他表示：「這種類型的作品，以挑戰的意圖和策略，去突顯我們以理所當然的心態去全盤接受科技的態度。就是這種『理所當然』的態度，讓我們成為文化的消費者，而不是主動的參與者。因此，找出黑盒子裡面有些什麼（以及它為什麼被生產出來），已經成為了藝術族群不可推諉的重要課題。」（註8）

　　在求新求變的消費科技洪流裡，我們可以隨著浪潮漂流，也可以選擇用更積極的態度，去質疑每一個理所當然。許多數位懷舊主義的作品，都帶有一點童真或調皮，就像是一個喜歡問人「為什麼」、又喜歡用「為什麼不行」來回答別人的好奇寶寶。在新浪教育網上，曾經看過一段很有深意的話，在此我將它拿來，當作本文的結語：

　　亞里斯多德說：「為什麼？」這一質問最能表現人的好奇心。一邊觀察世界，一邊提出為什麼，這就是科學。一邊觀察科學現象，一邊提出問題，這就叫顯像學。針對顯像學提出為什麼，就是純哲學。針對純哲學提出為什麼，這就是認識論。

　　我們所謂的學習，就是對所有的現象一個個地提出「為什麼？」，然後尋找一個個答案的活動。既然我們生活在這個世界上，所有的學習答案都應該出現在我們周圍的各種現象裏。同時所有考試的正確答案，其本質也都體驗在我們的人生裡。（註9）

---

7.　陳沛岑，〈阿德里安森：政府金援不是成敗的主要關鍵〉，《典藏今藝術》2008年1月號，頁140。

8.　Ramocki, M (2007), *DIY: The Militant Embrace of Technology*, p. 6.

9.　http://edu.sina.com.cn/l/2003-10-10/54435.html

第*3*章

# 來，讓咱們一起拿肉麻當有趣！從Web 2.0風潮談草根創意時代的藝術與文化革命

　　坦白說，最近我日子過的有些疑惑。從數字面來觀察，Web 2.0 的風潮，只花了短短三年多的光景，就撼動了文化創意產業界經年累月以來所奠定的根基和體系。（註1）所謂的草根創意（grassroots creativity），正以螞蟻雄兵之勢，透過部落格、YouTube、MySpace 等等平台，恣意地綻放和表現自我。安卓‧坎恩（Andrew Keen）在《狂熱的業餘者：網路正在扼殺我們的文化》（*The Cult of the Amateur: How Today's Internet is Killing Our Culture*）一書中指出，2007 年初，網路上大約有五千三百萬個部落格，而這個數字，每隔六個月就會向上躍升一倍。也就是說，當我們堂堂邁入 2010 年的時候，粗略估計，屆時網路上將會有五億多個部落格。（註2）

　　同樣駭人聽聞的是，在我開始撰寫本文之際，2005 年 2 月才成立的 YouTube 網站，花了不到三年的時間，就已經收錄了六千零八十萬件各式各樣的錄影短片。根據 *USA Today* 在 2006 年 6 月的報導，YouTube 的用戶群，每個月平均點閱影片的次數，已然超過二十五億次；更重要的是，這些「用戶」也是積極的草根創作者，平均每天上傳六萬五千多支短片進入YouTube的資料庫。（註3）以 YouTube 百

1. 本文中「文化創意產業」之範疇，以文建會公布之文化創意產業發展計畫為依據，因此廣義上包含有「視覺藝術」、「音樂及表演藝術」、「工藝」、「設計產業」、「出版」、「電視與廣播」、「電影」、「廣告」、「文化展演設施」、數位休閒娛樂」、「設計品牌時尚產業」、「建築設計產業」和「創意生活產業」等十三個類別。詳見：http://web.cca.gov.tw/creative/page/page_02.htm

2. Keen, A. (2007),"The Cult of the Amateur: How Today's Internet is Killing Our Culture," *Doubleday*, p. 3.

3. "YouTube Serves Up 100 Million Videos a Day Online," *USA Today*, 7/16/2006, 12/17/2007 retrieved from: http://www.usatoday.com/tech/news/2006-07-16-youtube-views_x.htm

4. Bruns, A., "Produsage: Toward a Broader Framework for User-Led Content Creation," Creativity & Cognition conference in Washington, DC, on 14 June 2007, last retrieved from: http://www.slideshare.net/Snurb/produsage-towards-a-broader-framework-for-userled-content-creation

分之六十的市場佔有率來推算，也就是說，每天大約有十萬支影音短片躍升網際舞台。專門研究媒體及通訊產業的艾索‧柏恩斯（Axel Bruns）博士特別針對這種生產者與使用者兩位一體的現象，發明了「produsage」一詞，把生產（produce）與使用（usage）兩個字合起來，用以形容在 Web 2.0 時代，由文化內容產品的消費者來生產文化產品的特殊現象。（註4）

　　記得在 90 年代末期，曾經有許多人將資訊高速道路（information superhighway）一詞喊得響徹雲霄。在當時，微軟董事長比爾‧蓋茲（Bill Bates）曾經說出一段相當具有前瞻性的話，他說：「對於資訊高速道路最有趣的應用，將會在數十、數百甚至是幾百萬人的共同參與

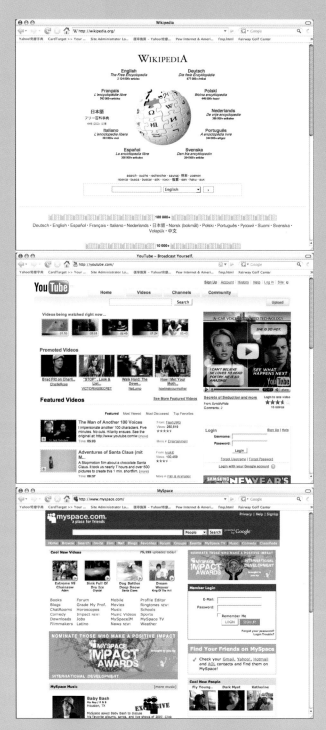

■ Web 2.0 群眾參與文化的三大指標網站：Wikipedia, YouTube 以及 MySpace。畫面擷取：葉謹睿

■ YouTube位於加州 San Bruno的總部。攝 影：Coolcaesar

之下產生。這些人不只是娛樂以及其他資訊的消費者，他們同時也是資訊的創造者。除非幾百萬人能夠彼此溝通、一同探索新知以及創造和分享各種多媒體資訊（包含高畫質的影片），所謂的資訊高速道路，根本不存在。」（註5）由這個標準來檢視，在 YouTube 的領軍之下，Web 2.0 終於讓資訊高速道路出現了一個雛形。但我在目不暇給之餘，心中卻不免有股疑惑：「這一切琳瑯滿目確實有趣，但你我何德何能，為何能夠在短短幾年之間變得如此才華洋溢，我們怎麼能說那麼多、寫那麼急、創造得這麼快？更重要的是，究竟這條高速道路要帶我們飆到哪兒去呀？」

## *1* 何謂草根創意？

在進一步討論 YouTube 這種平台對於藝術文化的衝擊之前，我們應該先釐清草根創作與新媒體科技的關係。

所謂的草根創作，指的就是群眾跳脫出被動的消費角色，以非專業的身份，去完成藝術或文化創意的發想和實踐。關於草根創意的發展，任教於 MIT 的亨利．詹金斯（Henry Jenkins）教授，曾經以美國藝術的發展為例，做出淺顯易懂的解說。詹金斯指出，19世紀的美國藝術，就是在草根（也就是平民）層次發展出來的一段民間藝術（folk art）史。不同背景的移民，在沒有專業訓練的情況下，自發性地創作出帶有自己文化特色的故事、歌謠、舞蹈和藝術作品，也因為地緣關係，逐漸開始與其他移民的文化與藝術融合。

亨利．詹金斯教授進一步指出，20世紀的美國，則出現了大眾傳播媒體藝

---

5. Madden, M. (2007), "Online Video," *Pew Internet & American Life Project*, 12/17/2007 retrieved from: http://pewinternet.org/PPF/r/219/ report_display.asp

術淹沒民間藝術的現象。他表示：商業取向的娛樂業，在技術以及專業素養的層面，都奠定了草根創作者所難以達到的新標準。同時，他們也發展出了一套強大的傳播體系，將他們所創造出來的內容產物，無孔不入地傳遞給每一個人。漸漸地，人們所重視和喜歡的故事、影像、聲音和話題，都被娛樂業界的產品所壟斷，甚至還培養出一大群對大眾文化帶有狂熱的粉絲（fans）。草根創意行為，就如此被推入了地下，但草根歌手依舊唱歌、草根作家依然寫作、草根畫家依然利用空暇時間畫畫，但這些創作，都侷限在狹小甚至於根本不存在的舞台。（註6）

詹金斯教授認為，在新媒體科技的加持之下，草根創意的成品終於能夠透過網路傳輸而地上化，也可以在一夜之間就成為百萬人所注目的焦點，甚至與企業所掌控的大眾傳播體系分庭抗禮。因此草根創意文化的重新崛起，將會成為21世紀美國藝術重要的一環。當然，要企業經營的文化創意產業與草根創意人分享舞台、榮耀和經濟利益，將會需要相當時間的磨合。詹金斯教授在《聚合文化》（*Convergence Culture*）一書的序言中就如此闡明：「歡迎來到聚合文化時代，在此，新與舊媒體相互碰撞、草根媒體與企業媒體交錯，而媒體製作人與媒體消費者的權力，更是以無法預知的方式交叉互動著。」（註7）這段話貼切地說明了 Web 2.0 時代藝術與文化所面臨的衝突與不確定性。

## *2* 大傳世代文化創意產業體系的崩解

草根創意乘著新媒體的飛毯而崛起，它所直接掀起的效應，即是造成大傳世代文化創意產業體系的崩解。2006年9月，全美報紙的每日發行量下滑至四千三百七十萬份，比起1984年的全盛時期，足足少了一千九百六十萬份（約減少了31%）。（註8）今年底的調查指出，2007的發行量，又比2006年同時期下滑了

---

6. Jenkins, H. (2006), *Convergence Culture*, NYU Press, p. 135.

7. *Ibid*, p. 2

8. Seelye, K., "Newspaper Circulation Falls Sharply," *The New York Times*, 10/31/2006: http://www.nytimes.com/2006/10/31/business/31paper.html

■ 維基百科的創辦人
及總裁吉米·威爾斯
（Jimmy Wales）。攝
影：Andrew Lih

將近3個百分點。（註9）台灣的報業，一樣在衝擊之下風雨飄搖，《中時晚報》、《民生報》、《中央日報》等六家報紙都在近幾年內陸續關閉。除了報紙之外，其他類型的紙本出版也遭受嚴苛的考驗。具有兩百多年歷史的《大英百科全書》，轉型進入網路時代的嘗試也並不順利，從2000年底到2001年初，陸續將該公司的網路部門裁去了一半，總共裁員約150人。旗下擁有指標性刊物 *Time*、*People* 以及 *Sports Illustrated* 雜誌的 *Time* 出版社，在2007年1月再度宣佈裁員289人，*Time* 出版社近年來不斷出售資產及裁員，在2006年間就總共裁去了將近600人。（註10）傳統紙本出版沒落的趨勢，在可預見的未來只會愈來愈糟。根據2007年《遠見》調查結果顯示，18歲到24歲年輕人，上網已經取代電視成為最大休閒活動。這個年齡層的人，每週上網時間為19.47小時，收看電視16.91小時，看書只剩下3.38小時。（註11）

不僅紙本出版界生意蕭條，連光鮮亮麗的音樂及電影界，同樣都受到了新媒體與草根創意加乘的考驗。從1995年到2005年的十年之間，全美音樂CD銷售總共下滑了25%；從2003到2006年，全美粗略估計就有800家唱片行關門大吉。（註12）曾經雄霸音樂CD零售界的 Tower Records，在2004年宣佈財務危機，並且在2006年12月22日，落寞地為該公司46年的光輝歷史畫下唏噓的句點。連資金雄厚的電影業界，也在嘗試調整步伐。檯面上，一方面努力抵制非法的盜版，另一方面更積極尋求與 YouTube 這種網路影音平台攜手合作；（註13）在檯面下，卻悄悄地勒緊肚皮。

9. Pérez-Peña, R., "More Readers Trading Newspapers for Websites," *The New York Times*, 11/6/2007: http://www.nytimes.com/2007/11/06/business/media/06adco.html

10. Moses, "L. Time Inc. Laid Off 300," *Media Week*, 1/18/2007: http://www.mediaweek.com/mw/news/recent_display.jsp?vnu_content_id=1003534540

11. 〈450萬成人不看書，台灣怎來競爭力？〉，《遠見》雜誌2007年8月號：http://www.wretch.cc/blog/libnews&article_id=18569988

12. Keen, A. (2007), "The Cult of the Amateur: How Today's Internet is Killing Our Culture," *Doubleday*, p. 101.

13. Holson, L., "Hollywood Asks YouTube: Friend or Foe?" *The New York Times*, 1/15/2007: http://www.nytimes.com/2007/01/15/technology/15youtube.html

Disney 在 2001 年 6 月，一舉裁員 4,000 人，2002 年又再度裁去 250 名專業動畫師。（註14）儘管財報表現不錯，華納公司在 2005 年底，卻還是悄悄地裁員 260 人。（註15）

當然，每一次科學技術的躍進，都有可能會造成市場、職場和企業結構上的重新洗牌。從 VHS 到 DVD、從唱片、Tape 到 CD，當然也都曾經為一些人的工作和生計掀起波瀾。但特別值得我們注意的是，這次與以往的轉變不同，這一波浪潮所沖刷下來的人，並不只是生產線的勞工，更包含了許多文化創意產業體系的核心人物。從作家、編輯、美術指導一直到動畫人員，統統無可倖免。能夠進入華納、Disney、Time 或者是大英百科就業的人，應該都是內容產物創作者中的菁英。當文化創意產業開始大量解僱頂尖創意人才的當下，所傳遞給我們的是什麼樣的訊息？以草根創意領導的藝術文化內容產物，又將會是怎樣的一番風貌？

## *3* 草根當道 = 專業之死？

在傳統的創意產業體系之中，消費者的角色是被動的接收者。從創意發想、製作一直到發行的層層關卡，都有所謂的「專業」人士做控管。甚至連配套的宣傳、介紹、評論以及消費者反應的調查和分析，也都是掌控在「專業」人士的手中。

Web 2.0 的潮流則以草根、均權為號召，徹底推翻了大傳世代創意產業的專業體制。以網路影音分享生態為例，我們可以明顯看到，觀眾除了被動地接收資訊之外，也積極地參與整體生態的其他環節。根據 PEW Internet & American Life 計畫在 2007 年的調查，網路影音消費族群之中，57% 會把有趣的影片連結寄給朋友；57% 會和家人和朋友一同欣賞網路影片；13% 會為看過的影片評分；13% 會為看過的影片寫留言評論；13% 會上傳影片；10% 還會將有趣的影片連結轉貼到其他網站。而且越年輕的族群，在各方面的參與程度就越高。以寫留言評論為例，50─64 歲的

---

14. "Layoffs Are Set at Disney," *The New York Times*, 6/9/2001: http://query.nytimes.com/gst/fullpage.html?res=9B07EFD8173EF 93AA35755C0A9679C8B63; "Disney Is Cutting 250 Jobs at Animation Unit," *The New York Times*, 3/19/2002: http://query. nytimes.com/gst/fullpage.html?res=9D05E4D91538F93AA25750C0A9649C8B63

15. Holson, L., Can Hollywood Evade the Death Eaters?" *The New York Times*, 11/6/2005: http://www.nytimes.com/2005/11/06/ business/yourmoney/06warner.html

族群只有4%會去寫評論，30－49歲的族群有9%會去寫評論，但18－29歲的年輕族群，卻有高達25%的人會去寫評論。（註16）

不僅影音分享透過這種民主模式大放異彩，連編輯百科全書這種極為專業的工作，在 Web 2.0 的時代，草根也徹底打敗了專業。以平民撰寫、平民編輯為號召的維基百科（Wikpedia），目前在全球網站點閱率排名高居第8，而擁有4,411位專業人員（其中包括上百位諾貝爾獎得主）的大英百科，其網路百科全書的點閱率，卻只能排到3,562名。（註17）

從以上的數據我們可以發現，除了接收之外，網路影音群眾從創造、發行、介紹、推廣甚至於評論，都可以全方位地主動參與。這種無論男女老少都有相等權力的均權參與模式，就是Web 2.0時代的主流價值，而且，似乎越是少不更事的族群，聲音就越響亮。台灣研考會2007年底發布的調查結果顯示，12至20歲的青少年，上網率高達99.8%，而且47.9%都擁有個人部落格。相對地，年齡越高的族群，上網率以及個人部落格擁有率就越低：21到30歲的社會新血輪，上網率有94.4%，也有30.8%擁有個人部落格；31到40歲的社會中堅，上網率還有84.2%，但只有12.5%擁有個人部落格；41到50歲的社會棟樑，上網率只有58.6%，而且只有5.2%擁有個人部落格；51歲以上的長者，上網率更是下降到21.9%，而且僅有1.4%擁有個人部落格。（註18）這種以年輕的熱情取代經驗、資歷的現象，舉世皆然。

## 4 高人氣 ＝ 高品質？

在摒棄了專業篩選的體制之後，如果說 Web 2.0 時代還有所謂的品管機制，應該就是所謂的「人氣」。網站流量成為 Google 搜尋引擎排序的重要依據；YouTube 以點閱率來推薦影音短片；「我的虛擬女友」網站，也以回覆指數來決定哪個女孩比較優質。套句教父提姆‧歐瑞利（Tim O'Reilly）的話，Web 2.0 世界中的優劣、

16. Madden, M. (2007), "Online Video," *Pew Internet & American Life Project*, p. 7, 12/17/2007 retrieved from: http://pewinternet. org/PPF/r/219/report_display.asp

17. 資料來源：http://www.alexa.com，12/17/2007。

18. 簡文吟，〈你blog了嗎？〉，聯合新聞網，12/30/2007：http://udn.com/NEWS/NATIONAL/NATS3/4159539.shtml

對錯和成敗，由群眾的集體智慧（collective intelligence）來決定。但，先不談人氣（popularity）與品質（quality）之間的關係，集體智慧，真能夠看透充斥於網路世界的虛實真偽嗎？

《紐約時代》雜誌（*The New York Times*）就曾經以「假裝」（Faking It）為題，大篇幅報導並質疑人們在網路世界中辨析真偽的能力。該報導指出，AskMe 網站上人氣第一、評價最高的法律顧問 LawGuy1975，其實是年僅 15 歲的馬柯斯‧阿諾（Marcus Arnold）。馬柯斯‧阿諾本身完全沒有任何法律背景，甚至還在訪談中坦承，在網站上為人提供法律意見之前，也不會去翻閱相關書籍。一切都單憑自己的直覺，以及一些在電視或網路上看來的法律觀念。AskMe 網站曾經紅極一時，在設站的第一年，就吸引了超過千萬的人瀏覽。但這些人的集體智慧，卻無法參透自己所公認的法律專家其實不過是一個捏造背景的青少年。這種例子，不禁讓人為 Web 2.0 時代的控管機制感到憂心。（註19）

這種以人氣指數取代專業評鑑和判斷的特質，自然引起了學界兩極化的反應。先前所提過的安卓‧坎恩和亨利‧詹金斯兩位，就各自代表了不同的陣營。對這個文化潮流，安卓‧坎恩曾經嚴詞批判道：「也許你會問，無知加上自我本位主義、加上粗俗的品味、再加上群眾統治，將會有什麼樣的結果？我們的文化，已經由猴群接管了；請向專家以及文化捍衛者說再見吧──我們的記者、新聞播報員、編輯、音樂公司以及好萊塢電影工業。在今天的業餘狂熱之中，猴群成為主導者。他們擁有無限的打字機，正在一同撰寫著我們的未來，而你我，可能將不會喜歡他們所寫出來的內容。」（註20）如果你曾經嚴肅地去觀察 YouTube 所推薦的影片，就會發現以無厘頭搞笑和拿著肉麻當有趣的 Kuso 文化，似乎在一夜之間成為了新公民運動；如果你讀過中時或者其他電子報的讀者討論區，就會發現粗俗的叫囂和謾罵，似乎早已經淹沒了理性的意見交換；部落格間流傳的公民新聞，誤導、誤傳的案例更是不勝枚舉。由此觀察，安卓‧坎恩的憂心和批判，似乎並不是沒有道理和依據。

19. Lewis, M. "Faking It," *The New York Times*, July 7/15/2001: http://query.nytimes.com/gst/fullpage.html?res=9F0CE1D91038F936A25754C0A9679C8B63&scp=5&sq=faking+it+lewis&st=nyt

20. Keen, A. (2007), "The Cult of the Amateur: How Today's Internet is Killing Our Culture," *Doubleday*, p. 9.

　　亨利‧詹金斯對此，則抱持著正面的看法和態度，他說：「有了可靠的傳播管道，民間藝文創作，就在一夕之間興盛了起來。儘管業餘創作，其作品的品質，大多數只能用慘不忍睹來形容。但，一個有活力的文化，就是需要這樣的空間去包容和允許群眾創作。即使群眾創作出極為差勁的藝術品，也要讓他們能夠得到建議，進而刺激成長與進步。」詹金斯還進一步表示：其實傳統媒體，也一樣充斥著差勁的內容產物，只不過是它們有專業的包裝罷了。（註21）

　　我個人贊同亨利‧詹金斯的論述。但如果我們以更嚴謹的態度來檢視這個現象，就會發現一切之關鍵，其實不在於發表管道的門戶大開，而是在這種環境之中，群眾對於文化品質與藝術品味的要求、以及對收發資訊的道德和和責任感，都必須更加嚴謹。唯有如此，才能夠透過全民的參與，對彼此提出具有建設性的建議和知識，進而一同向上提升。

　　換個方式來舉例。先進的社會中，人們並不是沒有簽字筆和小刀，但絕大多數的人，卻不會用這些工具在廁所牆上做低俗的塗鴉、或者在樹上刻下無意義的留言。所以要成功地擁抱Web 2.0時代，我認為關鍵在於教育。也就是說，教育必須跳脫「老師主動給予，學生被動接收」的單行道模式。俗話說的好，與其送人魚吃，不如給他魚竿讓他自己去釣魚。在資訊爆炸而且開放的時代裡，我們必須從小就訓練學生成為藝術和文化的積極參與者，也就是說：與其給他們知識，不如引導他們學習如何有系統地做資料收集和研究；與其告訴他們什麼是好的，不如教他們嚴謹評論的方法和態度；與其限制他們說話的權利，不如培養他們說話負責的道德和勇氣。

　　透過先前的討論，我們對於草根創意時代的現況，應該已經有了基本的認識。再接下來，我將介紹草根創意時代之中，兩股重要的動態影音創作潮流：DV和Machinima。

---

21. Jenkins, H. (2006), *Convergence Culture*, NYU Press, p. 136.

## 5 草根動態影音創作列車啟航的觸媒：DV

動態影音創作能夠在近年來深植草根，其中最重要的因素，就是技術門檻的降低，以及器材價格的大眾化。數位影音剪輯套裝軟體在1990年代初期出現，但並不普及，因為當時的錄影器材仍屬類比系統，要下載進入電腦作剪輯，耗時又費工，不僅要透過昂貴的影音卡，還要搭配昂貴的RAID（磁碟陣列）。一套基本的

■ DV 的出現，讓傳統領域的創作者也共同加入數位革命。圖為以抽象繪畫聞名的陳張莉，在 2004 年完成的大型投影作品〈晨？昏？〉。圖檔提供：陳張莉（本頁二圖）

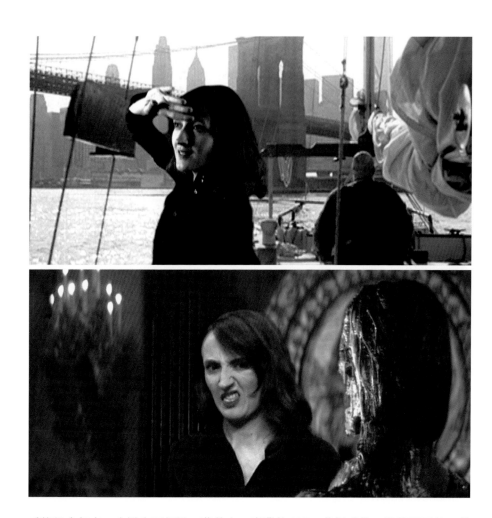

系統組合起來，少說也要超過一萬美金。專業的 AVID 剪輯系統，當然更不是一般市井小民所能夠負擔得起的。因此，也只有所謂的專業人員，才有機會從事動態影音的創作。

1996年以後，DV（Digital Video）規格的問世，為影音剪輯普及化開啟了一扇大門。在2000年前後，家用數位影音剪輯器材已經成為業界的重點推動目標。幾百美元的 Mini DV 數位錄影機，搭配一台麥金塔電腦和 iMovie 軟體，輕輕鬆鬆就可以開始做數位影音剪輯。從這個時候開始，草根動態影音創作，可以說是萬事皆備，只欠東風。

2005年 YouTube 網站的出現，就等於是那陣期待已久的東風，讓醞釀多時的

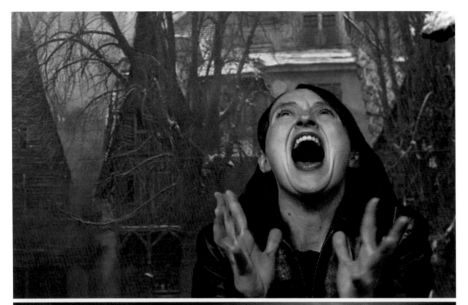

■ DV 讓藝術家能夠更靈活地運用動態影音去創作。圖為吉莉安・麥當勞（Jillian Mcdonald）2007 年的新作〈嘶喊〉（The Screaming）。圖片提供：Jillian Mcdonald（左右頁圖）

影音文化革命，一舉爆發。YouTube 其實並不是第一個影音分享網站，它的成功關鍵，一樣是在「簡便」二字。美國科技生活觀察家約翰・狄佛瑞克（John Dvorak）如此寫道：「如果你曾經嘗試使用過其他的影音分享網站，你就會了解，在 YouTube 之前，從來沒有任何一個影音分享網站，能夠像 YouTube 一般地簡單。」

（註22）約翰‧狄佛瑞克所指的，就是 YouTube 容易使用的介面，以及能夠將使用者所上傳的檔案，全部自動轉成 flv 規格的功能。簡便的特質，成功地拆掉了動態影音創作最後的柵欄。透過網路搭建出自由、開放的平台，讓動態影音創作，跳脫出被文化創意產業所把持的電視頻道和電影院，允許非專業的群眾快速和簡易地分享彼此的作品。

　　DV 除了被家庭和草根創作者所擁抱之外，它親和的特性也逐漸滲透進入專業的電影界。美國影評人丹尼斯‧林姆（Dennis Lim）曾經如此分析：「廣泛地說，第一波的 DV 影片風潮，可以被劃分成為兩個族群：第一個族群強調錄影（video）與影片（film）的不同，企圖展現 video 本身獨特的表現力以及所蘊含的潛力。例如 Dogma 前衛電影運動的作品《那一個晚上》（*The Celebration*），或者是《厄夜叢林》（*The Blair Witch Project*）等等，就是這類型的代表；第二個族群，則試圖掩飾和忽略 video 的特質，將 DV 拿來當成昂貴的 film 的廉價替代品。」（註23）也就是說，一方面，DV 科技平易近人的特性，與排斥後製作與特效的前衛電影精神不謀

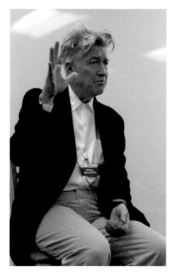

■ 國際知名的大導演大衛‧林區，近年來醉心於數位影音科技。
攝影：Aaron

而合，也因此成為前衛影片創作者手中的利器。這些創作者不僅不去修飾 video 的質感，還刻意不打光、不用濾鏡、不做布景道具，甚至以手持錄影機拍攝，絲毫不掩飾運鏡時所造成的振動，藉此強調最直接的錄影語言，刻意與好萊塢的精美商業製作做區隔。另一方面，高畫質 DV 科技的高品質和低成本，也讓它開始登堂入室，成為專業電影人在 film 之外的另一個選項。大衛‧芬雀兒（David Fincher）所導演的《索命黃道帶》（*Zodiac*），就是一個以高畫質 DV 取代 film 的實例。

　　以《藍絲絨》及《雙峰》聞名國際的大導演

22. Dvorak, J., "Missing the Point about YouTube," *Market Watch*, 8/10/2006: http://www.marketwatch.com/news/story/most-people-missing-point-about/story.aspx?guid=%7B29399E0D%2DDBFD%2D4DA3%2DBB53%2D1E09BAD7F66B%7D

23. Lim, D., "David Lynch Goes Digital," *Slate*, 8/23/2007: http://www.slate.com/id/2172678

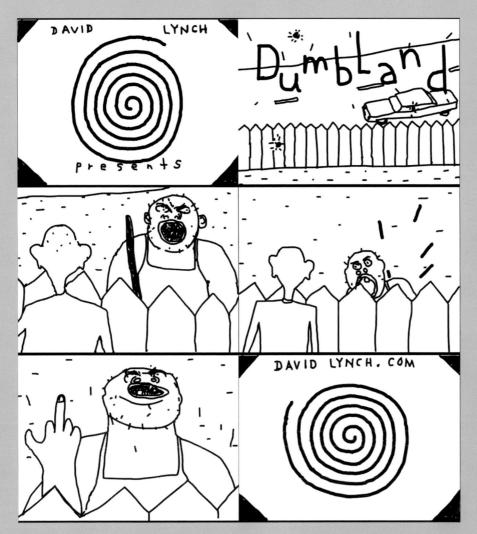

■ 大衛‧林區的 Flash
動畫作品《傻蛋樂園》。
畫面擷取：葉謹睿

大衛‧林區（David Lynch），則是另外一個放下 film 而去擁抱數位科技的有趣例子。從 2001 年開始，大衛‧林區就開始透過網路發表數位短片，其中包括了著名的「兔子」（Rabbits）系列。2002 年，他甚至發表了一系列以 Flash 軟體製作的動畫作品。製作簡單、粗糙的《傻蛋樂園》（Dumbland），其內容搞笑、荒誕而且語言粗俗，充滿了十足的 Kuso 味兒。2006 年，大衛‧林區進一步推出了以數位器材拍攝的電影《內陸帝國》（Inland Empire）。在一次訪談中，大衛‧林區表示：「film，就像是一隻身陷泥沼的恐龍。」他認為，與傳統影片相較，數位影音科技有太多的特色

和優點，因此他將不會考慮再以film為創作媒材。（註24）

## *6* 3D動畫電影DIY：Machinima

數位時代另外一個有趣的草根動態影音創作潮流，則是結合3D電玩科技與電影概念的Machinima。所謂的Machinima，就是不按照電玩規則去殺魔王或是尋寶物，反而將電玩的內建軟體和功能拿來當成製作3D動畫的工具，讓電玩角色跳脫出原有的故事情節，依照玩家所安排的腳本演出，並且把完成品當成影片來發表並供人欣賞。

1990年代初期，電玩業者開始在遊戲之中內建錄影的功能，讓玩家能夠將自己精采的過關斬將過程記錄下來，與其他同好分享。這個功能讓玩家為之瘋狂，爭相炫耀彼此過人的技巧。1996年，一群名為Rangers的玩家們，透過暢銷的第一人稱射擊遊戲《雷神之鎚》（*Quake*），完成了一部名為〈營兵日記〉（Diary of a Camper）的短片，一舉在電玩界造成轟動。營兵日記全長僅有短短的100秒，但由於它並不以炫耀遊戲技巧為目的，而是透過《雷神之槌》的場景，去講述一個有劇情的故事，因此也被公認為是史上第一部真正的Machinima。（註25）

營兵日記的出現，啟發了所謂的Quake電影（Quake Film）風潮，許多的電腦玩家，發現了電玩軟體的這個潛在功能，紛紛拿起滑鼠敲著鍵盤，當起了草根3D動畫導演。為了能夠更靈活地去完成取景，玩家甚至寫出了LMPC和Keygrip這些軟體程式，為Quake電影風潮搧風點火。2000年，玩家休‧漢卡克（Hugh Hancock）和安東尼‧貝利（Anthony Bailey）結合了machine（機器）與cinema（電影）二個字，創造了Machinima一詞，取代Quake電影，成為運用3D電玩軟體製作動畫影片的統稱。（註26）兩人也在同年成立了machinima.com網站，為同好搭建

24. Rowin, Michael Joshua, "Toy Cameras: An Interview with David Lynch," 2006: http://www.reverseshot.com/article/interview_david_lynch

25. Kelland, M., D. Morris, and D. Lloyd (2005), "Machinima," *Ilex Press*, p. 28.

26. 據傳，Machinima是Machinema的誤寫，但由於以i取代e，似乎可以在cinema之外影射animation，因此就保留了這個拼法。

■ Machinima 創作者的
大本營 machinima.com。
畫面擷取：葉謹睿

出一個資訊中心和交流平台。

　　所謂的 Machinima 有兩大類別：一種是將劇情過程以指令輸出的 demo；另一
種則是把劇情過程錄製成為影音檔案的 video。這兩者各有其利弊：demo 檔案較
小，方便流通，但觀者必須要有該電玩的主程式，才能夠把 demo 檔在電腦上執行
成為影像來欣賞；video 檔案雖然較大，但因為已經是一般的數位影音檔案，所以

■ 艾多‧史登(Eddo
Stern)的Machinima
作品〈族群之役〉(Sheik
Attack)。圖片提供：
Eddo Stern（上二圖）

■ 艾多‧史登(Eddo
Stern)的Machinima
作品〈越南羅曼〉(Viet-
nam Romance）。圖片
提供：Eddo Stern（下
四圖）

可以直接在電腦上播放，甚至用VCD或DVD的形式，在電視上觀賞。當然，創作
者也可以用其他的影音軟體，將這些video檔做進一步的修飾甚至加入特效。

在討論Machinima的時候，美國動態影像美術館的策展人卡爾‧古德曼（Carl
Goodman）曾經如此說道：「許多Machinima的愛好者認為這是一種全新的影片製
作方式，我認為這種說法是有先知灼見的。Machinima告訴了我們未來影片可能具
有的風貌。攝影機不再是一個實體的物件，而是被簡化成為一種構成螢幕視野的
形容詞。這個觀念比用數位錄影機去拍攝更接近數位電影的本質。」(註27)無論未來

Machinima 是否真會成為數位電影的主流，可以確定的是，它在今天已經為對於 3D 動畫電影有興趣的朋友們，打開了一道方便之門。

## *7* KUSO：菁英、專業化的大眾傳播體系壓抑後的反動

對於所謂的 Kuso 當道，專門研究音樂欣賞的豎琴演奏家龔愛玲博士，有著相當豁達的看法。她表示：「我們對此並不需要太過憂心，這種現象是菁英、專業化的大眾傳播體系壓抑後的反動。我們如果看看藝術文化發展的歷史，就會發現一切都是物極必反的循環。以爵士樂的發展史為例，一樣經過嚴謹、自由兩股風潮的來回拉拔。40 年代期間有著強調即興和大膽、在和聲上作實驗並且使用不協和音的咆勃樂派（Bebop），自然在 50 年代期間，就出現了重視調性、節奏、和聲、配器法、曲式結構等等的酷派爵士（Cool Jazz）以及現代爵士樂派（Modern Jazz）。而有了重視調性、節奏、和聲、配器法、曲式結構等層面的酷派和現代爵士樂派之後，自然在 60 年代期間又出現了解放和絃、和聲及節拍設定的自由爵士樂派（Free Jazz）。更淺顯地打比方，女人的裙子不也是長長短短地來回流行，而且長裙流行久了，就會被認為是保守和無趣，而短到了一定程度，就會有傷風敗俗之說出現嗎？」

我們其實是一個幸運（也有些辛苦）的世代。在類比的時代誕生，追著數位科技成長；也從網路曙光乍現、泡沫化一路走到今天的 Web 2.0 時代。草根創意掀起了文化創意產業結構的重新洗牌，對於藝術文化品質與未來的憂心，都是可以理解也應該正視的。但這股潮流，擋不住、其實也不必擋。重要的應該是放寬心胸和積極參與，共同建設和體驗這個草根創意當道的新世界。來！讓咱們一起放鬆心情，偶爾拿起肉麻來當有趣又有何妨？

---

27. Kelland, M., D. Morris, and D. Lloyd (2005), "Machinima," *Ilex Press*, p. 70.

# 什麼！連駭客都算是藝術？
# 從駭客精神談當代科技藝術中的童心未泯

在數位資訊的世界裡，程式設計師是國王，他們掌控了資訊的儲存、管理和呈現，而駭客則是皇后，他們只要掌握了國王的罩門即可擁有一切。當然，今天我們並不是來討論程式設計師與電腦駭客之間的愛恨情仇，但這樣的比喻，卻能夠道出軟體藝術（software art）與駭客藝術（hacker art）之間的差別。（註1）從技術的層面來分析，這兩者同樣都是對於數位科技深刻認知及高度掌控的結晶，但從根本的精神上來觀察，軟體藝術屬於一種遵循體制的建設性創作，而駭客藝術則是在遊戲規則中見縫插針的顛覆性批判。在 2002 年紐約「新」美術館（New Museum）的「開放_原始碼_藝術_駭客行為」（Open_Source_Art_Hack）展覽宣言中，由史帝夫・戴資（Steve Dietz）所領導的策展群如此寫道：

■ 2002年紐約「新」美術館的「開放_原始碼_藝術_駭客行為」展。畫面擷取：葉謹睿（右頁圖）

> 在一個監視、商業化以及利己主義都快速成長猖獗的時代裡，語言、生物體乃至於個人資料，所有東西都快速地私有及商業化了。以極端藝術行為的角色出現的駭客藝術，成為一種必要的反動，特別是結合了開放原始碼運動（Open Source Movement），駭客行為代表了一種批判體制的重要型態。（註2）

當然，接下來我可以直接開始講述運用駭客技術和手法來創作的藝術作品，但是這種做法過於狹隘，而且無法觀其真髓與全貌。我們必須了解，與駭客相關的藝

---

1. 關於軟體藝術之詳細介紹，請參考拙著《數位藝術概論》，藝術家出版社，2005。
2. "Open_Source_Art_Hack" (2002), press release, 3/25/2006 retrieved from: http://netartcommons.walkerart.org/article.pl?sid=02/04/10/0515240

NETARTCOMMONS

OPEN
SOURCE
ART
HACK

**OSAH PROJECTS**

GENTERRA
CUEJACK
EYE/MACHINE
MINDS OF CONCERN::
BREAKING NEWS
TRACENOIZER
ANTI-WARGAME
FREE RADIO LINUX
CARNIVORE
SUPERCHANNEL
AMNESIA
PRETTY GOOD PRIVACY

**OSAH CONTEXT**

What is OSAH?
Conversation: Jenny Marketou and Steve Dietz
Josephine Berry, "Bare Code: Net Art and the Free Software Movement"
Micz Flor, "Hear Me Out: Free Radio Linux broadcasts the Linux sources on air and online
OSAH Press
Bibliography
Quotes

**CREDITS**

**NEW MUSEUM**

NetArtCommons

---

OPEN_SOURCE_ART_HACK

OPEN_SOURCE_ART_HACK

posted by curators on thursday may 02, @10:11am

Open_Source_Art_Hack
New Museum / The New Museum
May 3 - June 30, 2002
Organized by Steve Dietz, Curator of New Media, Walker Art Center, Minneapolis, and Jenny Marketou, artist, New York City, in collaboration with Anne Barlow, Curator of Education and Media Programs, New Museum
Artists: Critical Art Ensemble, Cue P. Doll, Harun Farocki, Knowbotic Research, LAN, Josh On/Futurefarmers, radioqualia, RSG, Superflex/Tenantspin, Surveillance Camera Players, Rena Tangens

> "Hackers create the possibility of new things entering the world. Not always great things, or even good things, but new things. In art, in science, in philosophy and culture, in any process of knowledge where data can be gathered, where information can be extracted from it, and where in that information new possibilities for the world produced, there are hackers hacking the new out of the old."
> McKenzie Wark, Hacker Manifesto 2.0

In mainstream culture, hacking has many--mostly negative--connotations. Acts of hacking can range from relatively harmless pranks, to those that have economic consequences, to criminal actions. The activity itself elicits both fear and fascination, and its aura of anonymity and inscrutability makes it ripe for media exaggeration. Especially after September 11, 2001, the usual official response to any kind of hacking has been to indiscriminately codify it as "cyber-terrorism," diverting attention from its significant social implications.

In an age of increased surveillance, rampant commercialization, and privatization of everything from language, to biological entities, to supposedly personal information, hacking--as an extreme art practice--can be a vital countermeasure. Particularly when combined with the ethics of the "open source" movement, hacking represents an important form of institutional critique. Originally devised as a process for the community creation and ownership of software code, open source offers abundant applications for artists--and the public--because of its transparency and communality. Open source allows artists to become providers of functional tools with which users can create new forms of information aesthetics, modes of activism, and content. Within this hybrid domain, they can intervene on- and off-line, operating in public and hacking the private, alternating or combining digital and analogue. And by using open source, artists extend the life of projects in a way that revises the relationship between artist, audience, and the social sphere (both virtual and real).

*Open_Source_Art_Hack* includes the work of artists from the United States, Switzerland, Denmark, Australia, and the United Kingdom who approach hacking as a creative electronic strategy for resistance, rather than as a harmful or destructive act. By using media and technology tactically, transparently, and collaboratively, the artists reveal and subvert the way in which society, institutions, governments, or corporations undermine individual identity, local control, and citizen agency. The work in *Open_Source_Art_Hack* is new, but not without history, since it shares an important legacy with artists who have always been interested in the politics of art as a mechanism of protest.

- Swiss artists' collaborative **Knowbotic Research** installation *Minds of Concern::Breaking News* consists of a gallery installation, web interface, and free downloadable new stickers. Visitors trigger a set of network processes that investigate the security conditions of a particular group's server and evaluate whether it is secure or open to hacking attacks. The software processes used in Minds of Concern are dramatically transformed and externalized through light and sound signals in a kind of "Alert Zone" in the main gallery space, as well as through textual data flows in the installation.
- **LAN** clones one's "data body" to counter invasions of data privacy. *Tracenoizer* works on the principle of disinformation, using automated tools to create a fake homepage based on searching the Internet according to a person's first and last names. This fake homepage is then propagated through various search engines, so that it becomes impossible for anyone to verify personal data, providing a measure of anonymity.
- International computer collective **RSG** presents the packet-sniffing *Carnivore*, which eavesdrops on network traffic through a wire-tap device that plugs into a local area network. By making the resulting data stream available on the net, an unlimited number of "clients" can tap into, and visually interpret this data. For the title of the work, RSG appropriated the name carnivore, which, until recently, was the nickname for DCS1000, a piece of software used by the FBI to perform electronic wiretaps.
- Australian-born, London-based on-line art group **r a d i o q u a l i a** transmit a low-power radio broadcast, *Free Radio Linux*--literally lines of Linux source code--in the museum lobby and through headphones suspended in the bookstore.
- In *Anti-wargame*, Futurefarmers' **Josh On** challenges the ideology behind most computer games (that tend not to reward players with a social conscience) with his own, anti-imperialist version.
- **Cue P. Doll**/rtmark jams the mediascape by turning an advertising tool--a mouse barcode reader--into a means of determining "alternative" values of particular items by matching them with a database of consumer products and corporate practices.
- Berlin-based artist **Harun Farocki**'s *Eye/Machine* investigates "intelligent" machines and weapons.
- In her lecture "Pretty Good Privacy," **Rena Tangens** addresses issues of privacy, encryption and surveillance.
- Artist collective Critical Art Ensemble and **Beatriz da Costa** present the participatory performance, *GenTerra*. This performance explores the environmental impact of the new organisms being produced by transgenics (the process of replacing the nucleus of an animal's cell with that of another) and the economic forces that drive scientific research, as well as the way that knowledge about such organisms is controlled.
- By their very nature, *Open_Source_Art_Hack* projects extend beyond the museum itself, technologically and, in some cases physically. The **Surveillance Camera Players** perform in front of public and hidden surveillance cameras in Soho and mid-town, a new performance, *Amnesia*.
- Danish collective **Superflex** with **Tenantspin** work with local communities to create a *Superchannel* streaming media broadcast that can also be viewed on the museum mezzanine.

PERFORMANCES, DISCUSSIONS, AND BROADCASTS

DIGITAL CULTURE EVENING
03.may.02 Curators Steve Dietz and Jenny Marketou discuss the *Open_Source_Art_Hack* show with participating artists including Christian Hübler (Knowbotic Research), Steve Kurtz (Critical Art Ensemble), Bill Brown (Surveillance Camera Players), and Alex Galloway (RSG).
Bookstore 6.30-8.00pm

OFF-SITE PERFORMANCE BY THE SURVEILLANCE CAMERA PLAYERS
04.may.02
In real space: Northeast corner of 46th Street and 7th Ave, 3.00pm
In virtual space: http://www.surveillancecameraplayers.org/www/timessquare/cam6_nojava.html
A video recording of this performance will subsequently be on view in the *Open_Source_Art_Hack* exhibition

WALKING TOURS BY THE SURVEILLANCE CAMERA PLAYERS
11.may.02 and 18.may.02
Hour-long walking tours of the "surveillance landscape" of the Soho district with New York-based artists, the Surveillance Camera Players.
Assemble in the museum lobby 2.00pm

"PRETTY GOOD PRIVACY" LECTURE BY RENA TANGENS
09.may.02
German hacker Rena Tangens presents a lecture on the idea of the Big Brother Awards, presented to organizations, institutions or individuals who invade people's privacy, or leak data to third parties. Tangens will also discuss the German manual of the encryption program "Pretty Good Privacy" and compare European concepts of privacy with those of the U.S.
Bookstore 6.30-7.30pm

SUPERFLEX BROADCAST
13.june.02-16.june.02
Four-day community broadcasting project with resident-collaborators Tenantspin from Liverpool, United Kingdom, and Danish artists Superflex.
Mezzanine Various times between 12.00-6.00pm

< CUE P. DOLL
CueJack, 2001 | THE SURVEILLANCE CAMERA PLAYERS
present Amnesia >

NETART COMMONS **L O G I N**

Nickname:

Password:

Login

[ Create a new account ]

**RELATED_LINKS**

- Walker Art Center
- Carnivore
- Jenny Marketou
- New Museum of Contemporary Art
- Cue P. Doll
- Knowbotic Research
- OAE
- Harun Farocki
- Superchannel
- LAN
- Surveillance Camera Players
- Linux
- NetArtCommons
- Futurefarmers
- Rena Tangens
- r a d i o q u a l i a
- OSAH
- Steve Dietz
- Hacker Manifesto 2.0
- Critical Art Ensemble
- http://www.earthcam.com/usa/network/timessquare/cam6_nojava.html
- Zenith Media Lounge
- The New Museum
- More on Open Source Art Hack
- Also by curators

---

This discussion has been archived. No new comments can be posted.

Open_Source_Art_Hack | Login/Create an Account | Top | Search Discussion

**The Fine Print:** The following comments are owned by whoever posted them. We are not responsible for them in any way.

*Ornithology is for the birds as criticism is for the artists. -- trude. ;-)*

[ home | about NetArtCommons | about OSAH | contribute story | preferences ]

術創作，並不是一種特定的手法、技術、媒材、主義或派別，我們甚至可以說它的出發點與美學無關。它是一種思潮、文化和生活態度的呈現。因此在介紹藝術作品之前，必須先探討駭客文化的起源。

## *1* 駭客的起源與定義

　　駭客行為（hack）一詞，在今天所直接意指的，就是在軟體程式世界裡所進行的攻防與鬥法，但這個詞其實並不專屬於電腦世界。從1950年代開始，美國麻省理工學院（MIT）學生就開始以駭客行為一詞來指稱在校園裡進行的各種極具想像力、創造力、出人意料卻又耐人尋味的惡作劇，這是天才學生用來紓解課業壓力的行為，運用巧思來完成超乎想像的不可能任務。歷年來著名的駭客行為，包括有讓校長在早晨赫然發現校長室的門憑空消失；讓一台警車忽然出現在該校一棟古老圓頂建築頂端；將校舍大廳改裝成為教堂等等。1950年代中期，該校的鐵路模型科技社團（Tech Model Railroad Club, TMRC），開始以駭客（hacker）來稱呼擅長運用巧思，為刁鑽的技術問題找出解決方法的人。駭客一詞從此開始與科學產生了密不可分的連結。駭客擅長修改電子機件或程式，進而改變系統或器械的功能，成功完成一種非常態性的運作。也就是說，駭客以聰明才智來迫使機器或程式脫離原設計者所賦予的屬性，藉以執行自己所需要的功能和結果。在1960年代，駭客一詞逐漸在美國著名大學的電腦研究室中流傳開來，主要用來指稱擅長解決電腦程式問題的人。在1984年所出版

■ 麻省理工學院的惡作劇就是「駭客」一詞的起源，典型的 MIT 駭客行為：一台消防車忽然出現在校內大樓的圓頂之上。攝影：Francois Proulx（上圖）

■ 一群麻省理工學院的學生，正在準備下一場惡作劇。攝影：SPUI（下圖）

的《駭客》（*Hackers*）一書之中，作者史帝芬‧拉威（Steven Levy）指出，麻省理工學院的鐵路模型科技社團，就是駭客文化的重要發源地。（註3）

透過以上的介紹，我們可以把從麻省理工學院流傳出來的駭客一詞，歸類分析出幾個根本的精神及意涵：第一，所謂的駭客行為，是一種以巧思來突破常規的挑戰；第二，駭客其實是對於擁有高超技術及知識者的一種尊稱；第三，駭客崇尚以細膩、巧妙以及高明的技巧和創造力，去解決一些他人認為辦不到或是根本無解的問題，這也就是所謂的「駭客價值」（hack value）。從以上的簡介我們可以看出，在這個階段，駭客一詞其實並沒有負面的意涵。

從1980年代開始，駭客一詞陸續被一些媒體工作者誤用，拿去指稱以電腦技術來從事非法行為的人。日積月累，這種負面的使用方式逐漸掩蓋了原有的正面意義。儘管後來有許多人，嘗試以cracker（快客，惡意入侵竊取密碼、資料及散播病毒的電腦高手）、phreaker（電信飛客，未經授權而惡意干擾、入侵或破壞通信安全機制的人）或darkside hacker（暗黑駭客，也稱為black hat，指居心不良、不遵守駭客倫理及價值觀的人）來指稱電腦犯罪者，藉以與正派的駭客做區分。但社會大眾實在難以分辨這些名詞之間的差異，因此駭客也就逐漸淪落為電腦犯罪的代名詞，形成一種被主流社會所誤解、孤立甚至帶有神祕色彩的地下文化。本文所介紹的，當然不是帶有攻擊性、破壞性或犯罪性質的暗黑駭客，而是喜好追求新知的理想主義駭客精神。

## *2* 駭客文化

前面提過的駭客價值，也就是這一個族群的思考模式與價值觀。網路上廣為流傳的定義如下：「駭客價值是駭客用來判定一件事是否有趣或值得去做的標準，也就是駭客在面對一個問題或解答時，心中所直覺產生的觀感。這種感覺對其他許多人而言，是神話般地難以理解。去完成別人認為不可能的事，並且是以精巧、聰明或技藝超群的方式完成，就意味著這個解決問題的方式是有駭客價值的。比如

---

3. "Hackers," TMRC, 3/25/2006 retrieved from: http://tmrc.mit.edu/hackers-ref.html

説，以高超的開鎖技術來將宣稱無敵的防盜鎖打開，這是有駭客價值的，以暴力來將鎖撬開則沒有駭客價值。但，如果你是第一個想到以液化氮來將鎖急速冷凍，因此使得宣稱無法破壞的高張力鋼鎖變成吹彈可碎，這也是有駭客價值的。」（註4）從以上的解釋我們可以看出，駭客所尊崇的是技巧和知識性的問題解決方式，而不是以蠻力或是愚公移山的毅力去解決問題的方法。而且，駭客的樂趣和成就感來自別人口中的「不可能」，喜歡去挑戰和發明更高明的技術。

要進一步了解所謂的駭客文化，我們可以參考史帝芬·拉威的著作。這本書的全名為《駭客：電腦革命中的英雄們》（*Hackers: Heroes of the Computer Revolution*），從標題上我們就可以看出，作者認為，駭客的思考方式及創造力刺激了近代電腦科技的快速成長。在書中，史帝芬·拉威定義了著名的「駭客倫理」（hacker ethic）：

· 電腦（以及任何可能教你這個世界如何運作的東西）的使用，應該完全不設限。永遠遵守實際動手操作的原則！
· 所有資訊都應該是自由共享的。
· 對權威當局質疑，並且推廣分權社會結構的理想。
· 只根據駭客的行為來評斷他們，而不以學歷、年齡、種族或社會地位等等虛假的標準做評斷。
· 你能夠在電腦上創造出藝術及美好的事物。
· 電腦能夠讓你的生活變的更好。（註5）

從史帝芬·拉威所定義的駭客倫理中，我們可以發現，其實駭客文化是一種

4. "Hack Value," *Wikipeda*, 3/25/2006 retrieved from: http://en.wikipedia.org/wiki/Hack_value

5. Levy, Steven (1994), *Hackers: Heroes of the Computer Revolution*, Penguin Books, p. 39-49.

很理想化、甚至可以說是童心未泯的一種思想。除了對於電腦科技的著迷以及無止盡的好奇之外，更帶有一種少年不畏虎的叛逆精神。除了反對集權之外，也反對文憑以及許多其他社會標準，更反對資訊的私有及商業化。從「永遠遵守實際動手操作的原則！」這句話，我們就可以感覺到，駭客像是一群厭煩了大人總是嚷嚷著「別碰！」的小孩，期待資訊世界能夠是他們百無禁忌的遊樂場，而且他們的出發點並不具有惡意。在「駭客電腦術語字典」（The Hacker's Dictionary of Computer Jargon）中，駭客倫理的主要定義為：

1. 資訊分享是一種有力而且正面的行為，而撰寫自由分享的程式、提供接觸資訊的管道以及去運算出有用的資訊，是駭客的道德責任。
2. 侵入電腦是有趣的，只要侵入者不從事竊盜、破壞或是違反保密原則，這種探險是不違反道德的。（註6）

　　駭客所堅信的資訊共享，直接抵觸了權威及資本主義社會結構。從國家的角度來看，許多攸關國家利益的資訊保密是必須的；從商業體系的角度來看，知識及資訊就是商機及利益的根本。這些連在政府機構或私人研發單位工作人員都必須簽下保密切結書之後才能接觸的資訊，當然不能容許被人在入侵電腦系統時看到，更不可能與社會大眾共享。這場社會體制與駭客間的衝突，加深了駭客文化的負面色彩，甚至造成了一些駭客憤世嫉俗的心態。以下摘錄的是著名的〈駭客心聲〉（"The Conscience of a Hacker"），這篇美國駭客洛伊·布蘭肯薛波（Loyd Blankenship，外號「良師益友」（"The Mentor"）寫的文章，也稱之為「駭客宣言」（Hacker Manifesto），被許多人公認為駭客文化的基石：

今天又有一個被抓到了，在報紙上隨處可見：「青少年因電腦犯罪遭到逮捕」、「駭客侵入銀行資料庫後被捕」……

我知道你心想：可惡的孩子，他們這種人每個都一樣。

---

6.　"Hacker Ethic," The Hacker's Dictionary of Computer Jargon, 3/25/2006 retrieved from: http://www.worldwideschool.org/library/
　　books/tech/computers/TheHackersDictionaryofComputerJargon/chap29.html

但你是否曾經跳出拘謹的思考模式、落後30年的科技認知，去看看駭客的雙眼？你是否曾經好奇，是什麼讓他們變得討人厭？是什麼力量讓他們成長？是什麼造就了他們今天的模樣？

我就是個駭客，請進入我的心靈世界……

心靈世界的起點是學校。我比大部分的孩子聰明，學校教我們那些無聊的東西讓我感到乏味……

我知道你心想：不成材的東西，他們這種人每個都一樣。

我在國中及高中，聽著老師反覆解釋分數運算。我早就懂了！「史密斯老師，我沒有『寫』功課，因為我在腦中就心算出來了。」

我知道你心想：可惡的孩子，他大概抄了別人的答案，他們這種人每個都一樣。

有一天我有了重大的發現，我找到了電腦。

這真是一個好東西。它聽我的命令運作。如果它執行不當，一定是因為我犯了錯。
不會是因為它不喜歡我……
不會是因為我給它壓迫感……
不會是因為它認為我愛耍小聰明……
不會是因為它像那些不喜歡教育的老師，根本不應該留在學校裡……

我知道你心想：可惡的孩子，他只是喜歡玩電腦遊戲，他們這種人每個都一樣。

然後一扇門打開了，一整個世界透過電話線衝了進來，就像是海洛因流過吸毒者的血管一般。電子的脈搏送出訊息，尋找著逃避日復一日枯燥的避難所……終於，我找到了一個電子留言版。

「就是這裡……這是我的歸屬」

我認識這裡所有的人……雖然我從來沒有與他們碰面，和他們說話，甚至永遠也不會聽到他們的聲音……但我和這些人心靈相通。

我知道你心想：可惡的孩子，又讓電話佔線了，他們這種人每個都一樣。

當然我們每個都一樣……在我們渴望牛排的時候，你們卻用湯匙餵我們吃嬰兒食物……你不小心才偶爾讓我們嚐到的肉屑，也是乏味至極的。我們不是被虐待狂所控制著，就是被冷淡無情的人所忽略。有真材實料能教我們的人，就會發現我們其實對學習充滿熱誠，但有真材實料的人太少了，就像沙漠中的甘泉一樣難尋。

現在，世界是我們的了……一個電子和控制板的世界，充滿電碼速率的美感。我們利用既有的公共設施，這些設施若不是因為被貪圖暴利的奸商所控制，其實根本就是非常便宜的服務，我們因此拒絕付款以免繼續受剝削，你們卻因此稱我們為罪犯。

我們探索新的可能性……而你們稱我們為罪犯。我們追求知識……而你們稱我們為罪犯。

我們沒有膚色、國籍或宗教的歧視……而你們稱我們為罪犯。你們發明原子彈、發動戰爭、策動謀殺、作弊和欺騙我們，甚至還試圖強迫我們相信這一切都是為了我們好，但我們卻是所謂的罪犯。

是的，我是個罪犯。我的原罪就是好奇心。我的原罪就是依人的言行來看待他們而非以貌取人。我的原罪就是比你們聰明，而這是你們永遠都無法原諒我的。

我是一個駭客，這是我的宣言。你們可以阻止我，但你無法阻止我們每一個……

畢竟，如你所言，我們這種人每個都一樣。(註7)

---

7. The Mentor, "The Conscience of a Hacker," *Phrack Vol.* 1, Issue 7, Phile 3 of 10, 1986.

　　這篇署名「良師益友」的短文，在1986年刊登於名為 *Phrack Inc.* 的電子雜誌上，並且快速引起了廣大的迴響。*Phrack* 從 1985 年開始發行，首先在 Mental Shop 電子留言板上出現，專門討論與駭客相關的事物和提供資訊，這也是世界上第一份電子雜誌。

## 3 以駭客為主題的藝術展覽

　　透過以上的介紹，我們已經可以初步了解駭客的起源以及他們的文化精神。無論同不同意他們的思考模式，你都無法否認這個族群對於數位資訊文化的影響

力。隨著網路藝術以及軟體藝術的水漲船高，向來生存於體制外的駭客文化，也逐漸滲透進入主流藝術圈：1999年，安—瑪莉・史賴娜（Anne-Marie Schleiner）策劃了「破解迷宮」（Cracking the Maze: Game Plug-ins and Patches as Hacker Art）網路藝術展，討論駭客修改電玩軟體的風潮；2002年，國際巡迴展「我愛你」（I Love You）在德國揭幕，討論軟體程式、駭客及電腦病毒與藝術之間的關聯；2002年，紐約「新」美術館舉辦了「開放_原始碼_藝術_駭客行為」數位藝術展，從資源共享運動的角度企圖為駭客正名；2004年，「駭客：一種抽象的藝術」（Hackers: The Art of Abstraction）展覽，在西班牙馬德里的蘇菲亞王后國家藝術中心（Museo Nacional Centro de Arte Reina Sofía）舉辦。這一連串的藝術活動，揭開駭客神祕的面紗，讓社會大眾有機會認識駭客文化，也開始嘗試從駭客的角度來看這個社會。

　　安—瑪莉・史賴娜的「破解迷宮」網路藝術展，專題討論駭客竄改電玩軟體的風潮，是藝術圈開始重視駭客行為的起點。我們必須要注意，「破解迷宮」所介紹的作品，並不是藝術家以程式語言所撰寫的藝術電玩程式，而是專指以撰寫patch或plug-in程式去改變或扭曲商業電玩主程式功能的一種創作手法。從表象上來看，這似乎是一種「寄生性」（parasitic）的藝術創作，也就是創作並不獨立存在，必須要依附在他人的創作成品上才能夠完成執行和呈現。關於這點，安—瑪莉・史賴娜在策展宣言中指出：「儘管有些藝術家成功地以撰寫電玩程式的方式來從事藝術創作，但與撰寫藝術電玩相較，以撰寫patch的方式來創作藝術有以下的幾個優勢：從技術的層面來分析，創作者無須浪費時間去撰寫主程式，而這種寄生性的patch程式，意圖在於入侵電玩文化，進而提供新型態的電玩角色、空間及遊戲方式。就像擅長改編的饒舌歌手一般，電玩駭客藝術家其實是一種文化的駭客，以扭曲當代科技語言架構來推展出不一樣的結果，猶如藝術家布萊特・史拓邦（Brett Stalbaum）所言：電玩駭客致力於入侵文化體系，並且迫使這個體系以非常態性的方式運作。」（註8）

■ 國際巡迴展「我愛你」在德國揭幕，討論軟體程式、駭客及電腦病毒與藝術之間的關聯。畫面擷取：葉謹睿（左頁圖）

---

8.  Schleiner, Anne-Marie (1999), curator notes, "Cracking the Maze: Game Plug-ins and Patches as Hacker Art," 5/1/2006 retrieved from: http://switch.sjsu.edu/CrackingtheMaze/note.html

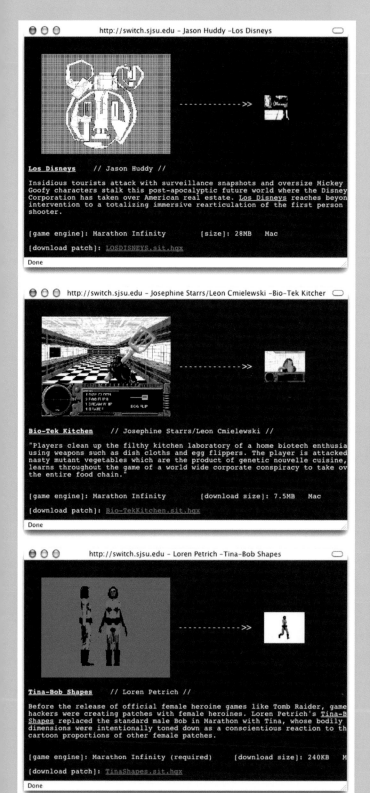

我們若是進一步去觀察，就會發現電玩駭客藝術並不只是單純的寄生，反而更像是鬼故事中的靈魂附體。他們運用駭客的技巧，強行將藝術家的想法植入電玩設計師所創造的軀殼之中，讓人們有機會從電玩裡，重新獲得審思文化議題的機會。以在「破解迷宮」中發表的〈洛迪士尼〉（Los Disneys）為例，這件傑森‧哈蒂（Jason Huddy）在1996年撰寫的藝術電玩 patch，竄改一個名為《無限馬拉松》（Marathon Infinity）的麥金塔電玩。傑森‧哈蒂把時間點定在 2015 年，假設富可敵國的迪士尼企業買下了整個佛羅里達州，並且把單純的第一人稱射擊遊戲改造成為一場在迪士尼樂園中與米老鼠、唐老鴨搏鬥的荒謬戰役。傑森‧哈蒂將迪士尼拿出來作代表，藉此象徵一種以經濟利益為前提的文化帝國主義，並且創造了一個允許觀者舉起拳頭、拿起槍，以實際行動去反抗置入性文化行銷的電玩空間。

## *4* 打破遊戲規則的另類表現

電玩駭客藝術創作最有趣的地方，其實在於每個創作者都能夠從相同的電玩軟體中，發展出屬於自己的表現。相同的電玩軟體《無限馬拉松》，在約瑟芬・史塔絲（Josephine Starrs）與李昂・克米盧思基（Leon Cmielewski）的手裡，則成為了名為〈生物科技廚房〉（Bio-Tek Kitchen）的電玩 patch。這個 patch 讓玩家去體驗一場用廚具對抗變種蔬菜的惡鬥，藉此影射利用基因工程科技來生產蔬果所造成的隱憂。此外，為了反對女性形象色情化的趨勢，羅倫・派翠（Loren Petrich）也曾經為《無限馬拉松》創造了一個名為〈堤娜－鮑伯〉（Tina-Bob）的電玩 patch，一反充斥於電玩世界的蜂腰爆奶女性形象，讓女主角以平凡真實的體態出現。

■〈洛迪士尼〉、〈生物科技廚房〉及〈堤娜－保伯〉三件作品，都於自同一個電玩軟體《無限馬拉松》。畫面擷取：葉謹睿（左頁圖）

■「感知能力之門」、「合成世界」（Synworld）及「re：遊戲」三場研討會，都在探討電玩與藝術的連結。畫面擷取：葉謹睿（本頁圖）

電玩與藝術間的連結，在1990年代末期曾經引起廣泛的討論，重要的活動包括有：1988年在阿姆斯特丹舉行的第五屆「感知能力之門」（The Doors of Perception）研討會；1999年在維也納舉行的「合成世界」（Synworld）展覽及研討會；1999年在紐約舉行的「re：遊戲」（re:play）研討會等等。（註9）以上所提的這些展覽及研討會，探討主題都在於互動及遊戲性質如何成為當代藝術家的手法和策略，而安—瑪莉·史賴娜所策劃的「破解迷宮」展覽，提供了我們從另外一個角度去認知電玩文化的機會。

電玩駭客藝術所引發的另外一個討論議題是資訊免費共享的概念。安—瑪莉·史賴娜在一次訪談中指出：「電玩patch或是電玩修改碼的文化是原生於網路世界的一種現象，就像是開放原始碼軟體以及Napster一般，這些都是鼓勵文化交流、改造和創造的平台。」（註10）從先前討論駭客文化的部分，我們已經可以了解到資訊共享，是駭客倫理中相當重要的一個理念，而起始於1983年的自由軟體運動（Free Software Movement）以及1998年的開放原始碼運動（Open Source Movement），都是呼應這個概念的實際行動。

## 5 資訊共享的理想國

自由軟體運動以及開放原始碼運動，都是近代電腦軟體發展的重要概念。自由軟體代表的是一種價值觀、一種信仰，發起人理查·史托曼（Richard M. Stallman）主張軟體使用者擁有以下四大自由：

自由之零：為了任何目的執行程式的自由。

自由之一：研究程式如何運作的自由，並且將程式修改符合本身需求（程式碼的開放是實現這個自由的先決條件）。

自由之二：再次散布程式的自由以幫助你的鄰居。

---

9. 相關資料請查詢：http://museum.doorsofperception.com/doors5/doors5index.html、http://synworld.t0.or.at/console.htm、http://www.eyebeam.org/replay。

10. McPherson, Tara (2003), "Patched In: A Conversation with Anne-Marie Schleiner about Computer Gaming Culture," *Electronic Book Review*, 5/1/2006 retrieved from: http://www.electronicbookreview.com/thread/technocapitalism/haptic

自由之三：改進程式的自由，並將這些改進回饋給社群，讓整個社群均可以因此而受益（程式碼的開放是實現這個自由的先決條件）。（註11）

由以上的原則我們可以看出，Free Software 裡面的 free 一字，指的是使用者擁有自由使用、修改、傳播的權力，「免費」雖然可能是其結果，但並不是其出發點及目的。中央研究院資訊科學研究所自由軟體鑄造場法政組的葛冬梅指出：「四大自由背後所代表的是一種自助助人、利己利人的烏托邦精神，這種充滿浪漫情懷的四大自由不但造就了 GNU/GPL，成為自由軟體運動的源頭，更進一步地引起了開放共享精神在其他領域的發展。」（註12）開放原始碼運動與自由軟體運動有相當的重疊性，關於這兩者之間的差異，台灣自由軟體工作者黃敬群曾經做出言簡意賅的解釋：「Open Source 只是一種方法，一種軟體開發的方法。而 Free Software 是自由的追求，是個社會運動，而這個社會運動早已不限於技術領域，而是深入文化藝術等角落。」（註13）

關於這種精神在網際文化中實踐的狀況，中時電子報網路主筆室的黃哲斌如此寫道：「自上世紀底，網路創生以來，就具有一種特殊的文化，『集體智慧、共利互惠』，甚至形成一種類似『禮物經濟』的交易形式。『禮物經濟』是法國思想家巴塔耶引用美國人類學家馬塞爾‧牟斯的概念，認為人類社會的財富原則，曾經建立在一種『非占有的交換形式』上……網路文化在資本主義社會裡，意外體現這種『非占有交換形式』的部分精神，無數『免費軟體』、『自由軟體』的支持者，日以繼夜自發性寫作諸如 Linux、Firefox 等不輸商業軟體的程式，供網友免費下載使用，還提供程式碼讓其他人改寫；最近極受歡迎的 Wiki、BBS「問板」延伸的「雅虎知識＋」、del.icio.us 書籤分享……都植基於這種非牟利的利他行為上。」（註14）

---

11. "The Free Software Definition," 5/1/2006 retrieved from: http://www.gnu.org/philosophy/free-sw.html

12. 葛冬梅（2005）,〈充滿烏托邦理想的四大自由〉,自由軟體鑄造場, 5/1/2006 retrieved from: http://www.openfoundry.org/index.php/開放鑄造場電子報/法律源地/充滿烏托邦理想的四大自由.html

13. 黃敬群,〈從 DRM 看 Free Software 與 Open Source 的差異〉, Jserv's Blog, 4/19/2006: http://blog.linux.org.tw/~jserv/archives/001626.html

14. 黃哲斌,〈商標權,網友為何囧 rz？〉,中時電子報網路主筆室, 5/3/2006: http://editorland.chinatimes.com/HJB/archive/2006/05/03/1355.html

# *6* 開放_原始碼_藝術_駭客行為

　　為了探討這個思潮，2002 年，紐約「新」美術館推出了「開放_原始碼_藝術_駭客行為」（Open_Source_Art_Hack）數位藝術展，邀請來自美國、瑞士、丹麥、澳洲和英國等地的駭客藝術家共襄盛舉。策展群在展覽宣言中指出：「開放_原始碼_藝術_駭客行為所展出的作品是嶄新的，但他們同時有著相當歷史淵源，因為他們與所有運用藝術來從事政治批判的藝術家，分享著相同的傳統。」（註15）雖然以開放原始碼為名，但所展出作品主題，卻似乎與數位科技所造成的資訊安全與爭議有更直接的關聯。

　　「開放_原始碼_藝術_駭客行為」展覽中最受爭議的，是一件名為〈憂慮之心：：即時新聞〉（Minds of Concern::Breaking News）的作品。這件作品由瑞典藝術團體「諾巴弟克研究團」（Knowbotic Research）與奧地利裝置藝術家彼得‧山柏卻勒（Peter Sanbichler）合作完成。（註16）整件作品包含有展場內的大型裝置、免費供觀眾下載的檔案以及網站三個部分。觀者進入這個網站，就會看到一個類似吃角子老虎的界面，按下選擇鍵，就會隨機「抽中」一個非政府組織（NGO, Non-governmental Organization）或是媒體藝術工作者的網站。隨後，觀者可以選擇針對該網站的伺服器執行端口掃描（port scan），也就是透過軟體程式去檢視該伺服器的安全防護措施，並且將該系統有可能被入侵的弱點及管道公諸於世。本作標題中的

■〈憂慮之心：：即時新聞〉網站。畫面擷取：葉謹睿

第二個部分 Breaking News，似乎蘊含了雙重的意義。一方面，Breaking News 在日常生活中直接的運用，就是指電視節目中插播的即時新聞，但若是我們把兩個字分開來看，似乎又可以解讀成提供「入侵」（breaking）所須「資訊」（news）的網站。事實上，這整件作品充斥著同樣性質的雙重性甚至說是衝突性。

　　非政府組織是以草根百姓透過非政府組織的參與，來建立足以與國家分庭抗禮的國內以及全球性的「公民社會」

為理念而形成的。這件作品針對非政府組織以及媒體藝術工作者的伺服器做端口掃描，從技術面來討論，「諾巴弟克研究團」指出了非政府組織及媒體藝術工作者透過網路推動開放性的通訊及資訊分享，同時卻因與日俱增的系統安全問題，必須不斷提高系統安全保護，為自己建立起層層疊疊的圍牆；若我們由政治的角度來解讀，這件作品似乎在暗喻為檢視政府而成立的這些社會機制，同樣也被權力團體嚴密的監視著。更有趣的是，端口掃描技術是維護系統安全的程式工程師用來檢視和改進防護措施的工具，同樣的技術到了居心不良的暗黑駭客手裡，卻成為了用來危害系統安全的方便法門。

　　〈憂慮之心：：即時新聞〉一作，在「開放_原始碼_藝術_駭客行為」展覽開幕後沒多久，竟然因為造成網路系統安全顧慮為由，被勒令停止在紐約「新」美術館的伺服器上運作。「諾巴弟克研究團」表示，紐約「新」美術館以及本展的策展人並未盡力維護藝術家的權益，他們直率地表示：「我們希望把資訊安全的議題，在美術館中不受曲解地呈現出來。但在普遍的偏執以及法律控訴的威脅之下，連在一個以駭客藝術為主題的展覽中，藝術機構都不願意跨入這個區塊。這個事件讓美術館以及策展人清楚地告訴我們，在面對任何法律爭議時，藝術家們是百分之百孤立無援的。」(註17)

　　本展中許多其他作品，也和資訊安全有直接的連結。以蘇黎世應用科技藝術大學（University of Applied Sciences and Arts Zürich）新媒體藝術系集體創作的〈反追蹤雜訊製造機〉（TraceNoizer）為例，這件作品指出，在資料數位化建檔的過程裡，每一個人都有許多個人資料被儲存在各種大大小小的資料庫（database）中，只要將這些資料收集起來，就足以整合出所謂的「資訊個體」（databody），並且透過這些資訊去勾勒出一個人的經歷、成長過程、行為模式以及消費習慣。也就是說，電腦資料庫及網路一方面讓我們享受前所未有的便利，卻也同時造成了隱私權受到侵犯的隱憂。《反追蹤雜訊製造機》一作讓觀者能夠透過自動化的搜尋，去找出已然存在於網路世界的各種個人相關資料，在完成分析之後，這個程式就會進

---

15. "Open Source Art Hack" (2002), press release, 3/25/2006 retrieved from: http://netartcommons.walkerart.org/article.pl?sid=02/04/10/0515240

16. Knowbotic Research的團名，結合了「知」（know）與「機器人學」（robotics）兩個字，似乎有暗示該團體是以「求知」和「科技」為創作走向的意圖。

17. Delio, Michelle (2002), "Museum's Hack Art Piece Pulled," *Wired News*, 5/1/2006 retrieved from: http://www.wired.com/news/culture/0,1284,52546,00.html

一步去仿造出無數似是而非的個人網頁，並且將之散播到網路世界之中。換句話說，就是透過自動化的繁殖過程，去養殖出一群虛構的「資訊個體」，藉此混淆視聽、欺瞞世人，達到捍衛個人隱私權的目的。打個比方，就像是透過程式撰寫，賦予觀者傳說中的分身術或是幻影術，以捏造事實來掩護真實自我的安全。

本展中的另外兩件作品：〈食蟲花〉（Carnivore）和〈監視錄影機表演工作者〉（Surveillance Camera Players），同樣也都是針對數位科技所帶來的隱私權爭議作批判。這其實是一件很有趣的事情。一般而言，駭客被人們認為是危害資訊安全及侵犯他人隱私的罪魁禍首，由駭客來提出這方面的質疑，似乎讓人覺得有些不搭調。但，若是從另外一個角度來思考，就會發現這其實是在告訴我們，在現今的社會結構裡，強勢的政治及經濟團體手中掌握有操控資訊的技術和能力，社會大眾在渾然無知的狀態下，其實早就已經暴露在各種不同程度的危機和不合理中。由這個角度來思考，就不難了解〈反追蹤雜訊製造機〉為何要賦予觀者分身幻影術，〈監視錄影機表演工作者〉為何要挑戰引起隱私權爭議的 EarthCam 公司，〈食蟲花〉為何要影射 FBI 的監聽軟體 DCS1000 了。也可以進一步思考，〈憂慮之心：：即時新聞〉一作運用合法的端口掃描技術卻被勒令停止展出，這其中是否有值得討論的爭議點。

無論由技術還是概念的層面觀察，所謂的駭客藝術追求的，都不是視覺性的感覺或感動。雖說是藝術展，但一切與大眾認知的美學無關，甚至可以說是帶有一股教導主義（didacticism）的味道。Wired 雜誌在介紹這個展覽時，提出了幾個看法。第一，在這個展覽之中，傳統視覺藝術所重視的視覺美學是無關緊要的，我們所應該重視的，是藝術家能夠運用駭客技巧來創造什麼，以及觀者能由其中學習到什麼。第二，在這個展覽之中，最終的成品與呈現遠不如創作的過程來的重要。第三，以藝術創作及駭客技巧來顛覆體制和系統，甚至於去破壞它，是本展另一個值得重視的關鍵。（註18）

平心而論，駭客技術在藝術方面的呈現，與一般大眾對於藝術品的期待是有些格格不入。如果要進一步探究，我們一定會從「這是不是藝術」開始，一路走入「藝術究竟是什麼」的死胡同。唯一能夠跳脫這個輪迴的方法，就是打開心胸、放下藝術的包袱，把這些作品當成讓我們能夠換個角度去看世界的眼鏡，透過它們去了解一些平常被我們所忽略的問題或爭議。也許我們最終會發現，這種啟發比美醜更有價值也不一定。

---

18. Delio, Michelle (2002), "The Art of Misusing Technology," *Wired News*, 5/1/2006 retrieved from: http://www.wired.com/news/culture/0,1284,52226,00.html

# 藝術是有錢人的玩意兒？
# 從市場談科技藝術創作

　　常聽人說：藝術是無價的。這當然是對於藝術的一種禮讚，認為它對於人類精神與文化層面的貢獻，無法用金錢這種庸俗的東西來衡量。我崇尚、相信也絕對肯定這種高貴的情操和看法。但，藝術家是人，除了擁有豐沛的七情六慾之外，也和所有人一樣需要面對生活。當然，食物不是無價的、房地產不是無價的、家具不是無價的、醫療不是無價的、創作所需的材料和工具也都不是無價的，所以，我今天必須要當個俗人，從一個充滿銅臭味的角度來討論科技藝術創作。

　　先和各位分享一個經驗：有一回我和親愛的老婆及兩位藝術界的朋友吃飯。這兩位朋友長年來，都從出版、收藏和經紀代理的角度，不遺餘力地推動當代藝術。在茶餘飯後閒聊之際，其中一位提起他朋友的女兒正在找男朋友，條件要求很簡單，只要不是藝術家或教書的就可以考慮，因為藝術家和教書的都很窮。其實我聽完時心無罣礙，因為他所講的都是不爭的事實，但我的眼角餘光卻忽然發現親愛的老婆正以慈悲的眼光看著我，似乎正在對我說：「你看我有多愛你，你又教書又是搞藝術的，我卻從來不嫌棄。」不知為何，我此時心中浮現的，是很久以前讀過的一本書：《天才之悲劇》，雖絕對不敢以天才自居，但腦海不禁升起一股「莫非有藝術執著者必若此」的疑惑。

　　藝術家的經濟弱勢並不是一種自怨自艾，而是一個事實，而且還是一個跨越國界藩籬的現象。美國勞工局職業展望手冊指出，自由業的純藝術創作者並不容易倚賴賣作品來維持生計，僅有少數金字塔頂端的藝術家，能夠以作品換得高額的報酬。（註1）加拿大 *THIS* 雜誌也指出，儘管加拿大的文化產業每年創造了約三百九十億的收益，這個數字比該國的農業、礦業甚至原油業還要高，但純藝術

創作者的平均收入，卻比全國平均收入少 26％。（註2）根據統計，62％的荷蘭藝術家在創作之外還需要從事第二份工作來維持生計。（註3）更慘不忍睹的是，有高達 31％的荷蘭視覺藝術家領取社會補助金。（註4）

再和各位分享一個消息：藝術市場正在蓬勃發展！2005 年全球純藝術作品拍賣金額高達 42 億美金，比 2004 年成長了 15％。（註5）《理財周刊》（*Money Weekly*）2006 年 5 月 12 日的報導指出，2004 年蘇富比拍賣公司（Sotheby）才以一億四百二十萬美元，賣出畢卡索的名作〈拿煙斗的小孩〉（Garçon à la Pipe），成為史上價位最高的繪畫作品。2006 年蘇富比拍賣再度挑戰天價，以九千五百二十萬美金，賣出畢卡索的〈朵拉瑪與貓〉（Dora Maar With Cat）。（註6）佳士得 2007 年 11 月的拍賣會再創佳機，賣出 61 件作品，總價三億兩千五百萬美金。（註7）

這樣的「錢」途似錦並不只限於繪畫市場，2006 年 2 月，《紐約時報》以「天價拍賣引發攝影作品掏金熱」（A Big Sale Spurs Talk of a Photography Gold Rush）為題，指出理查‧普林斯（Richard Prince）的攝影作品在近期以一百二十萬美金成交，攝影先驅艾德華‧史泰欽（Edward Steichen）的作品，更是一支獨秀地創下將近三百萬美金的記錄，這些例子，都代表攝影藝術市場正朝另一個高峰邁進。（註8）

在「錢」潮洶湧中，當代藝術也不落人後，2006 年 5 月的紐約佳士得當代藝術拍賣會，繳出了一億四千三百萬美元的耀眼成績。不僅如此，正在方興未艾的中國熱，更引發了各方的矚目。2006 年 4 月，紐約蘇富比所舉辦的中國當代藝術拍賣會

1. "Artists and Related Workers," *Occupational Outlook Handbook, 2006-07 Edition*, Bureau of Labor Statistics, U. S. Department of Labor, 6/3/2006 retrieved from: http://www.bls.gov/oco/ocos092.htm

2. Degen, John (2006), "Suffering for One's Art is Romantic, but It's Still Suffering," *This Magazine*, 6/3/2006 retrieved from: http://www.thismagazine.ca/issues/2006/05/suffering.php

3. These figures are derived from Meulenbeek, Brouwer et al. (2000), 25-6.

4. Meulenbeek, Brouwer et al (2000), 15.

5. Crow, Kelly (2006), "Hot Art Market Stokes Prices for Artists Barely Out of Teens," *Pittsburgh Post-Gazertte*, 6/3/2006 retrieved from: http://www.post-gazette.com/pg/06107/682625-42.stm

6. Clarke, Jody (2006), "The Art Market is Booming, but You Should Still be Wary," *Money Week*, 6/1/2006 retrieved from: http://www.moneyweek.com/file/12582/the-art-market-is-booming-but-you-should-still-be-wary.html

7. Nizza, M. (2007), "Art for Every Price Range," *The New York Times*,12/28/ 2007 retrieved from: http://thelede.blogs.nytimes.com /2007/11/14/art-for-every-price-range

8. Kennedy, Randy (2006), "A Big Sale Spurs Talk of a Photography Gold Rush," *The New York Times*, 6/1/2006 retrieved from: http://www.nytimes.com/2006/02/17/arts/design/17phot.html?scp=1&sq=a+big+sale+spurs&st=nyt

盛況空前，年僅48歲的大陸藝術家張曉剛的作品〈血緣系列：同志第120號〉，在該次拍賣會上以九十八萬美金的成交價向百萬名作的門檻叩關，各大藝文媒體更以大幅報導了該會超過千萬美金的傲人業績。在2006年香港佳士得春季拍賣會中，更有多幅畫作刷新拍賣紀錄，其中包括以兩千五百八十萬港元成交的朱德群作品〈紅雨村，白雲舍〉，以及一千六百九十二萬港元的廖繼春作品〈花園〉等等。

根據《紐約時報》的報導指出，這股中國當代藝術熱潮所掀起的經濟效應還會擴大，一位名為蘇・史塔佛（Sue Stoffel）的紐約收藏家宣稱，她從1990年前後開始收藏中國當代藝術作品，到了今年初，她的收藏品總值已經暴漲了一百倍，而且她預期還會持續向上竄升。（註9）當然也有許多專家認為，這兩年的藝術市場成長方式並不成熟，充斥著太多的投機心態，某種程度的調整在所難免。但無可諱言，現在的市場是活絡的，就像《紐約雜誌》報導的開場白：這些日子以來，如果你在雀兒喜區轉一圈，你幾乎可以聽到錢在空中跳躍的聲音。（註10）

## *1* 市場利益與廣大創作族群的分裂狀態

透過以上的事實我們可以發現，藝術與市場的連結之中呈現了兩個極端：

大多數的藝術家 ＝ 經濟弱勢

藝術收藏市場 ＝ 天價連連

或許我們也可以用比較繁瑣的方式來註解這種市場利益與廣大創作族群分裂的狀態：藝術家要能夠犧牲物質方面的慾望，為理想而從事藝術，勇敢地向金錢說「NO」。最好還要像傳記、電影或小說中的角色一般，帶著些許瘋狂和悲情，用憂鬱的海藍、狂野的楓紅去包裹那傳奇的生平，把不順遂孕育成為傲世的才華。然而，一旦藝術品成功進入了市場機制的核心，壟斷、販賣、炒作、哄抬各司其

---

9. Vogel, Carol (2006), "China: The New Contemporary-Art Frontier," *The New York Times*, 6/1/2006 retrieved from: http://www.nytimes.com/2006/04/01/arts/design/01auct.html?scp=8&sq=carol+vogel+china&st=nyt

10. Spiegler, Marc (2006), "Five Theories On Why the Art Market Can't Crash," *New York Magazine*, 6/3/2006 retrieved from: http://www.newyorkmetro.com/arts/art/features/16542

職，一件乏人問津的作品很有可能在短時間內就快速成為千金難買的無價藝術。可惜的是，只有極少數的藝術家能夠在活著的時候，成為這個經濟成就的直接受益者。古根漢美術館媒體藝術部門策展人強‧依波里托（Jon Ippolito）曾說：「原則上，希望能夠以藝術創作來維持生計並沒有錯，但認為現今社會的藝術市場能夠讓多數藝術家美夢成真，卻是一種錯誤的認知……認為藝術市場能夠幫助貧困藝術家，就像是認為樂透彩能夠救濟貧窮一樣：它只能夠讓極少數人得到實質利益，卻在同時用一夜致富的夢想，讓剩餘的人暫時遺忘他們貧困的社會地位。」（註11）

今天我並不想談「懷才不遇」、「懷才應遇」還是「懷才必遇」，也無意為從事藝術創作的人搏取任何同情。我想要討論的是，科技藝術其實有機會跳脫出傳統的藝術市場體制，但這幾年來，我們卻眼睜睜地任由市場機制逐漸改變甚至扭曲科技藝術的本質，這才是在科技藝術主流化的時刻，最值得大家停下來思考的議題。

## 2 藝術體系及市場的解析

首先我們必須了解，藝術品的商業價值並不等於它的藝術價值。任何市場機制的終極目的，都是在謀取最大的商業利益，聽起來文雅浪漫如「藝術市場」者，亦不例外。我們當然希望價位是建立在作品的藝術價值之上，但既然要談市場，我們就必須採取切實際的心態，去承認藝術品就有如所有其他的商品一般，它的價位是可以透過行銷策略去創造、提升或者說是培養的。從事廣告業起家的英國收藏家查爾斯‧沙奇（Charles Saatchi）在1990年代末期成功炒作英國前衛藝術家的行徑，就是運用行銷策略將藝術家包裝成為明星，以話題和爭議性來創造市場的最好實例。《紐約雜誌》在討論這兩年的藝術「錢」潮時也曾經直率地指出：「藝術本身是建立在影像、概念和作品實體之上，但藝術市場則取決於語言文字。透過口語相傳和文字撰述的媚惑，去說服買家付出更高的價位。」（註12）由於藝術本身並無實用

---

11. Ippolito, Jon (2002), "Why Art Should Be Free," 6/3/2006 retrieved from: http://three.org/ippolito/writing/wri_online_why.html

12. Spiegler, Marc (2006), "Five Theories On Why the Art Market Can't Crash," *New York Magazine*, 6/3/2006 retrieved from: http://www.newyorkmetro.com/arts/art/features/16542

■ 畫廊生意興隆，記者戲稱：在雀兒喜區轉一圈，你幾乎可以聽到錢在空中跳躍的聲音！攝影：葉謹睿（上圖）

■ 今天的紐約蘇活街頭，商業興隆，早已不復見當年的藝文氣息。攝影：葉謹睿（下圖）

性或標準，因此品味和潮流就成為決定價位的重要依據。國際資金及市場專家艾邁爾‧薛瑞特（Amir Shariat）認為：「藝術是一種非常不透明的資產市場，非常容易受到品味和流行的影響，而且是一種極端的非流動性資產（illiquid）。」邁爾‧薛瑞特針對藝術投資風險特別提出警示，指出在景氣低迷時：「『非流動性資產』在這時並不是指低價，而是指完全沒有價錢（一文不值）。」（註13）

風潮與流行，自然仰賴的是各種媒體的推動與宣傳。然而所謂的藝術品味，其實一直以來都是一種由少數菁英份子所主導的文化集權結構。在中產階級、純藝術概念以及商業藝廊體系興起之前，皇親國戚、教皇權貴以工資、謝禮或年俸的方式聘請「巧匠」（artificer）來為他們創作藝術品。當然，社會權貴選擇符合他們喜歡的藝術創作者，以這種模式創造出來的作品，也就反映了這些社會權貴本身的品味和美學。也就是說，我們今天看到的國王、士紳畫像或塑像，其實並不一定跟他們本人很像，但一定代表了他們的藝術品味。

從19世紀中期開始，所謂的現代藝術體系逐漸完整，藝術品開始以商品的角色和自由買賣的市場機制結合。從表象上來看，這是把品味的決定權交給了群眾，但其實並不盡然。市場追隨金錢，有經濟能力者，便是推動這個市場機器的動力。著名的 *Forbes* 雜誌在介紹當今世界最重要的藝術收藏家時如此寫道：「藝術與金錢的世界一直都是糾纏不清的，相互輝映在彼此的光芒之中。今天的億萬富翁，就像是文藝復興時期的教皇、公爵，或者是17世紀阿姆斯特丹的富商一般，他們都收購藝術品來欣賞、從中學習並且取得盈利。盈利在這裡指的是經濟、文化以及社會地位等各方面的收益。」（註14）許多當今世界知名的美術館，其實都是這些鉅富的個人收藏的成果。也就是說，其實這些藝術的指標單位和機構，儘管通常以非營利的方式來造福世人，但還是反映和代表著社會權貴的品味和美學。葛褚德‧惠特尼（Gertrude Whitney）支持的美國抽象主義運動以及佩姬‧古根漢（Peggy Guggenheim）推動的抽象表現主義旋風，都是明顯而直接的例子。

---

13. *Ibid*.

14. Haden-Guest, Anthony (2005), "Top Billionaire Art Collectors," *Forbes*, 6/3/2006 retrieved from:http://www.forbes.com/collecting/2005/03/09/cx_ahg_0309hot.html

在實體藝術的世界裡，藝術創作者向大眾發表作品的機會完全掌控在擁有發表管道者的手裡。在這種體制之內，藝術的面貌的確比較容易被少數核心份子所主導。在這個體系中，沒有藝廊、美術館支持或是媒體垂青的藝術家，就像是沒有舞台的舞者或是沒有麥克風的歌手，很難有機會去吸引群眾的目光。英國泰特藝廊（Tate Gallery）前執行長艾倫‧玻尼斯（Alan Bowness）曾經指出，在現今的藝術體系中，藝術家成名的途徑其實是有明顯軌跡可循的，他將成名的過程簡化成為四個步驟：

1. 藝術家受到其他藝術工作者的認可
2. 藝評家介紹該藝術家的創作理念
3. 藝術經紀人對該藝術家的作品產生興趣
4. 大眾開始認知該藝術家作品的卓越（註15）

獲得同儕認可、推崇的藝術創作者，透過藝評家將創作理念傳達給藝術的核心群眾，再經由商業管道的推廣，贏得廣泛群眾的認可。芝加哥大學經濟學教授大衛‧葛蘭森（David W. Galenson）的研究指出，從投資的角度來看，你若是在步驟三才注意到這個藝術家，其實就已經喪失先機了。藝術投資中的「眼光獨到」，就取決於是否能夠在藝術創作者尚未得到眾人關注之前就以「低價」收購作品（我把低價框起來，因為這個部分是創作者的直接收益）。葛蘭森教授進一步指出，一個藝術家從理念被接受到建立起市場價值，通常需要等待十到二十年。（註16）如果這樣來觀察，蘇‧史塔佛從十六年前開始收藏中國當代藝術作品，到了今年暴漲「一百倍」，似乎就符合了這個時間表（我再把一百倍框起來，因為如果史塔佛將所收藏之作品賣出，其獲利所得與創作者無關，當然，如果創作者還活著、而且仍在創作的話，仍有可能賣新作品，在這個高檔市場中受益）。

艾倫‧玻尼斯的成名四部曲中另外一個值得我們注意的重點，是藝術家與普及大眾之間的距離與隔閡。受限於呈現方式和發表管道的狹隘，這種實體藝術的體系

---

15. Galenson, David W., "Anticipating Artistic Success (or How to Beat the Art Market): Lesson from History," 6/3/2006 retrieved from: http://www.econ.brown.edu/econ/sthesis/IanPapers/art.html

16. *Ibid.*

層層疊疊，在藝術家與金主和群眾之間，產生了藝評家、策展人、經紀人等等藝術專業人士，成為篩選藝術家的關卡。強‧依波里托直言：「這個藝術市場造福最多的，就是所謂的中間人：拍賣公司、經紀人、藝評家以及藝術教育者等等。我這個策展人卑微的薪水，其實就是建立在源源不絕的藝術作品需要被選擇的基礎之上。如果世界上只有兩、三個藝術家，無論他們的程度如何，你都不需要美術館或是藝術刊物來為你指出他們的好壞。」（註17）

## 3 科技藝術與藝術市場體系的差異

其實我們也可以用賽馬來形容這整個體系：藝術展覽和發表空間就像是主辦單位，提供騎士表現技巧和訓練成果的機會；策展人就像是裁判，一方面剔除不符合比賽規則的選手，同時也去整合有實力的選手，以確保精采的比賽的精采與公信力；媒體就像是播報員，負責在開賽前炒熱氣氛、比賽中轉播時況，比賽後宣布結果；有能力以高價收購作品的個人、基金或機構，就像是提供獎盃和獎金的贊助單位，讓雄心勃勃的騎士躍躍欲試；藝評就像是觀察員，負責介紹和分析比賽，也企圖發掘最有潛力的騎士；拍賣公司和藝術掮客就像是莊家，設立賭盤並且從中收取佣金；藝術投資人就像是賭徒，希望靠著自己的分析和眼光得到經濟上的報償；而群眾，則像是因為純粹喜歡或者只是湊熱鬧而來的旁觀者。

這樣的體制結構，在實體藝術世界是必須、必然、必要的結果。實體藝術作品需要實體空間才能呈現，公開展出機會有限，自然須要有專業人士來做篩選和整合。光是把畫掛在牆上、雕塑放在地上，還是無法與群眾接軌，因此媒體的宣傳更是展覽成功的重要條件。而無法親臨現場的人，更是需要透過媒體介紹才能望梅止渴。實體藝術作品的單一特質，完全符合收藏家對於稀有性的迷戀，更有助於價位的哄抬。有商機就會有人願意投資，因此藝術市場成為現代投資理財的一環，當然是理所當然的趨勢。

然而，科技藝術的本質是與上述的體制格格不入的。許多科技藝術作品根本不

17. Ippolito, Jon (2002), "Why Art Should Be Free," 6/3/2006 retrieved from: http://three.org/ippolito/writing/wri_online_why.html

需要實體展示空間，因此可以完全獨立在展覽機制之外。大多數的科技藝術作品，也可以直接滲入、利用、甚至在本質上根本就是傳播媒體，因此也免除了對於傳播仲介的依賴。再者，大多數的科技藝術作品，都是可以大量複製甚至於量產的，所以並不符合傳統藝術收藏對於稀有性的追求，自然也不容易成為一種投資性的資產。

　　當然，這都是理論上的說明和探討，與目前科技藝術的實際發展有相當大的差異。因此，接下來我將進一步說明目前科技藝術與市場結合的現況與模式。

## 4 山不轉路轉：科技藝術作品與市場的強制結合

■ 平面的數位影像作品，通常依循版畫限量發行的傳統。圖為李小鏡的2008年新作〈遭遇〉。圖檔提供：東之藝廊（右頁圖）

　　早在1990年代，商業藝廊就已經展開了對於科技藝術市場的探索。紐約Postmasters藝廊在1996年推出的「你數位了嗎？」（Can You Digit？）展覽，成為商業藝廊進入數位藝術市場的指標性展覽。管理員藝廊的瑪格達蓮娜‧沙望女士（Magdalena Sawon）回憶十年來數位藝術市場的經營時説：「我以為在1996年推出『你數位了嗎？』展覽之後，這個風潮很快就會成形，但直至今日，這個風潮仍然還在凝聚的階段……但，一切都在進步之中，將來會有新世代的出現，對他們而言，數位藝術將會是他們所熟悉的母語，而不是一種學習而來的第二語言。」（註18）沙望女士進一步指出：「今天，我們已經能夠持續性地讓數位藝術作品進入藝術典藏機構以及收藏家的手裡，但數位藝術市場仍然無法與傳統藝術市場相提並論。」許多目前致力於拓展數位藝術市場的藝廊老闆，也都和沙望女士報持著相同的看法，A Test of Art藝廊的老闆羅倫斯‧阿瑟約夫（Laurence Asseraf）表示：「雖然在目前，數位藝術作品並不容易賣，但這種藝術的重要性，讓我們不能忽略它。」（註19）很明顯地，在經過了十數年之後，數位藝術市場已經有改善，但仍然不成熟。此外，有志於此的科技藝術市場經營者，對於它的未來充滿著樂觀與期待。

18. Metha, Julie (2003), "Programming Digital Art: Despite Technological and Ownership Issues, Galleries are Connecting with This High-Tech Market — Digital Art," *Art Business News*, 6/7/2006 retrieved from: http://findarticles.com/p/articles/mi_m0HMU/is_13_30/ai_111895913

19. *Ibid.*

20. *Ibid.*

　　軟體藝術家保羅‧史羅肯（Paul Slocum）直言：「具有實體及能夠以 edition 來限量發行的新媒體藝術作品，是有收藏家會願意收藏的。」沙望女士也表示：「不需要額外機械裝置及繁雜維修過程的『具有獨立性』（self-contained）之藝術物件，例如約翰‧賽門（John F. Simon, Jr.）以及金‧肯貝爾（Jim Campbell）的作品，比較容易受到收藏家的青睞。」因為這種類型的作品「基本上和雕塑作品相同，唯一的差異在於你必須要把插頭插上」（註20）。很明顯，目前數位藝術作品與市場的結合模式，是強迫性地要求數位藝術作品揹起傳統藝術作品的外殼，以削足適履來滿足傳統藝術市場的兩大要件：「限量發行」以及「實體物件擁有」。

　　限量發行（edition）的傳統來自於版畫。所有傳統版畫所運用的版，不論是石版、絹版、銅版還是木刻版，都會隨著印製數量的增加而逐漸損耗，進而影響成品

■ 李小鏡的 2008 年
新作〈漂流〉。圖檔提
供：東之藝廊

的品質。因此我們必須要了解，這個傳統的產生，源自於一種必須的創作者及消費
者保護。除了標明總共印製的數量之外，也會標明每一張的序號（例如你在版畫上
看到1/20，代表的就是總共印製了20張，而且這一張是這個版所印出來的第一張
作品）。因為印版會隨著使用次數增加而損耗而影響品質，因此序號愈前面的，它
的市場價錢也就會愈高。

　　限量發行的傳統，不僅被運用在攝影作品之上，有趣的是，從1960年代開始，
甚至被應用在雕塑作品之上。克萊斯・歐登柏格（Claes Oldenburg）、傑夫・孔斯
（Jeff Koons）等等大師，都經常以限量發行的方式來賣雕塑作品。到了數位時代，
這個傳統又再一次地舊瓶裝新酒，成為數位藝術的市場模式。數位藝術家，紛紛以
限量來賣平面作品、動態影音作品（CD或DVD）甚至於軟體以及網路作品。了解了
限量發行的來由，我們就可以發現，將這種「限量發行」套用在數位作品之上，其

實是有些矯揉造作的。在數位科技作品的領域之中，這種限量根本沒有實質上的必要性。相反地，它與數位科技便於複製和流通的本質完全背道而馳。但毫無疑問地，限量發行提升了作品的市場價格，也滿足了收藏家對於稀有性的追求。

擁有實體藝術物件的渴望，源自於我們對藝術品及藝術經驗的堅持和執著。無論是油畫、版畫還是雕塑作品，都有看得見、摸得到的實體物。經過了長期的習慣養成，許多人對於藝術經驗的主觀印象，是直接附著在觸發藝術經驗的實體物件之上的。這種執著，就讓從事非實體性藝術創作的藝術家例如軟體及網路藝術家，陷入了極為不利的市場地位。科技藝術策展人卡爾‧古德曼（Carl Goodman）如此表示：「軟體或是網路這種需要下載到電腦上的作品，是不容易賣的……我無法在我用來計算所得稅的那台電腦上，得到意義深遠的藝術體驗。」（註21）

近年來在科技藝術市場表現優異的金‧肯貝爾表示：「裝置作品比較佔空間，也比較難賣。而能夠像繪畫一般掛在牆上的作品，讓我在藝術市場上有不錯的成績。」約翰‧賽門也表示：「我一直希望能以藝術維生，當我發現軟體是我的媒材

■ 金‧肯貝爾的作品，近年來在科技藝術市場表現優異。圖檔提供：Jim Campbell

21. *Ibid.*

■ 約翰・賽門的數位影像作品，大量結合傳統繪畫、版畫與雕塑觀念，圖為 2007 年新作〈瀑〉（Waterfall）。圖檔提供：John F. Simon, Jr.（上圖）

■ 約翰・賽門將軟體包裝成為一個能夠獨立、掛在牆上的時間性繪畫作品。圖檔提供：John F. Simon, Jr.（下圖）

時，我就開始尋找能夠賣軟體藝術的模式。我將我的解決方式稱之為「藝術設備」（art appliance），也就是將軟體包裝成為一個能夠獨立、掛在牆上的時間性繪畫（time-based 'painting'）作品。你也許認為在網路上看軟體藝術和透過這種「藝術設備」來看並沒有差異，但我很訝異地發現，這兩者的效果是截然不同的。當你把軟體置入繪畫框架的同時，你已經造成了一種認知上的改變。」在談到自己的伺服器軟體作品〈輔祭師〉（Altarboys）時，卡羅・展尼（Carlo Zanni）也坦承說：「裝有伺服器軟體作品的電腦以及 LCD 螢幕，被裝在一個雕塑造型的鐵殼之中。這個鐵殼除了保護其中的硬體設備之外，另外也成為了說服收藏家的絕佳賣點。」由此可見，希望能夠以藝術創作維生的藝術家，必須要了解藝術收藏家對於「實體物件擁有」的渴望，而這種渴望，當然也就對於藝術創作有著相當程度的影響力。

「限量發行」以及「實體物件擁有」所帶來的市場利益，對於數位藝術創作而言，並不是一種健康的正面影響。在屈服於傳統藝術市場模式的同時，數位藝術創作正在背離這種媒材的本質。紐約實驗藝術空間

■ 約翰‧賽門的時間繪畫作品〈樹〉(Tree)。圖檔提供：John F. Simon, Jr.

vertexList 的創辦人馬森‧瑞馬基（Marcin Ramocki）語重心長地表示：「許多的討論指出，目前新媒體藝術並沒有成功的典藏以及市場模式。事實如此，因為施用於繪畫、雕塑甚至於影片及錄影作品的傳統模式，都無法適用於新媒體作品。數位媒材建立於無限複製的基礎之上。很明顯地，以限量和盲目追求原創物來否定這種本質，是傳統藝術市場心態對於新媒體藝術所做出的一種強制性的不合理要求。」（註22）

22. Ramocki, Marcin (2006), "vertexList: An Attempt at Disclosure," *Journal of National Taiwan Museum of Fine Arts*, retrieved from: http://vertexlist.blogspot.com/2006_10_01_archive.html

## 5 路不轉人轉：放棄市場換取創作自由

　　透過以上的分析，我們很明顯地可以看到，在數位藝術作品進入傳統藝術市場的同時，必須要在根本的創作上做出相當程度的調整，甚至可以說是創作自由的犧牲。

　　有鑑於此，2002年，古根漢美術館媒體藝術部門策展人強・依波里托（Jon Ippolito）發表了〈為什麼藝術應該是免費？〉（"Why Art Should Be Free"）。在這篇文章中，強・依波里托大聲疾呼，數位藝術家應該以「開放授權」（open license）的概念，讓自己的網路或軟體作品以完全免費的方式與全世界的人分享，因為「將藝術品當成一種有價資產，雖然能夠圖利許多人，甚至也能夠幫助少數藝術家，但卻在同時嚴重傷害了更多的藝術創作者，因為這種模式以隱蔽的方式，限制了他們創造、收取金錢或是贈與的權利。」強・依波里托義正詞嚴地說道：「所有的財產權，包含了智慧財產或是個人財產，都是藝術的敵人。」（註23）

　　搭配open license概念，強・依波里托提出了「公共版權」（copyleft）的策略（我沒有打錯字，copyleft是故意在文字上和著作權（copyright）顛倒）。所謂的copyleft，並不在於保障創作者的著作權，而是去要求擁有這件作品的個人或單位，不能夠刻意阻斷作品的流通及開放性。藉此確保open-licensed作品，能夠在全世界廣為流傳。強・依波里托進一步解釋，藝術市場能夠讓少數藝術家以及這個體制環節的中間人獲利，卻無法在實質上協助大多數的藝術家；更重要的是，在藝術資產化的同時，也斷絕了社會大眾接近藝術的權利。強・依波里托如此寫道：「沒有任何學童能夠從塵封在木箱中的雕塑品裡得到啟發。收在貨倉木架上的油畫，並不是共享的文化資產，只不過是交給董事會的年度報告中的一個數字而已。藝術是文化的遺產，不應該是藏在保管庫中的投資品。如果美術館典藏了這種open-licensed的藝術作品，他們就必須積極地改變自己的典藏策略，讓館藏的所有作品讓群眾欣賞。」（註24）

　　如果創作者以無償的方式與群眾分享他們的作品，那藝術家要靠什麼維生

---

23. Ippolito, Jon (2002), "Why Art Should Be Free," 6/3/2006 retrieved from: http://three.org/ippolito/writing/wri_online_why.html
24. *Ibid.*

呢？關於這點，強・依波里托也提出了相當直接了當的建議：a day job（在白天另外找個工作）。強・依波里托認為，數位藝術家的創作技巧，讓他們在職場上佔有優勢，如此一來，以其他工作來取得經濟上的自給自足，就能夠保障創作的自由。

open license、創作共享（Creative Commons）或是開放原始碼運動（Open Source Movement）等等共享的概念，其實在出發點上都是超然無私的，但我們也應該要去聆聽創作者的聲音。致力於 3D 網路作品的約翰・克林馬（John Klima）曾經如此回應強・依波里托：「在強・依波里托首次發表這個概念時，我正好是該研討會的演說者之一。直至今日，我有了相當的時間去思考這個問題，而我還是認為，這一切簡直是鬼話連篇……這並不是對強・依波里托的人身攻擊，我只是認為他被誤導了，而且並沒有將這一切想個透徹。他必須要記得，他代表古根漢美術館，因此他的聲明具有很大的影響力……如果我要免費分享我的作品，我自己來

就可以了，何必要去成立一個單位來執行？我想這個稱為 Creative Commons 的單位，一定會聘用一些有給職的工作人員，來維持整個單位的運作。這些人員就像強‧依波里托這位策展人一樣，他們都是以藝術品相關工作來掙錢。然而，這整個環節之中，唯一沒有得到經濟報償的人，就是藝術家；幾乎所有藝術商業行為都是如此。而且他對於藝術家謀求生計的建議，就是叫他們去另外找個工作……如果藝術家只能在業餘的時間創作，不知道強‧依波里托如何能夠期待藝術家創造出好的作品？……美術館似乎是這整個環節中唯一受惠的個體，他們能夠任意拿這些作品來展覽，同時也照樣去收取入場費。再者，他們也無須再付給藝術家展出費，更不會有任何著作權的相關法律問題……我認為強‧依波里托在文章中所提出的構想，立下了一個非常壞的典範。它讓美術館免除了對藝術家以及作品保存的一切責任，讓藝術單位獲得最大的利益，而藝術家的利益則被放在最後一位。」（註25）

我想，所有的創作者，包含藝術家、音樂家和文字工作者，都期待自己的作品能夠以更開放、便捷、自由的方式與群眾共享。但我們在思考這個分享概念的時候，卻不能夠只是單純地站在理論和道德的至高點上往下看。人可以不為五斗米而折腰，可是讓藝術創作從「有給」的專業轉化成為「無給」的業餘奉獻，似乎也不是解決問題的萬靈丹。

## **6** 人不轉心轉：改變以珍貴物件為基礎的藝術消費習慣

談了這麼多，其實我們可以發現，傳統藝術市場單價昂貴的珍貴物件模式，正牽引著數位藝術走向封閉的菁英文化。強‧依波里托的文章對此有著一針見血的注解：「在數位革命的過程裡，藝術家同時扮演著驅動者以及受益人的角色。但維繫這個革命的脆弱生態，正面臨著被藝術市場淹沒的危機。在這個數位時代的創意戰爭之中，藝術家必須要做出選擇，而他們的選擇將會帶來莫大的影響。」（註26）強‧依波里托期待數位藝術以無私的奉獻精神來放棄市場，藉此取得創作上的獨立與自由。但也有其他人從另外的角度來分析，認為問題的癥結並不在於藝術家是否擁抱市場，而是在於藝術的消費習慣和心態。

曾經有過許多針對改變藝術消費習慣的有趣嘗試。1994 年，名為阿曼達‧科

■ 強調微額付款的 POD
藝術。畫面擷取：葉謹睿

（Amanda Koh）的畫家，試圖發起一個叫做「藝術出浪」（Prodigal Art）的團體。阿曼達·諾指出，目前的藝術品市場模式在藝術家與社會群眾之間建起了一道牆。為了鼓勵藝術品在群眾間流傳與分享，阿曼達·諾建議藝術家以無償的方式，將作品交給第一位收藏者。唯一的條件，就是往後這件作品每一次轉手，就必須將50％的獲利，如數交給原創者。（註27）這其實是很可愛的一個想法。從正面的角度來看，藝術家以無償的方式出讓作品，消除了藝術品收藏的高價門檻，讓任何人都有可能擁有

25.  Klima, John(2002), "re: Gift Economy VS. Art Market," http://mail.cofa.unsw.edu.au/pipermail/empyre/2002-April/msg00045.html

26.  Ippolito, Jon (2002), "Why Art Should Be Free," 6/3/2006 retrieved from: http://three.org/ippolito/writing/wri_online_why.html

27.  Koh, Amanda, "Prodigal Art Mission," Prodigal Art Organization: http://prodigalart.blogspot.com/2007/04/questions-and-answers.html

藝術品。而且在去除了高單價的起始點之後，讓市場價格有更大的成長空間，藉此鼓勵作品在藝術群眾之間的交流。從現實的角度來看，就算我們把誠信、廉恥都放到一邊，請問，獲利的時候要把50％交給藝術家，那要是虧損了呢？藝術家是否也願意分擔這個風險？很明顯地，若是我們以投資獲利當作誘因，就必須要面對投資市場所蘊含的一切本質。分享的概念，是很不容易在這種條件下形成的。

對於尋找新的藝術消費模式，出生於加拿大的凱文・莫區（Kevin Mutch）曾經表示：「我來自加拿大的一個小城市，真的就像是人們所形容的偏遠地區一般，可是我在那裡成長，還是能夠用美金十元就買到來自世界各地的音樂，直接去體驗這些音樂作品，但我就無法如此一般地去體驗當代藝術。」（註28）追隨自己的理念，凱文・莫區成立了POD出版公司，推動開放版（open edition）的概念，以平易近人的價格來賣可以大量、無限複製的藝術作品。目前該公司以高品質的數位平面輸出作品為主，但也計畫未來將完全脫離實體物，以數位檔案的方式來賣藝術作品。凱文・莫區所推崇的，就是微額付款（micro payment）的概念，也就是讓數位藝術作品朝文學、音樂和電影靠攏，讓數位藝術成為一般群眾只要花少許的錢，就能夠擁有和欣賞的作品。我個人其實還蠻贊同凱文・莫區微額付款的思考模式，但幾年觀察下來，POD出版的作品每況愈下，至今基本上已經完全以流俗的商業作品為主。也許，因為薄利多銷，就容易被迫去迎合大眾口味。所以這種模式要能夠成功，就必須要擴大市場和觀眾的層次，才能像音樂和文學市場一樣，同時去支持流行和必較概念、藝術性的創作。

我們必須要了解，數位藝術在本質上與文學、音樂和電影相當接近。從作品的媒材上來看，絕大多數的數位藝術作品都能夠大量發行，透過類似書本或是CD、DVD的方式和管道來販賣，也可以像是MP3或PDF一般，透過網路供人下載。從創作方式來看，軟體藝術家像是撰寫具有執行力的文字作品的作家；動態影音藝術作品的創作者，則像是音樂家或是導演。簡而言之，絕大多數的數位藝術家並不像傳統畫家或雕塑家一樣，是屬於物件的創造者；數位藝術家是內容產物的創造

---

28. La Rocco, Claudia (2001), "Digital Art Works Its Magic on the Traditional Art Landscape," *Art Business News*, retrieved from: http://findarticles.com/p/articles/mi_m0HMU/is_13_28/ai_81596749

者，唯有放下對於「物件」的執著心態，才能真正去擁抱群眾。當然，理論上的探討和辯證，都無法決定市場的走向和趨勢。微額付款的藝術市場模式是否能夠成熟，各層面的配套制度和心態都必須要調整，例如：創作者是否願意跨出傳統市場模式、放下高單價的身段；藝術機構及市場機制是否願意調整自己在環節中的定位；以及群眾是否願意養成付費享受內容產物的習慣和道德責任感等等。

## 7 路是人走出來的

透過先前的分析我們已經了解，直至目前為止，一般商業藝廊大多把注意力放在具有實體的科技藝術作品之上，對於虛無飄渺如網路藝術者，還是抱持著觀望的保守態度。有鑑於此，德國策展人喬安娜‧瑞德（Joanna Render）在 2005 年於柏林

■ 以推廣網路及媒體藝術為職志而成立的德國 GIMA 藝廊。圖檔提供：GIMA, Gallery for Internet and Media Art

成立了世界上第一個專司經紀網路及新媒體作品的 GIMA 藝廊（Gallery for Internet and Media Art，全名為：網路及媒體藝術藝廊）。在普遍要求數位藝術改變自己去迎合傳統藝術市場體制的氛圍之下，GIMA 藝廊與世道逆向操作，以開闢新型態的藝術收藏為信念，大膽地去代理和推廣網路藝術作品。

■ GIMA 藝廊代理的澳地利網路藝術家何洛德‧厚巴（Harald Holba）。圖檔提供：GIMA, Gallery for Internet and Media Art

在〈金錢與藝術：一雙不對等的攣生兄弟〉（Money and Art : The Unequal Twins）一文中，喬安娜‧瑞德（Joanna Render）以金錢和藝術品在人類歷史過程中的轉變為出發點，對於網路藝術的市場價值，做出了相當樂觀的推論。喬安娜‧瑞德表示：在以物易物的古老年代裡，經濟價值與藝術性其實是重疊在一起的一體兩面。創作者本身的技巧，在提升物件藝術價值的同時，也提升了該物品在交易時候的相對經濟價值。隨著貨幣以及現代金融概念的發展，藝術和金錢之間似乎產生了分裂而各自獨立。但如果我們仔細觀察，這兩者各自的轉變，似乎又有著相當微妙的呼應關係。一方面，財富從貴重金屬或物資的實際擁有，轉化成為一種依附在象徵物上的抽象價值概念。也就是說，紙幣、支票、股票或是銅板，其材質本身其實都是一文不值的，但在現代金融觀念的加持之下，卻搖身一變成為財的媒介物。藝術品在同一個時期，也經歷了相同的轉變。也就是說，藝術品的價值不再附著於昂貴的黃金、白銀或是翠玉等等材質之上，畫布、相紙或是錄影帶這些廉價的材料，經過藝術家的加持，同樣可以是抽象的藝術價值的媒介物。

對於這兩者在數位時代的轉變，喬安娜‧瑞德更是大膽地指出：「今天，實體的金錢僅適用於低價位的日常所需之上。你去買香腸或報紙的時候用銅板，計程車也還是喜歡收現金。其他絕大多數的日常所需，都不須要現金了。尤其中等或者大型的資金流動和交易，都是以數位資訊的方式完成。藝術也一樣：繪畫或是圖像作品，還是有其提供日常生活喜悅的功能和需求。但真正頂尖的藝術，則是在網路上出現。也就是說，把創意或想法，複製到一些脆弱材質之上的這個過程，已經完全沒有存在的必要了。網路，讓金錢與藝術創作這兩者，同樣以虛擬流通、互動、系統化以及純粹概念化的模式共存。藝術和金錢終於又回到了同一個媒體與平台之上。」（註29）

從根本上來討論，目前數位藝術作品與市場的結合仍然處於一種嘗試性的不確定階段。值得慶幸的是，還是有像喬安娜‧瑞德這種不屈就於傳統思考模式的人，勇於從不同的觀點出發，企圖在一片混沌之中，為新型態的藝術創作，搭建全

新的商業和經濟支持體系。

在撰寫這篇文章的過程中，恰巧看到了101高峰會節目的朱銘專訪。朱銘在談起自己的軍人系列作品時，笑稱自己像是大小孩玩著大玩具，言談之間，帶有一股純真的滿足。有青翠的雕塑公園、巨大的工作室、足夠的經濟能力去支持自己創作的夢，我想，這應該是所有曾經或者正在從事藝術創作者夢寐以求的天堂。在提起從事藝術所需要的堅持和執著時，朱銘誠懇地說：「不要看我今天這個樣子，我是餓了四十年沒有餓死才有今天。」藝術家對於創作的堅持，是值得我們敬佩的。在這裡，我想用約翰‧迪根（John Degen）的文章標題來提供一點省思：「一個人為藝術而忍受痛苦看似浪漫，但它畢竟還是一種苦難。」（註30）如果我們希望科技藝術能夠持續成長，就不能不在這個轉型的關鍵時刻，去多方思考和體諒創作者的處境，為科技藝術建立一個更有支撐力的環境。

■〈縫合〉（Sew）雖為網路作品，仍然依循版畫限量的傳統，以 sew.ac、sew.cx、sew.io、sew.st、sew.tl、sew.vc 等網址，總共發行了一套六件。圖檔提供：GIMA, Gallery for Internet and Media Art

29. 筆者與喬安娜2007年的email訪談

30. Degen, John (2006), "Suffering for One's Art is Romantic, but It Is Still Suffering," *This Magazine*, 6/3/2006 retrieved from: http://www.thismagazine.ca/issues/2006/05/suffering.php

第 *6* 章

# Can Techies be Creative？
# （科技人是否可以很創意？）
# 我對數位藝術教育之觀察與建議

　　2007年8月初，有幸受邀到國立台灣美術館，參與軟體藝術發展論壇以及DBN工作坊講座。由2004年的「數位藝術知識與創作流通平台」（Taiwan Digital Arts Information Center）開始，一直到同年所舉辦的「漫遊者」國際數位藝術大展（Navigator: Digital Art in the Making）、2005年的「快感」奧地利電子藝術節25年大展（Climax: The Highlight of Ars Electronica）、2006年鄭淑麗的大型數位互動作品展「Baby Love」以及今年初成立的「數位藝術方舟：數位創意資源中心」（Digiark: Digital Arts Creativity and Resource Center）。從整體來觀察，在承辦了「數位藝術創作計畫」之後，國美館勇敢地舉起了領導國內數位藝術的大旗，從各個不同的角度，為數位藝術在台灣生根而努力。像我這種長期旅居國外的藝術工作者，看到國內有這麼多願意為數位藝術的紮根做犧牲和奉獻的朋友，心中除了感動之外還有一分慚愧。因此，藉著這次機會，從我個人在紐約從事數位藝術教學的經驗出發，針對大學數位藝術教育這一塊領域，提出一些觀察和意見，希望能夠從教育的角度，為國內的數位藝術環境提供些許的省思。

　　在這次的研討和論談過程裡，引發我最多思考的有兩個問題：其一，是承辦單位「微型樂園」（Micro + Playground）所提出的：「台灣要如何面對軟體創意的需求？」另外一個，則是中原大學商業設計系黃文宗教授所提出的：「創意和技術在教學中要如何平衡？」這兩個問題的核心，都牽涉到所謂的「創意」（creativity），所以我將從這裡起步，開始做討論。

■ 2004 年成立的數位藝術知識與創作流通平台網站。畫面擷取：葉謹睿（上圖）

■ 「漫遊者」國際數位藝術大展網站。畫面擷取：葉謹睿（下圖）

■ 位於台中的台灣國立
美術館。攝影：葉謹睿
（上圖）

# *1* 創意是否有類別或界線？

　　第一個問題引起我注意的地方，就是在創意之前特別標示出「軟體」的語法。
我看到了這個問題，首先開始思考的，就是：「我們習慣上會將藝術分門別類來做討
論，難道，連『創意』也同樣是有類別或界線的嗎？」我個人當時直覺的反應，認為
創意應該沒有媒材的區別。但在幾經思考之後卻發現，從大方向來看，雖然創意並
不受限於媒材或技術，但，**對於媒材的認識或熟悉度，卻會影響創意發想的層次和角
度。因此，從數位藝術教育的角度來討論，我們無法將創意和技術完全切割。**也就是
説，在數位藝術教學上，不應該把創意與技術（或者説是藝術與科技）拆開來，而
應該將兩者做緊密的結合。

■ 「快感」奧地利電子
藝術節 25 年大展網站。
畫面擷取：葉謹睿（左
頁上圖）

■ 數位藝術方舟：數位
創意資源中心。攝影：
葉謹睿（左頁下圖）

　　純藝術（fine arts）一般而言比較抽象，因此在這裡，我先以普及的印刷設計為
例，來討論技術與創意之間的關聯。傳統的印刷科技，將創作者的原稿透過製版以

及印刷的過程，複製成為大量的印刷成品。也就是說，受限於傳統的印刷科技，每一件印刷成品，都和原稿相同。這種將單一、制式化訊息，傳遞給成千上萬接收者的「非專屬性訊息、大量複製」(general message, multiple copies)，就是我們所熟悉的大眾傳播模式。(註1)

有趣的是，近幾年來的數位印刷科技，其實已經打破了傳統的限制。所謂的「可變資料印刷」( variable-data printing )或者是「個人化印刷」(personalized printing )技術，指的就是讓電腦資料庫與數位印刷機直接連結，在免除了「印版」這個仲介物之後，數位印刷品其實可以針對每一位訊息接收者量身訂製，達到「訊息個人化」( personalized message )的自在境界。也就是說，印刷不再是一種「一樣米養百樣人」的齊頭式平等。雜誌、報紙、傳單或廣告這些印刷出版品，其實可以因應每一位讀者而部分不同、甚至完全不同。英國 *DPICT* 創意攝影雜誌，就曾經以 variable-data printing 技術牛刀小試，讓該雜誌的創刊號封面，出現560種不同的版本。2004年6月號的 *Reason* 雜誌，更是讓四萬名訂閱戶，每一位都收到以自己住家的鳥瞰衛星照片為封面的雜誌，不僅如此，翻開這本雜誌，還會發現一系列專屬於自己居住地區的資料。也就是說，從裡到外，每一位用戶手上的雜誌都是量身訂做的，透過這種融合個人化資訊的手法，呼應和突顯出該期雜誌的專題討論：個人資訊隱私權。(註2)

儘管數位印刷技術已經過了十數年的發展，可是目前在我們生活的周遭，真正運用到數位印刷特質的成功範例卻不多。我們當然可以推諉，指出像可變資料印刷這種數位技術，還有很多進步和成長的空間。但這個現況的關鍵，其實在於設計藝術教育的教學，從古老的木刻版畫開始，就一直在「非專屬性訊息、大量複製」的基礎之上做累積。因此，目前所培養出來的藝術人才，無論是在創意或美學方面，大多都還是把數位印刷器材當成小型的傳統印刷機來用。也就是說，如果要跳

---

1. 關於科技對於傳播溝通的影響，請參考Crosbie, V. (2004), "What Newspapers and Their Web Sites Must Do to Survive"?, 5/29/ 2005 retrieved from *USC Annenberg Online Journalism Review*：http://www.ojr.org/ojr/business/1078349998.php

2. 關於*Reason*雜誌運用可變資料印刷技術的報導，請參考：http://www.npr.org/templates/story/story.php?storyId=1870509

脫傳統的思考框架，就必須要把印刷技術上的轉變和數位印刷技術的特質，納入創意和美學課程的討論之中，否則，創意和美學，都無法延伸和運用到這些因為技術進步而衍生出來的新的可能性。

## 2 科技是否有可能成為創意的阻礙？

從以上的例子，我們可以發現，科學技術是可以成為藝術創造的新選項、基礎或觸媒。許多的當代數位藝術作品，其實都是從這個角度出發。關於這一點，其實也有許多值得討論和注意的地方。

首先，目前數位藝術作品與主流藝術圈之間，依然有著相當的隔閡。整體來看，許多的批評，其實都是針對所謂的「藝術性」作出質疑。造成這種聲音的原因有很多，其一，在於數位科技本身在互動與呈現方面的媚惑力，常常會過於喧囂，反而容易掩蓋了創作者在藝術內涵上較為深層的意圖。其二，就如同我們之前的討論指出，許多數位作品的主題或創意出發點，就是數位科技或技術本身。在這種媒材、表現手法和探討主題都完全建立在數位科技的情況之下，其實是為觀眾設立了一個很高的門檻。以著名網路藝術團體JODI的〈合成俱樂部〉（Composite Club）一作為例，這件作品，解構了Sony PlayStation 2「Eye Toy」電玩遊戲的影像及動態捕捉技術。但對於不了解Eye Toy的觀眾而言，其實無法單純由作品欣賞得到啟發，自然也無法領會到其中的創意和藝術性。

另外一個例子，就是大型慶典式的數位藝術展。這種展覽不停地強調「互動」、「參與」、「遊戲性質」，但在內涵上的論述是非常薄弱的。觀眾來了、熱鬧完了，散場之後除了垃圾，留下了什麼？又帶走了什麼？沒錯，數位藝術鼓勵互動、參與也可以很好玩，但這些東西討論久了、夠了。我在家上網就很互動也很參與，去趟迪士尼所體驗的數位影音科技更是超出「精采」二字所能形容。我想大家現在真正關心的是（借用兩句吳嘉瑄小姐在《典藏今藝術》雜誌之中，介紹台北數位藝術節「玩開」時所下的小標題）：「大家都玩開了；玩開之後還有什麼？」

當然，我們在從事創作、特別是純藝術創作時，並不需要投他人之所好，也可以曲高和寡。但同時我們必須了解，這種由科技出發也止於科技的作法，具有強烈

的自戀特質，不僅將廣大藝術群眾排除在外，也容易產生出我在2002年討論軟體藝術時所提出的情況：「讓作品與外界完全的隔離，幻化成為一隻蜷曲成環狀，正在吞噬自己的蛇。」(註3)

相對地，從主流藝術圈進入數位藝術領域的創作者，也必須要放下「藝高於技」的優越感。在一次與台北藝術大學許素朱教授的討論之中，她就曾經提出過這個問題。許教授指出，藝術系同學與理工科同學的合作，在推動上有許多困難。其中最重要的關鍵，就在於藝術系的同學會習慣性地把理工科同學當成低一個層級的技工。不僅在創意發想上將他們排除在外，在作品完成之後，作者的榮耀也是由藝術系的同學獨享。如此一來，想當然爾，理工科同學對這種不平等的夥伴關係，自然會感到意興闌珊。成功的數位藝術作品必須要能夠兼顧對科技的掌握力以及在藝術層面的省思。因此由傳統進入數位藝術領域的藝術家，首先要放下身段，才能夠真正領會這種媒材所提供的全新思考方式，而不是以數位的新瓶去裝類比思考的舊酒。

## 3 創意和技術在教學中要如何平衡？

透過以上簡短的討論，我們很快就可以發現，在數位藝術的領域之中，創意與技術其實有著非常微妙的關係。這也就是我對黃教授所提出來的問題，有著特別印象和感覺的原因。

思考創意與技術的平衡，是讓許多從事數位藝術教育工作者，經常感到徹夜難眠的課題。國立嘉義大學的簡瑞榮教授，在研究國內大學基礎3D動畫教學時就曾經特別指出：「動畫創作所須要的，不僅是精練的技術。美學的敏感度以及創意，都是要完成動畫傑作的必要條件。」簡教授更進一步建議：「因此，在通識課程之中，培育學生文科的能力，是非常重要的。因為這會提升學生學習動畫藝術的能力。」(註4)

我非常贊同簡教授的看法。數位藝術教育必須超越技術訓練，數位創意的養成需要來自其他學科以及生活經驗的共同灌溉，相信這是數位藝術教育工作者都應該可以認同和支持的看法。但我們還必須要坦誠面對的，就是目前數位藝術教育體系青黃不接的窘境。MIT 的約翰‧麥達（John Maeda）教授在〈後數位時代的設

計教育〉（"Design Education in the Post-Digital Age"）一文中大膽地指出：「現在的設計教育界還聘雇著一整個世代的類比設計教育家，他們愈來愈感到與時代脫節，而正成群走上退休之路。」（註5）我個人認為，要能夠在這個轉折點成功地將過去的經驗傳承下來，並且與新時代的數位科技結合，各大學應該要考慮共同教學（co-teaching）的教育策略。關於這一點，我在第五節〈我對大學數位藝術教育之建議〉中，將會再做重點討論。

約翰‧麥達教授所提出來的另外一個重要觀念，則是數位創作技術教學的觀念轉型。約翰‧麥達認為，現今的數位創作技術教學多僅持於應用軟體的使用。也就是說，教學者花費絕大多數的時間，介紹如何去使用軟體介面中的按鈕和選項。這個做法有兩大缺陷：一、套裝軟體的改版太過頻繁，因此使用者必須不斷重新學習；二、套裝軟體的使用者，將永遠受限於軟體內建功能和邏輯的框架之中。約翰‧麥達認為，成功的數位藝術工作者必須要能夠獨立於套裝販售的應用軟體之外，因此大力推動由程式語言為基礎的數位藝術教育，在 1996 年於 MIT Media Lab 成立了「美學與演算團體」（aesthetics and computation group），也開發了 DBN（Design by Numbers）和 Processing 等等，為藝術工作者所設計的程式語言。

我個人認為，撰寫程式的經驗，絕對能夠提升創作者對於整體數位科技的認識，也能夠在創意發想方面刺激或提供新的靈感。可是去要求所有的藝術系學生都要能夠以程式語言來創作，這可能是會有相當困難的。因此我建議在大原則上，數位創作技術教學必須要超越按鈕和選項，回歸到原理和邏輯思考的層面。比方說，雖然 Photoshop 從 1.0 改版到現今的 CS3，但 bitmap 影像創作的基礎原理其實是沒有多大改變的。也就是說，CS3 做出來的東西，基礎好的人用 1.0 也可以做得到，多出來的選項不過是方便法門，讓你節省時間，甚至在不了解 bitmap 影像創作原理的情況下，就能做夠出酷炫的效果。如果在教學的時候，多著重於基礎原理的解

---

3. 全文請參考拙文〈藝術的語言與語言的藝術〉，2002年11月號，《典藏今藝術》

4. Chien, J. J. (2006), "A Study on Basic Level 3D MAYA Animation Instruction in College," 國立台灣藝術教育網：http://ed.arte. gov.tw/en/ShowPeriodical.aspx?ID=1328

5. Maeda, John (2002), "Design Education in the Post-Digital Age," *Design Management Journal*: http://findarticles.com/p/articles/ mi_qa4001/is_200207/ai_n9103560

析，學習來的知識就能夠歷久彌新，以後無論 Photoshop 如何變化，學生都能根據原理來熟悉新的介面，很快地達到駕輕就熟的運用。

## 4 數位藝術教育所面臨的幾個問題

### 專業課程時間不敷使用

現在的專業軟體或程式語言都極為繁瑣而複雜，不僅是 3D 或互動領域如此，連最基礎的平面圖像軟體例如 Photoshop，都已經發展到令人眼花撩亂的地步。若是不用專業課程時間作技術教學，尚無足夠基礎的學生，在技術方面的獨立學習容易產生困難，甚至無法養成足夠的技術能力將自身的創意付諸為作品。但若選擇利用專業課程時間作技術教學，又勢必會大量減少從事創意引導教學的時間和機會。

### 技藝均衡的不易

傳統的藝術思維習慣把藝術放在技術之上，但在教育過程中，美學、創意的鑑賞和評論能力需要經過長期培養才會看到效果，科技知識與技巧純熟度卻是顯而易見的。因此，學生在求學過程之中，比較容易評量自己在技術方面的成長，或者從中獲得成就感。也因此常以自己會不會、做不做得出來，當成評論作品優劣的依據。很不幸地，有些學生甚至會拿「科技知識」和「技巧純熟度」來評斷教學者的資格；有些學生還可能產生偏見，認為專司美學及創意引導教學的教授光說不練，因而降低了創意和美學方面的學習意願。相對的，有些教學者則過度貶低技術的價值，不僅鮮少花時間充實自己對於新科技的認識，把技術定位成低一個層次、「外包即可」的工作，甚至排斥因科技進步而產生的藝術思潮。很明顯地，老師的重藝輕技與學生的重技輕藝，都需要做一些調整和均衡。

### 仿效與原創兩者之間的混淆

在我個人互動媒體的教學過程中，經常發現學生會不自覺地把創作當成學習技術的機會，而不是為了實踐一個原創的理念而去學習技術。例如，在網路上看到了一個很cool 的視覺特效，便以創造出這個效果為顯性或隱性的前題，去完成網路藝

■ Photoshop 愈發展，介面愈複雜，但其實核心概念並無差異。上圖為 Photoshop 1 簡單的介面；下圖為 Photoshop 7 的介面，至此，選項早已多到再大的螢幕都放不下的境界。畫面擷取：葉謹睿（左頁圖）

■ 國內的數位藝術教育已小有成績，圖為林珮淳教授與數位藝術實驗室的作品〈玩·劇〉，本作入選展出於 2007 上海電子藝術節。圖檔提供：林珮淳（上二圖）

■ 林珮淳的立體動畫投影作品〈「浮光掠影──捕捉」〉。圖檔提供：林珮淳（下圖）

術課的作品。也就是以技術仿效為骨架，之後再套上一層藝術創作的外皮。這種以技術為出發點的學習，並不是原創，而是仿效。教育博士馬文·巴特爾（Marvin Bartel）在〈教創意〉（"Teaching Creativity"）一文中指出，對人類而言，以仿效（imitation）來學習，其實是很自然的方式，在技巧的學習方面，也是有效果的。但在同時，馬文·巴特爾博士也特別指出：「仿效不是一種學習批判性思考的方法。仿效和臨摹，都不是培養學生創新精神的好途徑。」（註6）因此，要培養學生的創意，就要刻意避免讓學生養成仿效的習慣。

## 師資的短缺

在這方面和美國相比，台灣所面對的情況似乎又更加困窘。美國在高等教育創作教學資格的評鑑上，比較重視創作和實務。藝術創作終極職業學位（terminal professional degree）的認定，以比一般碩士高一等的純藝術碩士（Master of Fine Arts）為標準。在升等方面，也普遍接受「藝術創作等同學術著作」的觀念。台灣在高等教育創作教學資格的評鑑上，比較重視學術研究。不論教授的課程性質是創作或研究，在資格認定上，卻都以學術研究為標準。並且，終極職業學位的認定還要有博士學位，才不致於面臨聘雇或升遷問題。如此一來，一方面容易讓教授在創作和學術之間兩頭燒；另外，也容易產生簡教授在研究中所形容的情況：「**在業界，有許多極具才華的3D動畫專業人士，但他們通常沒有終極職業學位。相對地，高等教育體系中有許多擁有終極職業學位的教授，但卻只有少數專精於3D動畫。**」對此，簡教授也進一步表示：「如果高等教育單位在聘雇教授時，能夠在博士學歷的要求上，像其他已開發國家一樣帶有彈性，可能有助於改善這個情況。」（註7）

## 5　我對大學數位藝術教育之建議

接下來，是我個人對於大學數位藝術教育的一些建議。不過，在這裡要先作一點聲明。我過去七年來，都在美國從事數位藝術教育，因此對於台灣的教育環境，並沒有深入的了解。以下的建議，也是針對我在美國看到的一些狀況所提出的意見：

## 共同教學（Co-teaching）

數位藝術教育的難題之一，在於它必須結合科學、藝術這兩個在教育體系中被分割成為南轅北轍的領域。目前數位藝術業界、藝術圈或是教育界的中流砥柱，在專業知識方面，通常都有單方偏向藝術或科技的情況，兩者兼備的超級人才仍屬少數。在這種狀態下，我認為結合不同領域專才的共同教學模式，應該是培養新一代

6. Bartel, M. (2006), "Teaching Creativity," Goshen College: http://www.goshen.edu/~marvinpb/arted/tc.html#ideas

7. Chien, J. J. (2006), "A Study on Basic Level 3D MAYA Animation Instruction in College," 國立台灣藝術教育網：http://ed.arte.gov.tw/en/ShowPeriodical.aspx?ID=1328

數位藝術人才必須考慮的方向。

首先要釐清的是，所謂的共同教學，並不是以藝術為主、科技為輔的主從關係，也不是科學、藝術的交叉學習，更不是把科技專業人才當成助手或助教，而是應該要讓不同專才的老師同時、等質地教學。原因除了先前討論過的科技與創意緊密連結之外，從事數位藝術創作還需要數理、科學的邏輯思考和分析能力。因此，**數位藝術的共同教學，必須要在平等的基礎上，形成一個完整的數位藝術學習環境，讓學生同時接受來自兩個領域的指導和意見，成為藝技兼備的全方位人才。**

■ 筆者於國美館數位藝術方舟演講。圖檔提供：微型樂團

雖然目前在共同教學方面的研究，多著重在小學及特殊教育的區塊，但我們依然可以從他們的經驗中借取一些靈感。美國教育協會的期刊中，對於共同教學提出六個建議步驟：

1. 教學者間先建立關係、彼此了解。

2. 教學者間相互讓對方了解自己的教學風格和習慣。

3. 教學者間相互讓對方了解自己的專長和弱點。

4. 教學者共同討論彼此的教學計劃和目標。

5. 教學者共同將彼此的計劃整合，以團隊方式行動。

6. 教學者在教學過程中可以勇於嘗試和成長。（註8）

在以上的建議之中，我認為第六項特別有趣。一方面，不同專才的老師可以彼此了解和相互學習，更重要的是，因為有了彼此的支援和協助，在教學上可以更大膽地去做突破和嘗試。

---

8. Marston, N., "6 Steps to Successful Co-Teaching," National Education Association: http://www.nea.org/teachexperience/spedk031 13.html

## 即興創作（Improvisation）

我在教學經驗中觀察發現，許多的數位技術費時耗工，創作課程、特別是類似3D動畫或互動媒體這些項目，學生經常一整個學期，只完成極少數的作品（一或二件）。據我了解，有的3D課程安排，甚至先讓學生決定一個主題，之後花一個學期學modeling和貼圖、打光等技術，再花一個學期學動畫技術去完成這件作品。也就是說，花了兩個學期才走完一個創作的流程。很明顯地，這種學習過程把絕大多數的時間都用在製作方面。當然，相信在過程之中，老師會做美學或創意方面的指導和教學，但學生卻缺乏去學習創意發想、實驗和嘗試的機會。因此我們可以發現，學生的數位藝術作品可以炫、漂亮和在技術面做到精良，但在內容和觀念上卻容易空洞，甚至缺乏想像和突破力。

如果我們執著於完成一件「作品」，那這種時間分配是無法避免的，因為，學這些技術和這種完成度的製作，就是要花時間。可惜的是，由於初、中級的學生對技巧缺乏全面性的認識，此時事倍功半地去追求完成度，我認為有許多時間根本就是浪費掉的。因此我建議面對中低年級的學生，教授應該要暫時放下對於作品和完整性的堅持，可以嘗試用大量短期、限時的即興創作來取代。

這種一個月、一星期、一堂課甚至一小時的即興創作，可以增加學生腦力激盪的機會和經驗，另外，也讓他們根本沒時間畏懼失敗，強迫他們去實驗和嘗試新的可能。更重要的是，能夠讓學生從完成度的迷思中鬆綁，在討論和講評時，直接進入想法、創意和觀念的討論。在傳統藝術的教學裡，一般教育者都會強調像速寫（sketch）這種不以完成度為考量的訓練；數位藝術的創意教育，似乎也應該著眼於創意的過程（process）而非成品（product）。

根據我的經驗，這種即興創作練習對於創造性解題思考能力（creative problem solving）、創造性策略思考能力（creative strategizing）以及批判性思考能力（critical thinking）的養成都有助益。練習主題可以從各種不同的角度出發，方式和過程也可以有各種不同的設計，但我會建議：

1. 不以結果引導。也就是說，不要先給學生看「範例」，因為這樣會讓學生去揣測所謂的「標準答案」。範例可以在學生完成創作後提出，讓他們去比較和討論。

2. 在討論和講評過程中，不要對於是、非、對、錯、優、劣有主觀的堅持或期待。

3. 不要全面釋放自由。部分的限制或障礙可以強迫學生面對問題，並經由解決問題的過程學習到相關的概念、過程和技能。完全沒有限制的自由創作，容易讓學生習慣性地回歸到自己所熟悉的模式裡。

4. 不必要求一切從無到有，可以用提供部分原件或資料的方式，來節省時間或預設障礙。

## 同儕學習（Peer-to-Peer Learning）

數位藝術可能運用的技術種類太多、範圍太廣、變化太快，因此我認為，課堂內的技術教學要以結構（structure）、邏輯（logic）和原則（principle）層次的闡釋為重點，而不是去教按鈕、快鍵和選項。另外，更是要鼓勵同儕之間的相互學習，培養他們在離開學校之後，持續學習的能力和習慣。

鼓勵同儕學習的方式之一，是提供在學校創作的空間。傳統純藝術教育單位通常會提供工作室空間，我在畢業之後，最懷念的就是那個可以到各個同學工作室去討論和相互學習的環境。相較之下，目前許多學校雖然提供電腦教室，卻又常有各種限制和規則，因此，除非學生需要用到特定的昂貴器材、裝備或軟體，否則數位藝術系所的學生，通常都是在家孤獨地面對電腦、挑燈夜戰。

另外一個鼓勵同儕學習的方式，則是為不同專才的學生創造相互觀摩研討的機會。這一點，將合併到下一個部分討論。

## 超領域的創作課程（Hyper-Disciplinary Creative Course）

我在這裡，不用「跨領域」（interdisciplinary）而自創了「超領域」一詞（hyper-disciplinary），因為我想要強調這種把創意提升到媒材、技術及領域隔閡之上的概念。

紐約哥倫比亞大學（Columbia University）有一門名為「創意藝術研究室」（Creative Arts Laboratory）的課，讓音樂、視覺藝術、戲劇、及舞蹈等等不同系所的學生共聚一堂，透過創作和討論，一同研究藝術創意的教育和學習。我認為這種匯集不同專才的教學模式，其實是數位藝術創意教學未來可以考慮的方向，但除了打破分組區隔的思維之外，它還應該考慮跨越純藝術及應用藝術的分歧。這種模式的教學有以下幾個優點：

　　1. 鼓勵同儕學習，為不同專才的學生創造觀摩及彼此學習的機會。

　　2. 數位藝術經常要團隊合作，在創意課中集合不同專才的學生，有助於拓寬社交族群，並且了解其他相關領域及其慣用語彙。

　　3. 減少因為表現媒材相同，而在評論和討論過程中陷入單純的技法比較。

　　4. 讓學生實際體會，創意不受媒材、技術、領域的隔閡，只是表現形式各有差異。

　　5. 讓學生了解其他領域的觀點，聽聽來自不同觀點的意見，也學習解釋專業和理念給其他領域人士的技巧。

## *6* 結語

　　數位化從1980年代末期開始逐漸成為設計界主流趨勢，因此，數位藝術教育進入應用美術（applied art）領域的時間比較早。在國內外，數位設計（Digital Design）、互動媒體（Interactive Media）、動畫（Animation）甚至電玩藝術（Game Art）的系所已經相當普及。但平心而論，這些系所多偏重於技術層面的訓練，在所謂的藝術與技術的連結上，依然存在有相當的斷層。

　　據我所知，台灣還沒有以培育純數位藝術創作為宗旨的藝術系。近幾年在美國，則開始有學校朝這個方向嘗試和思考。以紐約的普拉特藝術學院（Pratt Institute）為例，在2000年代初期，它就將1987年成立的電腦平面設計與互動媒體系所（Department of Computer Graphics and Interactive Media，CGIM），整合改制成為數位藝術系所（Department of Digital Arts），除了保有原本就業導向的數位設計、互動媒體、及動畫等等之外，更加入了互動裝置藝術（Interactive Installation）、數位雕塑（Digital Sculpture）和電子音樂（Electronic Music）等等純藝術導向的實驗和嘗試。

　　數位藝術教育在各校發展的情況不一，體系和制度也多不相同。我個人並沒有教育行政的專業知識和經驗，因此，純粹是從創作和教學的經驗為著眼點，提出一些理想性的思考和可能。當然，也絕對不敢妄言是完整的課程規劃或設計。我也了解，這些想法在現今的體系結構內，也許不容易施行。但期望能夠觸發出一些這方面的討論，達到些許拋磚引玉的效果。

# 野薑花與塑膠玫瑰
# 談數位藝術作品之典藏、保存與市場

　　2006年初潘台芳小姐與我聯絡，希望我能夠以數位藝術為主題，幫國立台灣美術館館刊策劃一個專輯。從那時候起，我就開始回顧和整理自己所寫過與數位藝術相關的文章，希望以此做為出發點，去尋找一個值得在現階段討論的議題。自從2001年策劃「未知／無限：數位時代的文化與自我認知」展覽開始，接連下來幾年的光景，承蒙各大平面媒體的抬愛，我陸續發表了約莫六十篇與科技藝術相關的專文。這些文章，就像是我追溯數位藝術成長脈絡時所留下的足跡，如今發現，這條路徑，似乎正朝向一個重要的轉折點走去。

　　新鮮感、好奇心、爭議性等等年少輕狂，拉拔著我們走過了從網路藝術浮現檯面至今的十數個年頭。相信在小時候種過黃豆或綠豆的朋友都知道，這些種子在成長的初期只需要清水，單純仰賴胚乳裡的養分即可萌芽。可是，一旦幼苗成形，就無法延續這種純淨無求的存在模式，必須開始吸收來自外界的養分才能夠持續推動成長的腳步。

　　每一種藝術形態都需要有完整的典藏及保存系統，才有可能源遠流長地為世世代代留下完整的紀錄。此外，唯有建立適切的經濟和發表體系，才能夠支持和鼓勵更多的藝術家投入創作。在這個關鍵時刻，如果我們不積極地去探討數位藝術典藏以及市場的相關議題，過去十數年來培養出來的幼苗，很有可能就無法持續地成長和茁壯。因此，我認為現階段最重要的工作，並不是停滯在於討論數位藝術作品本身，而是應該去討論如何積極地為數位藝術創造一個能夠永續經營的環境。

　　有鑑於此，我以數位藝術的典藏和市場為出發，邀請了美國惠特尼美術館錄影及媒體藝術部門策展人克莉絲提安·保羅（Christiane Paul），為我們分析美術館在數位時代的角色和定位。也邀請了媒體藝術保存團體IMAP的妲拉·梅耶斯－金斯利（Dara Meyers-Kingsley）以及傑弗瑞·馬汀（Jeffery Martin），和我們分享數位作品保存工作的經驗及看法。為了包含廣大數位藝術族群的聲音，另外也邀請了

■ 喬‧麥凱的作品〈日落獨戲〉(Sunset Solitaire)。圖檔提供：Joe McKay

vertexList 發起人馬森‧瑞馬基（Marcin Ramocki），從另類藝術空間的角度，來為我們提供一些寶貴的經驗。相信如此去結合來自美術館、數位藝術保存團體、新媒體藝術社群以及非營利藝術空間的聲音，應該能夠為國內的朋友提供些許的借鏡和省思。

以下收錄的，是我當時為國美館「數位藝術專輯」所寫的專題報告。其他專家的意見部分，請參考《台灣美術》第66期「數位藝術專輯」。

只要我們放下身段，不害怕去面對和討論生活的現實層面，就會看到數位藝術如今所面對的問題。當然，這其中的原因錯綜複雜，但我們可以將它簡化成為一個連鎖反應：

科技藝術的本質造成收藏及保存上的弔詭與困難
↓
傳統的純藝術商業體系對於科技藝術作品抱持保留的態度
↓
大多科技藝術家無法依靠創作在經濟層面獲得到足夠的支撐

有趣的是，這個連鎖反應至此產生了一種分裂。一方面讓科技藝術像野薑花一般獨立於溫室之外，出現在令人感到意外的角落。另一方面也鍛鍊出了企圖擺脫宿命和本質的塑膠玫瑰。

## 如果藝術有期限，你希望它的日期是＿＿＿＿＿＿＿？

如果不拋下傳統藝術品對於原作的執著，數位藝術作品的保存問題不僅令人頭疼，甚至可能是一個無解的問題。因為從原作存不存在、什麼算是原作、它是否有價值一直到它需不需要存在，都可以讓持不同觀點的人爭到臉紅脖子粗。

為求直接了解創作者對於數位藝術市場、典藏以及保存之意見，我在2006年7月份透過email，訪談了二十位目前活躍於數位藝術圈的藝術家。然而，從問卷訪談中我卻十分訝異地發現，大多數的數位藝術家完全不為「原作迷思」所困擾。受訪的十一位科技藝術家，其中竟然沒有任何一位反對經由他人之手，以修改、更換軟硬體甚至於模擬的方式，來延長自己作品的生命週期。也就是說，對於這些藝術家而言，從具有實體的機械裝置一直到親手撰寫出來的程式，這一切可能被定義

為「原作」的元素，都不是神聖而不可侵犯的。陳永賢教授指出：「數位藝術呈現的刹那永恆，透過影像錄製、文字、論述、行為等過程的記錄，始能完整詮釋數位藝術創作的最終價值，因此作品所運用的設施軟硬體只是創作紀錄的一環，並不是絕對，因而不應該因為修改作品所使用的軟硬體而破壞整體數位創作的價值。」知名動態影像藝術家金・肯貝爾（Jim Campbell）表示：「如果能夠保存整體經驗的精髓，我並不介意以改造的方式，來延續我的藝術作品的生命。」以時間性繪畫（time based painting）作品著稱的約翰・賽門（John F. Simon, Jr.）也認為：「有些人也許持不同的觀點，但我並不認為以仿效或再造的方式來保存我的作品會是一個問題。軟體的撰寫，將時間都以毫秒的方式制定出來，我想這種軟體就算在未來的機械設備上運作，也能夠為觀眾提供與今天相同的經驗。只要原始碼存在，就能夠因應需要重新編譯。物質性的系統機械是以雷射精準裁切的，只要檔案存在，連造型也是可以再造的。」

　　如果從傳統藝術家的角度來看，這種把藝術經驗和物件切割的態度，幾乎是一種近乎匪夷所思的豁達。試問，就算其結果能達到維妙維肖，世界上有幾位畫家或雕塑家，能夠樂見藝術品保存工作者以再造或模擬的方式去「保存」自己的作品？以再造或模擬來「保存」油畫或雕塑，和高明的仿作或是鬼斧神工的贗品之間有何差異？更何況，有些數位藝術家甚至連再造或修改可能產生的些微差異，都認為是無傷大雅的枝微末節。就如同軟體藝術家葛倫・拉賓（Golan Levin）所言：「我本以為這會是我作品是否能夠長久保存的嚴重問題，但我改觀了，我現在對於軟體模擬程式是否能夠延續早期軟體作品充滿信心。我們現在已經可以看到為Commodore 64這種1980年代電腦研發的模擬程式。我個人也會在一段時間之後，公開作品的原始碼，讓它能夠在必要時被重新編譯。我並不介意這種型態的再造，也不擔心其結果會與我原本所預期的有差異，反正我的作品每次裝置起來都不盡相同。」以電玩相關作品著稱的艾多・史登（Eddo Stern）也直率地表示，以仿效或再造的方式來延續新媒體作品的生命並無不可，因為：「能以近似原作的方式運作，總比完全無法運作好吧。」

　　也許我們換個角度，就可以理解這種態度的來由。在科技及工業產品的世界裡，鮮少有任何器械能夠歷久彌新，制式規格零件在維修及生產上所帶來的優

勢，讓相容性、可替代性成為必須的一種優點。你平常開的汽車，由內到外、從機油、板金、椅套到引擎都可以、甚至必須經常更換，但沒有任何的翻修會影響這是「你的汽車」的事實。長時間與科技為伍的數位藝術家，似乎自然而然地以這種價值觀來看待自己作品。約翰·賽門表示：「從藝術品保存的角度來看，軟體最讓人興奮的地方，就在於這些藝術品能夠在新的硬體上歷久彌新。如果擁有我素描作品的人遭遇水災或火災而讓我的作品遭到損毀，這種消失是永遠的。但如果相同的事情發生在我以「藝術設備」（art appliance）稱之的數位作品上，我卻能夠為這個收藏者，再造一件完全相同的作品。以這個方式來看，只要電腦存在，軟體藝術作品就能夠停留在全新的境界。」由此看來，就可以理解為什麼許多數位藝術家認為自己所延續的，是觀念藝術的傳統。對他們而言，所有的軟硬體都只是呈現他們藝術理念的仲介，只要能夠提供觀眾相同的藝術經驗，這一切由內到外，都是可以替代

■ 陳永賢的作品〈減法〉。圖檔提供：陳永賢（上圖）

■ 陳永賢的作品〈蛆息〉。圖檔提供：陳永賢（下圖）

的；只要能夠為觀眾提供相同的藝術經驗，就代表他們的作品依然存在。

為求能夠重建相同的藝術經驗，絕大多數受訪藝術家，都不約而同地以不同的方式，來強調透過文字、照片、錄影和錄音等等方式，為作品建立完整記錄的重要

性。林珮淳教授表示：「當美術館收藏我的作品時，我嘗試以最詳盡的方式寫好說明書，明確解說如何裝置及維修我的作品。」艾多・史登指出：「我認為透過錄影及攝影來為新媒體藝術作品留下紀錄，就像是以有遠見的方式去提供備份系統、軟體以及電子設備，藉以延長新媒體作品的生命週期一樣重要。」金・肯貝爾也強調：「顯而易見地，從視覺及技術的各個角度，來完整地記錄藝術作品，是能夠以改造的方式來保存藝術品的先決條件。」因此，如果要去推動數位藝術作品的典藏和保存，可以參考陳永賢教授所舉出的三種連結：（一）創作者對於作品軟硬體、電腦或機械操作的詳細說明；（二）典藏單位具

有專業技師可以勝任軟硬體的維護與特殊狀況處理；（三）藝術家與典藏單位之間的溝通，確認可以執行任何可以變更軟硬體的各種可能。

　　儘管以更新和取代來做延續，是科技用來追逐永恆的策略和腳步，但，也有些藝術家，對於作品擁有像曇花般短促的璀璨生命，其實並不排斥。軟體藝術家路克‧莫菲（Luke Murphy）甚至帶有詩意地表示：「許多的作品將會永久消逝，也許，這就是這種媒材的本質之一。也有可能，科技藝術之美就在於它是短暫的，就像是英國詩人濟慈（Keats）所言：『喪失』，是一種不可或缺的要素。」創作者可以豁達甚至詩情畫意，但收藏家呢？

## 數位藝術作品是否有與生俱來的原罪？

　　開始討論市場之前，我想要先討論兩個迷思。第一，有些人可能認為，數位藝術作品在市場所遭遇的阻力，來自於這些作品不是藝術家「親手」做的。透過電腦運算創造出來的成果，也許會讓一些收藏家感到缺乏人性。這是個人觀感，旁人自然無法置喙。但藝術家親手完成作品，這向來就是藝術神話。2006年5月7日的《紐約時報》有一篇很有趣的文章，題目叫作〈在紙上看來光鮮亮麗，但究竟誰會去完成它？〉（"Looks Brilliant on Paper. But Who, Exactly, Is Going to Make It?"）在這篇文章中，作者米亞‧范曼（Mia Fineman）指出：當代藝術家的角色，比較像是導演，指揮著一群工作人員，共同完成他心中想要的作品。不同的是，在電影之中，每一位參與者都會在片尾留名，明確地指出他在整個過程中的責任、貢獻，當然也分享榮耀。但參與當代藝術作品創作過程的工作人員經常不留姓名，只有「藝術家」一人的名字光鮮亮麗。（註1）根據這篇文章的記載，一家位於紐約布魯克林區的藝術工作室就曾經幫保羅‧麥卡西（Paul McCarthy）、芭布拉‧克魯格（Barbara Kruger）、理查‧普林斯（Richard Prince）等等十數位當代藝術巨匠完成作品。這個工作室的老闆表示，這些藝術家把草稿或模型寄給

---

1. Fineman, Mia, "Looks Brilliant on Paper. But Who, Exactly, Is Going to Make It?," *The New York Times*, 5/7/2006 retrieved from: http://www.nytimes.com/2006/05/07/arts/design/07fine.html?_r=1&oref=slogin

他之後，他就會開始根據草圖完成雛型，透過電話討論及電子檔案的來回傳送，逐步完成這些作品。有些藝術家會在作品接近完成時，親自到工作室來檢查及做最後的調整。也有些藝術家一直要等到作品在展場裝置完成，才第一次親眼看到這件作品。基本上，「親手」製造完成這些作品的，是這位工作室的老闆。只要關心過當代藝術的人，一定能夠從他的客戶名單之中，找到自己所熟知的名字。可是，請問各位讀者，你們哪一位知道這個老闆的名字？請問，哪一位高價收藏這些大師名作的個人或單位，曾經抱怨過這些並不是藝術家本人親手創作的作品？更何況，這也不是在當代才發生的新鮮事兒。藝術史課本不也都很明確地記載，自古就有由學徒替大師畫畫兒的史實嗎？

■ 卡羅·展尼的伺服器作品〈輔祭師〉。圖檔提供：Carlo Zanni

第二個需要討論的，就是「虛擬」的東西不容易（或不應該）換取「真實」的金錢。關於這點，我們根本不需要陷入虛擬、真假或是存在這些哲學性的辯證。在今天，「虛擬」的「真實」價值早已經無庸置疑。最直接的例子，就是網路電玩虛擬寶物的買賣行為。2005年5月的《紐約時報》指出，每年玩家花在購買網路虛擬物品或服務（幫其他玩家完成任務等等）的金額，可能已經超過美金八億元。(註2)同年8月的 *Wire* 雜誌估計，網路虛擬寶物的年銷售，高達兩億美金。(註3)無論正確數字是多少，這都告訴了我們，千萬不要誤認為這是少數小朋友的無知行為，這已經是一個以「億」來計算的商機。《紐約時報》的報導，甚至還訪問了幾位以打電玩及買賣虛擬寶物為業的玩家，分享他們如何透過這個方式，每個月為自己增加將近美金兩千元收入的經驗。在連法律都已經開始積極制定規章，試圖管理這種跨越虛實兩界的商業行為的今天，質疑虛擬藝術作品是否能夠有金錢價值，可以說是一種脫離社會狀態的一種想法。

## 如果觀念才是藝術，藝術經驗可以無限重建，請問你收藏的是什麼？

為了解無形無狀的藝術如何在市場上生存，我特別和一位專門代理大陸觀念藝術作品的紐約藝廊徵詢。根據了解，這些觀念藝術家的作品，大致以兩種型態在市場上流通：一、草圖（素描）及相關產物（像是蔡國強以火藥燒出來的作品）；二、記錄觀念作品執行過程的照片及錄影紀錄（錄影帶或DVD）。這位經紀人還特別強調，以錄影或照片型態交易的作品，可能會出現不同的版本。以錄影帶為例，如果是錄在沒有藝術家簽名的普通錄影帶上，這是用來展出或者給一般消費者看的，並不會以「藝術品」的價格或方式交易。真正高價的，是能夠吸引收藏家的精美限量版，通常會有特殊的包裝、簽名以及保證書。同樣內容的錄影帶，並不會因為裝飾、簽名以及保證書，就突然在藝術性上呈現出幾千甚至萬倍的暴增。如果我們挑戰這樣的思考模式，是否可以說這些高價「藝術品」的商業價值與其藝術價值，其實並不一定對等？平民版或限量版，都是同一個藝術觀念執行過程的記錄（甚至根本就是同一個母帶、機器錄製的），在藝術價值上應該沒有差異，那市場價值的暴漲從何而來？

當然，藝術品的價值判定，其中包含有許多不同的元素和因素（請特別注意，這裡指的價值是市場價值而非藝術價值）。但在根本基礎上，藝術收藏品市場價值的成立，和其他所有收藏品在基礎上有其共通點。如果我們暫時放下藝術二字，可能會比較容易從另一個角度去重新審思收藏的本質。

同樣是美國職棒的專用標準球，如果你買全新的，一顆美金十元左右；如果你買美國巨棒馬怪兒（Mark McGwire）簽過名的，一個大約美金一百二十元上下；如果你想買馬怪兒在1998年敲出第70支全壘打的那顆球，那你可得要準備約兩百七十萬美金才有可能成交了。完全相同的球，卻有著天差地遠的價格。很明

---

2. Wallace, Marl, "Earning, The Game is Virtual. The Profit Is Real," *The New York Times*, 5/29/2005 retrieved from: http://www.nytimes.com/2005/05/29/business/yourmoney/29game.html

3. Chris Suellentrop, "The Virtual World Gets Real," *Wire Magazine*, August 2005, p. 30.

■ 湯姆・穆迪以投影
來呈現GIF動畫作品
OptiDisc。圖檔提供：
art Moving Projects,
Brooklyn, NY（上圖）

■ 湯姆・穆迪近照。
攝影：Sally McKay
（下圖）

顯地，在這裡讓市場價值步步高升的，並不是物品的本體或品質，而是附加上去的紀念或是歷史價值。有些朋友可能會感到疑惑，為什麼我要如此用力去切割藝術價值和市場價值。因為，這兩者其實並不是毫無關聯，在其他條件都相同對等的情況下做比較，藝術價值高的作品，自然容易吸引較高的市場價格。我想要特別提醒的，是這兩者的混淆，容易讓人將市場價格誤以為是藝術價值的指標，甚至可能會因為如此，而讓一些藝術家陷入對於作品市場單價的盲目追求和執著。

市場價值的另外一個重要關鍵，就是所謂的稀有性。愈稀有的東西，愈不容易獲得，也就可能要耗費更多的錢，才能取得該物件的所有權。依循這個方式思考，就可以理解限量收藏版與平民版的差異。也能夠進一步去理解，儘管沒有任何證據可以證明一位藝術家的油畫比他的版畫更具藝術價值，但在市場價格方面，以

單一模式存在的油畫一定比限量的版畫高。限量發行版畫的價位，又自然而然地比無限量發行的攝影作品貴。傳統的藝術收藏及市場體系，建立在「物件擁有」這個基礎之上，而且愈稀少就愈珍貴。因此虛無飄渺如觀念藝術，也必須轉化成為實體物件才能進入市場，並且運用物以稀為貴的市場準則，透過限量發行，附加上紀念及歷史價值，將其升格成為適合藝術收藏市場生態的「珍貴物件」（precious object）。紀念或是歷史價值和物以稀為貴的市場準則都可以理解，但它是不是我們必須遵循的真理？它對於藝術的影響，是否都是正面的？

為了遵循珍貴物件的傳統，攝影、錄影甚至於軟體藝術，這些可以大量複製的科技藝術紛紛引劍自宮，背棄適合大量複製的本質，去遵循版畫的限量傳統。就像是觀念藝術一般，科技藝術家自動自發地跳入枷鎖。比爾·維歐拉（Bill Viola）或馬修·邦尼（Matthew Barney）這種大師級的錄影藝術家，以美金六位數字的價錢賣限量錄影帶或DVD。近年來數位藝術家也努力跟進，杰米·布雷科（Jeremy Blake）、金·肯貝爾的限量作品，也都已經登上美金五位數字的境界。更誇張的是，現在連網路藝術都開始嘗試以限量的方式來賣「所有權」（也就是去限制只讓少數擁有所有權的人，能夠上網看這件作品）。（註4）以限量來刻意捏造稀有性，這難道不是一種削足適履？在切斷流通性去擁抱珍貴物件傳統的同時，難道不是正在脫離廣大的藝術群眾嗎？

在科技藝術嘗試融入藝術收藏市場傳統的今天，也許我們應該放下珍貴物件的包袱，嘗試去培養另一種純藝術的市場的結構和習慣。試想，數位藝術家其實和音樂家、作家或是電影工作者非常接近，都是內容產物的創造者。為什麼不可以採用書籍或音樂這種低單價、普及、流通性高的市場模式？網路藝術家馬克·納丕爾（Mark Napier）在2002年，嘗試以每股一千元美金的價格，將〈等候室〉（Waiting Room）一作的使用權出售給五十個收藏家。坦白說，一千元我當然是望之卻步；如果是一百元，我還有可能會去買；如果是十元，我一定馬上掏腰包。一千元賣給五十人、一百元賣給五百人或是十元賣給五千人所產生的經濟效

---

4. 2002年網路藝術家馬克·納丕爾與紐約Bitforms藝廊合作，在個展期間嘗試將〈等候室〉一作的使用權，以每股一千元美金的價格，出售給五十個收藏家，讓這他們成為唯一可以進入這個虛擬空間的使用者。成果差強人意，成功賣給了九位收藏家。

益，不都是相同的嗎？更何況，〈等候室〉是一件愈多人參與互動就愈有趣的作品，難道不應該讓它有機會與群眾更貼近嗎？

目前已經有愈來愈多的人，開始朝傳統藝術體制外的方向去思考。從1990年代初期開始推動不限量開放版（Open Edition）純藝術作品的POD出版公司表示：「對於藝術收藏必須成為有錢人的投資才會成功的看法，我們並不能夠苟同。音樂、文學和電影，都是不限量的產品，但卻有許多人去『收藏』CD、書籍和錄影帶。單就美國市場而言，前述所提的三個市場，每一個在每一年，都能夠超過一百五十億，也就是總共達到四百五十億。儘管藝術品的單價高昂，但目前美國的當代純藝術市場，每年卻只能達到十億美元。」（註5）

一個市場以及消費習慣的培養和轉型，都需要相當的時間。這其間，甚至又會

■ 約翰・賽門 2007 年的作品〈皇冠〉(Crown)。圖檔提供：John F. Simon, Jr.（上圖）

■ 約翰・賽門近照。圖檔提供：John F. Simon, Jr.（下圖）

無可避免地陷入什麼才是「純」藝術的泥沼。因此接下來我將回歸實際面，開始討論現今數位市場型態所造成的兩個現象。（註6）

## 因應市場需求產生的塑膠玫瑰

　　商業藝廊體系在1990年代開始嘗試去吸收數位藝術作品。目前在市場上比較有成績的其中一種，就是先前提過的限量發行CD或DVD，另外一種是「具有獨立性」（self-contained）的數位藝術作品。這種藝術作品，將數位藝術作品所需要的軟硬體完整地組合起來，成為一個能夠掛在牆上或放在地上的物件（object）。紐約Postmasters藝廊的沙望女士（Magdalena Sawon）表示：「不需要額外機械裝置及繁雜維修過程的『具有獨立性』之藝術物件，例如約

5. POD Publishing, Frequently asked Questions: http://www.podpublishing.com
6. 我在本文中將不討論由財團、藝術機構及基金會所提供的委任創作或獎金。因為這些雖然能夠提供高額的經濟支助，但只能讓極少數的藝術創作者受益，也多偏向於支持適合中小型科技藝術公司或團隊的大型企劃案，我希望著眼於影響普及數位藝術創作族群的市場。

翰‧賽門以及金‧肯貝爾的作品，比較容易受到收藏家的青睞」，因為這種類型的作品：「基本上和雕塑作品相同，唯一的差異在於你必須要把插頭插上。」（註7）

我把這種具有獨立性的數位藝術作品形容為塑膠玫瑰，其中完全沒有輕視或是任何褒貶之意，只是藉此去形容藝術家將作品置入一個自給自足的結構之內，以減少對於外界環境依賴的存在模式。我們可以簡單地歸納一下這種塑膠玫瑰在當今的藝術市場體制內的優勢：

一、便利性：收藏者無須學習繁雜的裝置維修過程，也不須要在空間及展示上大費周章。

二、符合藝術品的傳統與習慣：創作者將數位藝術置入繪畫及雕塑作品的架構和傳統，讓作品和與整體藝術發展及欣賞習慣產生緊密的連結。

三、明確區分生活與藝術的分野：讓觀者能以單純和熟悉的方式來面對藝術，在沒有雜訊的狀態下讓藝術經驗自然產生。

這些種種的優勢是顯而易見的，在數位藝術市場上有耀眼成績的金‧肯貝爾直言：「裝置作品比較佔空間，也比較難賣。而能夠像繪畫一般掛在牆上的作品，讓我在藝術市場上有不錯的成績。」許多目前以獨立性藝術物件方式流通在市場上的數位藝術作品，其實並不一定需要這種框架或實體物，亦即它們其實可以脫離實體物的限制，以程式拷貝或網路傳遞的方式來發表。脫離了實體物，以數位程式檔案為根本的藝術品，其實可以更靈活、快速地流通，但如此一來，就不一定能夠符合人們對於藝術欣賞的期待。科技藝術策展人卡爾‧古德曼（Carl Goodman）如此表示：「軟體或是網路這種需要下載到電腦上的作品，是不容易賣的……我無法在我用來計算所得稅的那台電腦上，得到意義深遠的藝術體驗。」（註8）

市場上的成功值得鼓勵，但在同時，我們必須要了解，這種迎合藝術傳統的期待，對於必須依賴藝術市場維生的創作者而言，會有絕對的影響，甚至可能讓藝術家去調整自己的創作。在問卷訪談中，約翰‧賽門就坦然地寫道：「我一直希

---

7. Metha, Julie (2003), "Programming Digital Art: Despite Technological and Ownership Issues, Galleries are Connecting with This High-Tech Market—Digital Art," *Art Business News*, 6/7/2006 retrieved from: http://findarticles.com/p/articles/mi_m0HMU/is_13_30/ai_111895913

8. Ibid.

望能以藝術維生,當我發現軟體是我的媒材時,我就開始尋找能夠賣軟體藝術的模式。我將我的解決方式稱之為「藝術設備」(art appliance),也就是將軟體包裝成為一個能夠獨立、掛在牆上的時間性繪畫(time based 'painting')作品。」

藝術家尋求謀生之道是天經地義而且絕對必要的課題,但在同時,我也不禁期待,藝術欣賞的習慣能夠脫離僵硬的物本主義,讓數位藝術創作者能夠更自由地去擁抱數位媒材的液態本質。POD出版公司的發起人凱文・莫區(Kevin Mutch)認為,現在逐漸流行的數位相框(digital frame),有可能讓數位藝術靈魂出竅,為藝術創作之內容與實體物的分離,提供一個絕佳的契機。凱文・莫區表示:「我來自加拿大的一個小城市,真的就像是人們所形容的偏遠地區一般,可是我在那裡成長,還是能夠用美金十元就買到來自世界各地的音樂,直接去體驗這些音樂作品,但我就無法如此一般地去體驗當代藝術⋯⋯這就是數位藝術作品能夠達成的偉大承諾⋯⋯我們是否可以用只要一美元就可以下載,並且讓人們透過數位相框來欣賞的方式來賣藝術作品?在未來,是否會有這種型態的廣大藝術市場?」(註9)

## 獨立於溫室之外的野薑花

大多數的數位藝術經紀人及創作者都認為,過去十年以來,特別是在最近五年之內,數位藝術有相當程度的成長。但在同時,也都坦承數位藝術市場和傳統藝術相較,還有相當的距離。沙望女士表示:「我們現在已經能夠讓藝術機構及個人收藏家,常態性地去收藏數位藝術作品。但數位藝術市場還是無法和傳統藝術市場相提並論。」(註10)以傳統藝術市場的規模,都很難去支持廣大藝術創作者的生計,數位藝術這個才剛開始成長的市場,自然無法讓太多的數位藝術創作者賴以維生。接受我問卷訪談的每一位數位藝術工作者,都是這個領域中活躍的知名人

8. *Ibid.*

9. La Rocco, Claudia (2001), "Digital Art Works Its Magic on the Traditional Art Landscape," *Art Business News*, retrieved from: http://findarticles.com/p/articles/mi_m0HMU/is_13_28/ai_81596749

10. Metha, Julie (2003), "Programming Digital Art: Despite Technological and Ownership Issues, Galleries are Connecting with This High-Tech Market — Digital Art,"*Art Business News*, 6/7/2006 retrieved from: http://findarticles.com/p/articles/mi_m0HMU/is_13_30/ai_111895913

物，但他們也都對此有相當清楚的體認。

以軟體及駭客藝術作品著稱的保羅‧史羅肯（Paul Slocum）表示：「具有實體以及能夠以edition來限量發行的新媒體藝術作品，是有收藏家會願意收藏的。但一個藝術家要以這種方式來維生，卻是一件非常不容易的事。我個人並不認識任何能夠單純以賣作品維生的新媒體藝術家，絕大多數都另外從事教育的工作。但，對藝術有熱情的藝術家會持續地創作，同時以其他的工作來維持生計。我個人每週大約要花30個小時，以寫程式和廣告配樂來掙錢。我逐漸有賣出一些純藝術作品，但我相信，這方面的收入永遠無法支持我的生活。」國際知名的軟體藝術家葛倫‧拉賓（Golan Levin）也提到：「我結合演講、教書、表演、展覽津貼以及舉辦專題研討會勉力維持生計。其中最具經濟效益的，應該算是大型的委任創作案，例如在建築大庭設置的永久性互動作品等等。自然，這種型態的機會是非常搶手的，而且常常在付諸心力提案之後，卻終究只能看著別人的企劃雀屏中選。同時，這種類型的委任創作案，在時間及經濟上都是相當的負擔，要完成一個案件，通常需要與其他人合作、許多的助手以及另外找尋金主支持。一般而言，像Soda或Art+Com這種中小型的公司，有足夠的人力來同時應付許多案件，比較容易以這類型的委任創作案在經濟上成功立足。」曾經在PS1、ZKM等重要機構展出的喬‧麥凱（Joe McKay）也承認：「並不是說我不欣賞經由賣出作品來得到經濟上支持的行為，但這實在是一種不可靠的經濟來源。」

為了謀求生計，就如保羅‧史羅肯所言，「對藝術有熱情的藝術家會持續地創作，同時以其他的工作來維持生計」。在討論相關議題時，媒體藝術策展人強‧依波里托（Jon Ippolito）曾經口氣強硬地說：「令人感到譏諷的是，網路藝術家經常一面抱怨在創作之外，還必須要有另一份工作，但一面卻無視於他們創作的技巧，讓他們能夠獲得高薪工作的事實。」（註11）如果我們客觀地分析，橫跨藝術及科技兩大領域的數位藝術家，在職場的競爭力，似乎確實比其他的純藝術工作者有實質上的優勢。我們可以發現，許多數位藝術家除了從事創作之外，也常態性地涉

---

11. Ippolito, Jon (2002), "Why Art Should Be Free," 6/3/2006 retrieved from: http://three.org/ippolito/writing/wri_online_why.html

足教育、電腦軟硬體工業以及各種應用藝術行業。我將這個狀態稱之為「野薑花現象」，因為如果你把工作背景納入考量，就會發現許多數位藝術家都有強大的地下莖塊，能夠從事其他相關工作來獲得所需的經濟支持。

從正面的角度來思考，這種狀況、或者說是結構，有兩大優點。第一，無須倚靠賣作品維生的藝術家，就不容易會受到市場的牽制，在創作上能夠更加自由，去完成一些並不適合市場生態，卻能夠在藝術層面上提供省思和趣味的作品；第二，專業工作讓這些創作者的接觸面更廣，不會自我限制於純藝術的區塊中，而能夠從其他的層面和角度，去尋求靈感及體驗，豐富其作品的內涵。

但如果我們反過來看，也會發現三大缺點。第一，所有人的時間和精力都是有限的。這些數位藝術家須要耗費相當的時間和精力來從事其他的專業工作，能夠在藝術創作方面所做的投入，自然就會受到影響；第二，在其他領域的成就和經驗，並不一定能夠在純藝術體系之中受到正面的肯定。在有些狀況之下，甚至還會引起一些人對於這種藝術家是否「純正」懷有質疑；第三，如果數位藝術無法建立一個成功的市場模式，就容易造成一種「沒有出路」的刻板印象，甚至會讓年輕學子或家長望之卻步，影響新血輪投身這個領域的意願。

## 結語

我們能夠在這裡討論數位藝術的典藏以及市場等相關問題，就代表著數位藝術應該已經開始步入下一個成長的階段。常和朋友說，我們實在是一個幸運的世代。從類比的時代起步，看著數位科技逐漸促成了文化與藝術方面的種種革新與轉變。

藝術的成長，是有心人一步一腳印所堆砌出來的成果。為了讓未來的世代在回首之時，能夠更深入地了解這曾經發生的一切，我們必須在數位藝術的典藏及保存的議題方面，付諸更多的關心和努力。為了讓數位藝術的成長更加順利，我們也亟需去思考，如何才為數位藝術創作者提供更好的創作和發表環境，以及經濟層面的支持。很高興今天有機會在此盡一己棉薄之力，希望這個專輯能夠拋磚引玉，為這些相關議題的討論，提供一個起跑點。

# 附錄
# 數位藝術市場、典藏及保存之問卷調查結果

　　為求直接了解創作者對於數位藝術市場、典藏以及保存之意見，我在2006年7月份透過email，向二十位目前活躍於數位藝術圈的藝術家徵求意見。以下將成功回收的十二份答案不加修飾地完整呈現，並特此感謝這些藝術家在百忙之中抽空參與。

　　為了讓參與者自由發揮，在邀請信中特別聲明回答之方式以及字數都不設限。

　　參與藝術家（藝術家名字以及答案排序，以問卷回收時間為基準）：

金‧肯貝爾（Jim Campbell）http://www.jimcampbell.tv

林珮淳（Pey-Chwen Lin）http://ma.ntua.edu.tw/dalab/index.htm

保羅‧史羅肯（Paul Slocum）http://www.qotile.net

卡羅‧展尼（Carlo Zanni）http://www.zanni.org

約翰‧賽門（John F. Simon, Jr.）http://www.numeral.com

喬‧麥凱（Joe McKay）http://homepage.mac.com/joester5/art/index.html

艾多‧史登（Eddo Stern）http://www.eddostern.com

路克‧莫菲（Luke Murphy）http://www.lukelab.com

湯姆‧穆迪（Tom Moody）http://tommoody.us

葛倫‧拉賓（Golan Levin）http://www.flong.com/

陳永賢（Yung-Hsien Chen）http://ge.tnua.edu.tw/~yhchen/

吉莉安‧麥當勞（Jillian McDonald）http://www.jillianmcdonald.net

# 從實質經濟支持的角度來看，你認為數位藝術家與傳統藝術家最大的差異為何？

## 金・肯貝爾（Jim Campbell）：

對我而言，這取決於我所創作的是哪種型態的作品。裝置作品比較佔空間，也比較難賣。而能夠像繪畫一般掛在牆上的作品，讓我在藝術市場上有不錯的成績。我想，在過去五年之間，從美術館、藝廊一直到普遍的群眾，都在對於各種科技藝術作品的接受度上出現了很大的轉變。

## 林珮淳（Pey-Chwen Lin）：

從我個人從事繪畫、裝置以及數位創作的觀點來看，傳統藝術創作者與數位藝術創作者最大的差異，在於完成作品的方式。在繪畫的階段，只要給我顏料以及工作室，我就能夠實踐我的藝術概念。在從事裝置藝術時，我可以尋找各種可用的媒材，再要求工作人員幫我操作大型器械來完成我的作品。但，一旦進入數位的領域，由於它同時牽涉了藝術及科技兩個領域的技術及概念，因此聯合作業就變得非常重要。以我〈創造的虛擬〉一作為例，它同時運用錄影、音效、視覺特效、3D立體科技、Flash 動畫以及觸碰式螢幕。因此所有參與創作的人員合作解決問題、創意發想以及互相激勵挑戰顛峰（呈現及技術），就成為非常重要。我比較像是一個擁有概念和憧憬的導演，將各種不同的專業人員集結在一起，共同實現這件作品。

## 保羅・史羅肯（Paul Slocum）：

具有實體以及能夠以 edition 來限量發行的新媒體藝術作品，是有收藏家會願意收藏的。但一個藝術家要以這種方式來維生，卻是一件非常不容易的事。我個人並不認識任何能夠單純以賣作品維生的新媒體藝術家，絕大多數都另外從事教育的工作。

但，對藝術有熱情的藝術家會持續地創作，同時以其他的工作來維持生計。

我個人每週大約要花 30 個小時，以寫程式和廣告配樂來掙錢。我逐漸有賣出一些作品，但我相信，這方面的收入永遠無法支持我的生活。

## 卡羅・展尼（Carlo Zanni）：

對於這類型作品的興趣與關注以緩慢地速度成長，但希望它能夠持續性地發展。我個人認為節慶式的科技藝術展和半調子的科技藝術家，對於這個過程並沒有幫助，相對的，他們只是讓原本就已經相當複雜的藝術世界更加混亂。科技藝術領域常被用來當成是測試新器械及程式，甚至是傾倒不滿情緒的場合，自我意識在這個領域之中被放大，而四通八達的網路則將之傳送到全世界的觀眾面前。這種迷戀式的心態（也就是自我表現加上全球放送的能力），一方面是一種能量，快速

推動著新想法的汰舊換新，但同時也增加了喧嘩，讓策展人、藝術經紀人等等的工作困難重重。這就是所謂的新媒體藝術家鮮少受邀參加重要藝術雙年展及活動的原因。直至今日，大部分的策展人、藝術經紀人及收藏家，對於科技藝術作品都還是抱著保留和謹慎的態度。一方面他們並沒有在這種科技的環境下成長，再者他們也沒有去學習與這些科技相關的知識。

這並不是代表他們必須成為程式設計師（我自己也不是）才能了解這些作品，但他們至少要能夠察覺這些作品運用了哪些元素。我強烈地相信，最終呈現是藝術創作很重要的部分，但在同時，認識創作的過程能夠幫助我們深刻了解一件作品。

這種混亂的狀態直接影響了經濟的環節。儘管有些新媒體藝術作品不容易被收藏及保存，但我認為上述的情況，才是真正造成這種新型態藝術創作無法全方位拓展的原因。

## 約翰・賽門（John F. Simon, Jr.）：

我認為新媒體有一個很好的支持體系，有像惠特尼美術館的 Artport、Dia 藝術中心這些知名的網路藝術網站，也有 Rhizome 和 Eyebeam 這些專門支持新型態創作的單位。當然，藝術家也能夠以個人網站來增加曝光率。

然而，藝術的市場和經濟，就是另外一回事了。許多在觀念上非常有趣的網路作品，卻非常難產生任何經濟方面的效應。

如果要在紐約的藝術市場內生存，新媒體藝術家必須要能夠找到軟體與市場的交接面。

我一直希望能以藝術維生，當我發現軟體是我的媒材時，我就開始尋找能夠賣軟體藝術的模式。我將我的解決方式稱之為「藝術設備」（art appliance），也就是將軟體包裝成為一個能夠獨立、掛在牆上的時間性繪畫（time based 'painting'）作品。

你也許認為在網路上看軟體藝術和透過這種「藝術設備」來看並沒有差異，但我很訝異地發現，這兩者的效果是截然不同的。當你把軟體置入繪畫框架的同時，你已經造成了一種認知上的改變。

## 喬・麥凱（Joe McKay）：

美國國內對於藝術家及藝術的支持（無論是否為數位藝術），都是非常差勁的，以「系統」來稱呼它，簡直就是太過於善良的一種說法。雖然如此，還是有一些非常了不起的單位和個人，熱情地支持與收藏數位媒體作品。對我個人而言，我並不嘗試去賣我的作品。透過藝廊及美術館來與群眾分享作品對我而言是一種創作靈感的泉源，我也藉此激勵自己在未來創作出更多作品。當然，這並不是說我不欣賞經由賣出作品來得到經濟上支持的的行為，但這實在是一種不可靠的經濟來源，而且它並不像與群眾分享作品一般地有助於我的藝術創作。

## 艾多・史登（Eddo Stern）：

我想今天一切都比五或十年前更開放了。電玩、網路文化、機械人科技等等，從地下文化轉變成為流行文化的主流，這種新媒體文化上的轉變，讓新媒體藝術能夠持續發展。這個轉變，也讓新

媒體藝術家去延續普普藝術以及觀念藝術的傳統，而脫離「新奇的」和「專屬於程式設計師的」藝術創作模式。從藝術市場的角度來看，我認為不只是新一代的藝術收藏家、藝術基金會、藝廊、美術館以及藝術學校都開始以嚴肅的態度，把新媒體藝術放入普普藝術的脈絡中來正視它。更重要的是，它已經為新的藝術群眾開啟了一道門，大部分的年輕人開始認同年輕的新媒體藝術家在作品中所呈現的普及文化影響。此外，我們現在也看到各大藝術報章雜誌，開始以更嚴謹的方式來觀察電腦文化，而不再是以「本週新奇發明小故事」的態度來面對。越來越多人開始了解藝術家與主流媒體公司在面對新媒體時態度上的差異，譬如說，藝術電玩作品的評論，可能會在藝文版出現，而不是像以往般地出現在科技新知版面中。在幾年前，這種區別幾乎不存在，人們把新媒體藝術與新媒體一視同仁。所以我認為，總體而言，我們終於走向了正確的方向，而新媒體藝術正在脫離「新媒體集中營」，被人們以更嚴肅的方式來對待。

## 路克・莫菲（Luke Murphy）：

在今天，判定誰是藝術家的標準是越來越模糊了。也許就像以前所有的藝術家一樣，他們比一般人更會依據自己的美學觀而去創造物品。這種定義對於新媒體藝術家更是問題重重，因為每一個人對於科學及其相關知識的了解和使用都有相當程度的差異。我們也許看到的是可以稱之為「平民科技藝術家」的世代，正以有限的科技知識及使用範圍來創造作品。這些作品就像是高階商業科技或是具有主宰性的科技文化中心所發展之作品的平民版。值得爭議的是，許多以藝術為名的創作，常常是單純的技術展現或是天真、半調子的學術研究。這些新媒體藝術家身陷於商業應用軟體發展的洪流之中，往往像是寄生蟲或是河岸海藻般地存在著。新媒體藝術家的工作，在於參與這種表現工具的生產或創造過程，或者以批判的角度來檢視這些工具。他們必須為科技的概念作貢獻，而不應該僅止於增加科技產品或以新奇的方式來使用科技。他們必須能夠想像和描述人性自我的創造與摧毀，並且透過科技來表達其精神。

## 湯姆・穆迪（Tom Moody）：

傳統藝廊世界在試圖消化新媒體時，遭遇到重重的困難。其中部分的原因，就在於人們認為這種作品是不容易收藏和保存的；另外，就是種種科學技術上的議題，讓人難以理解。另外的風險，我相信還包括有相互衝突的價值系統。多年來在普普、極簡和觀念主義等運動現代化染血的刀口上生存，近年來藝術世界撤退了、縮減了，開始把個人化以及手工製作，視為比「冰冷」、「人工」的電腦世界更有價值。藝廊的熟悉與親密，與網路令人無法理解的漫無邊際，也形成了對比。

儘管如此，仍然有許多藝術收藏家與機構並不如此認為，而且他們堅定地支持新型態的作品，而不被作品的創造方式而侷限。我在今年在藝廊的許多展覽，就有受到報紙及電子媒體的報導，也賣出了一些作品。

## 葛倫・拉賓（Golan Levin）：

我認為新媒體藝術會有耀眼的未來，特別是在藝術機構、收藏與群眾都對能夠以更自然的心態

面對電腦之後。但直至目前，新媒體藝術仍被視為是一種「特別」的藝術創作模式。因此，只有少數幾個熟知電子藝術的藝術機構和收藏家，能夠辨別什麼是好的，以及知道如何去展示和從事委任創作。而些機構的絕大多數都在歐洲（例如 ZKM、V2、Ars Electronica、C3）以及日本（例如 ICC、IAMAS）。在這個方面，美國是落後的，因此美國例如我自己，常常發現自己以國際漫遊的方式過日子。

我結合演講、教書、表演、展覽津貼以及舉辦專題研討會勉力維持生計。其中最具經濟效益的，應該算是大型的委任創作案，例如在建築大庭設置的永久性互動作品等等。自然，這種型態的機會是非常搶手的，而且常常在付諸心力提案之後，卻終究只能看著別人的企劃雀屏中選。同時，這種類型的委任創作案，在時間及經濟上都是相當的負擔，要完成一個案件，通常需要與其他人合作、許多的助手以及另外尋找金主支持。一般而言，像 Soda 或 Art+Com 這種中小型的公司，有足夠的人力來同時應付許多案件，比較容易以這類型的委任創作案成功立足。

我的作品由紐約 Bitforms 藝廊經紀的，他們以限量發行的方式，來賣我的軟體藝術及其他作品。我想這種型態的商業行為，在液晶螢幕於普通家庭中普及、以及人們逐漸希望在廣告充斥的電視節目外看到一些特別的東西之後，將會開始有顯著的成長。

目前，只有少數美術館在收藏互動藝術作品。看來，大多數的美術館直至今日，對於「新媒體藝術」的認知，仍停留在 DVD 和投影作品。在「純藝術」策展人以及積極探勘電腦、互動藝術創作可能性的族群（例如Ars Electronica）之間，仍然有著相當的隔閡。我想至少還要十年的時間，讓「純藝術」策展人去適應和接受在電腦上也能夠創造出重要藝術作品的事實，也才能進一步區分出有價值的作品，以及學習如何去保存他們。

## 陳永賢（Yung-Hsien Chen）：

要從實質經濟支持的角度來談此問題，要牽涉到創作的文化在整個經濟體系的運用，這樣的體系在學界慣用文化生產的概念，更可以依據文化經濟學的論述來談這個問題，首先普萊特（Pratt 1997）曾經針對文化產業提出文化產業生產系統（The Cultural Industries Production System，C. I. P. S.），普萊特將文化產業生產系統分為創作與生產、文化器材製造與設備服務、配送與行銷、消費等四大群組。

由如上所述的文化產業之創作生產系統角度來看，藝術家要成為影響經濟發展，甚至形成實質經濟的基底，並須能夠使藝術脫離形而上的哲學人本思維，也就是只存在於個人本體之內的思考，而將藝術的詮釋範圍擴大到社會系統裡面，將藝術的作用放置到人與人、人與境、境與境，甚至是境以外的未知範圍。

數位藝術家和傳統藝術家最大的不同在於，數位藝術家必須進入社會系統所構築的環境中彼此互動，由於數位的重要核心概念，包含超連結、互動、時間、速度等發展的關鍵因子，是由網際網路時代的社會系統所產生而來的，數位創作的基底和媒介，原本就存在著文化生產系統創作的思維。數位內容的產生於創作者的個人智慧，並且需要透過傳送的設施將數位的內容做呈現，更重要的這種數位的傳輸可以快速地被商業化、展示化、商品化和行銷化。此外，經濟的世界是由

商品、服務和消費等一連串共生循環的過程，因此在形成商品的過程中之轉化阻礙較低。

此外，數位藝術家和傳統藝術家最大的差異，除了創作媒材的不同之外，創作的整體文化脈絡也極為不同。數位藝術的創作有其發展的意義思維，這個思維是創造未知的美感經驗，這種創作的思維和科學創新、產業創新的發展過程非常吻合；也因此在文化生產系統的過程中，數位創作對未來美感的不斷突破，形成強烈的實驗美學。相對的，傳統藝術的範疇，原本建立在人本哲學中的自我表現，其表現方式與所需媒材的差別，在商品市場之經濟體系而產生不同的價值判斷。

## 吉莉安・麥當勞（Jillian Mcdonald）：

我認為在教育以及製作方面，新媒體得到很多的支持，但在展覽方面就顯得缺乏。從北美地區純藝術體系的角度來看，雖然有 Postmasters 以及 Bitforms 這些專注在不同型態作品的著名特例，但整體而言。商業藝廊對於新媒體藝術並不是特別有興趣。

在商業藝廊體系之外，我認為北美地區對於新媒體藝術家的支持正在成長之中。許多大學以及機構都是新媒體作品的重要支持者。新媒體藝術家非常不容易以創作為生，所以許多新媒體藝術家都另外從事教育工作。Turbulence 或是 Soil Media 這些單位，都會以委任創作的方式來資助國際新媒體藝術家。此外，對於藝術家及其他文化工作者而言，Rhizome 更是一個廣大及不可取代的網絡。另外還有無數個國際電子藝術節，為這個快速轉變的領域提供交流及展現作品的機會。此外，也有紐約的 Inter/Access、溫哥華的 The Western Front 以及紐約的 Eyebeam 等等專業的單位，努力去推廣新作品。但在這個方面，我認為由於他們太過「專業」，在同時也讓這些作品獨立於主流之外。以一個從事表演的藝術家的角度來看，我覺得表演及新媒體在邊緣化及推廣策略上有很多相同點。例如，許多表演及新媒體藝術家都朝公眾的領域發展，直接面對普及大眾。但許多的新媒體作品，卻因此要面對藝術身分及認知上的危機。在北美，這是一個很小的領域，從開放原始碼運動、網路討論區一直到藝術家自己主動發起的各種活動，這是一個相互支持的族群。以我而言，我在紐約 Pace 就主持了一個數位藝廊，由兩位系所中的教授，犧牲自己休閒的時間來主持研討及講座，來豐富這個學校的純藝術及電腦科學系所學生的生活。

問題二

在數位藝術作品的典藏及保存過程之中，經常會需要專家來調整、改造、更新甚至於修改作品所使用的軟硬體，從一個創作者的角度來看，你是否贊成由典藏單位來執行這個工作，還是堅持應該只能由原創者來執行？

## 金・肯貝爾（Jim Campbell）：

如果能夠保存整體經驗的精髓，我並不介意以改造的方式，來延續我藝術作品的生命。當然，如何定義「精髓」又是例外一個話題了……顯而易見地，從視覺及技術的各個角度來完整地記錄藝術作品，是能夠以改造的方式來保存藝術品的先決條件。

## 林珮淳（Pey-Chwen Lin）：

當美術館收藏我的作品時，我嘗試以最詳盡的方式寫好說明書，明確解說如何裝置及維修我的作品。甚至我也願意訓練他們去了解一切相關的作業，如果他們在裝置時仍有困難，我也願意適時協助他們。因此，美術館本身需要有一個技術團隊，能夠根據我的說明書來學習如何維修我的數位作品。

## 保羅・史羅肯（Paul Slocum）：

我並不認為需要如此耗費力氣地去從事作品保存。當我在創作時，心中就明白絕大多數的作品都是暫時而無法長存的。但我在賣出作品時，會盡量以最容易保存的方式來做處理。譬如我或者我的藝廊在賣出燒錄在 DVD 上的作品時，都會特別附上 ISO image，以便於收藏家以拷貝的方式來做備份，而且我所使用的軟體系統，在市面上大多都已經有模擬（emulation）程式存在。

## 卡羅・展尼（Carlo Zanni）：

我認為這是藝術家個人的選擇。對我來說，有部分的作品我並不介意他們隨時間消逝，只要有一些平面影像的記錄即可。但另外有些作品，我會希望它們一直到未來都能運作（我對此抱持樂觀的看法）。所以，這種選擇和每一件作品的本質是相關的。我可以給你一個例子，雖然它和作品保存並沒有直接關聯，但可以藉此說明我對藝術品保存的看法。2001 年，我入選紐約 PS1 當代藝術中心的一個展覽。我記得他們向我要錄影作品，因此我就將我的 GIF 動畫作品轉錄到 DVD 上。既然我的作品是在探討檔案儲存形式的暫時性，這種檔案形式的轉換，對我來講像是一種表演，是恰如其分的。另外一個例子，就是我在 2003 年完成，具有雕塑性的伺服器作品〈輔祭師〉（Altarboys）。在這個例子中，作品保存的關鍵，就在於維持硬體運作的外殼。裝有伺服器軟體作品的電腦以及 LCD 螢幕，被裝在一個雕塑造型的鐵殼之中。這個鐵殼除了保護其中的硬體設備之外，另外也成為說服收藏家的絕佳賣點。收藏家可以自己決定，是否將這件伺服器軟體作品與網路連結和全世界分享，或者讓它與外界隔絕，只屬於和存在於自己的隱密世界。

## 約翰・賽門（John F. Simon, Jr.）：

從藝術品保存的角度來看，軟體最讓人興奮的地方，就在於這些藝術品能夠在新的硬體上歷久彌新。如果擁有我素描作品的人遭遇水災或火災而讓我的作品遭到損毀，這種消失是永遠的。但如果相同的事情發生在我的「藝術設備」作品上，我能夠為這個收藏者再造一件完全相同的作品。以這個方式來看，只要電腦存在，軟體藝術作品就能夠停留在全新的境界。

有些人也許持不同的觀點，但我並不認為以仿效或再造的方式來保存我的作品會是一個問題。軟體的撰寫，將時間都以毫秒的方式制定出來，我想這種軟體就算在未來的機械設備上運作，也能夠為觀眾提供與今天相同的經驗。只要原始碼存在，就能夠因應需要重新編譯。物質性的系統機械是以雷射精準裁切的，只要檔案存在，連造型也是可以再造的。

## 喬・麥凱（Joe McKay）：

我並不認為作品保存的各種議題應該成為藝術家的羈絆。我的作品表現的是我與當今數位媒體的關連。洛斯科的油畫褪色的速度令人緊張，但這並不是洛斯科應該擔憂的事情，而是美術館以及收藏家的問題。從我個人的作品來看，其中每一件和這個問題都有不同的考量。其中有些作品需要被保存，有些能夠輕易地再造，因此，這並不是一個黑白分明的問題。

## 艾多・史登（Eddo Stern）：

這是一個刁鑽的問題。我基本上會同意以仿效或再造的方式來保存我的作品。能以近似原作的方式運作，總比完全無法運作好吧。但必須要提出警告的是，我認為透過錄影及攝影來為新媒體藝術作品留下紀錄，就像是以有遠見的方式去提供備份系統、軟體以及電子設備，以延長新媒體作品的生命週期一樣重要。

## 路克・莫菲（Luke Murphy）：

在藝術家記錄他們程式碼的大前提之下，我同意這種作法！如果可以用攝影及電影當作一個依歸，我們可以發現複製影像是非常重要的；而如何複製，亦即是與更新的科技結合或者被吸收，則成為一種無可避免的意義。我只能期待，將會有一群認真負責的人，為將來的觀眾創造模擬器。許多的作品將會永久消逝，也許，這就是這種媒材的本質之一。也有可能，科技藝術之美，就在於它是短暫的，就像是英國詩人濟慈（Keats）所言：「喪失」，是一種不可或缺的要素。

## 湯姆・穆迪（Tom Moody）：

與一些藝術家相較，這對我而言比較不成問題，因為我的作品透過藝廊或網路發表都是適合的。在我個人的部落格上，我以低科技的 GIF 型態發表動畫作品，而這種作品，不像是困難的程式，它是非常容易閱讀、儲存以及保存的。在藝廊展出時，我會將這些動畫燒錄在 DVD-R 的碟片上，並且透過電視或投影機播放。我曾經參與過許多新媒體藝術展，而我的藝廊展出背景，讓我多少對於科技帶有些許人文式的質疑，但我仍然不願意將時間倒轉。就像我在個人網站上所言，我的作品，位處於數位媒材「低階」或者是的物質性的一端。

## 葛倫・拉賓（Golan Levin）：

我本以為這會是我作品是否能夠長久保存的嚴重問題，但我改觀了，我現在對於軟體模擬程式是

否能夠延續早期軟體作品充滿信心。我們現在已經可以看到為Commodore 64這種1980年代電腦研發的模擬程式。我個人也會在一段時間之後，公開作品的原始碼，讓它能夠在必要時被重新編譯。我並不介意這種型態的再造，也不擔心其結果會與我原本所預期的有差異，反正我的作品每次裝置起來都不盡相同。

我想只要我的作品有價值，它就會被保存。當然，我也會盡己所能去讓未來的藝術品保存工作者更容易去執行他們的工作。

## 陳永賢（Yung-Hsien Chen）：

從數位創作的角度來看，作品的真實性是藝術永恆價值的關鍵，然而數位作品在典藏的過程中，歸因技術本位而需改變原作，在藝術的真實性上當然有所破壞，然而數位藝術因為媒材的本身是多以科技電訊之運算的方式呈現，絕大多數都具有再複製的高度可能，因此在典藏上對於數位藝術的創作樣貌之扭曲過程，有其一定的限度，絕大多數都可以同值再度呈現。

由於數位藝術不像傳統藝術中典型特徵中的肌理、空間與造形的呈現，數位藝術的創作特徵可透過演算的程式、數位媒介所建構出來，其創作的內容的屬性如物件純粹造形或空間氛圍等，對於虛擬的、機械的、電腦的、電力的媒介使用，甚至於開關之間的問題都可凸顯其媒材特徵。

因此，數位藝術呈現的剎那永恆，透過影像錄製、文字、論述、行為等過程的記錄，始能完整詮釋數位藝術創作的最終價值，因此作品所運用的設施軟硬體只是創作紀錄的一環，並不是絕對，因而不應該因為修改作品所使用的軟硬體而破壞整體數位創作的價值。

是故，以長久眼光來看數位藝術作品的典藏，從類比作品轉化為數位作品、投影流明度對比、顯示器等媒材將因時代改變而有所更新，在不失作品精神的前提下，數位藝術作品的典藏及保存問題可分為三種連結：（一）創作者對於作品軟硬體、電腦或機械操作的詳細説明；（二）典藏單位具有專業技師可以勝任軟硬體的維護與特殊狀況處理；（三）藝術家與典藏單位之間的溝通，確認可以執行任何可以變更軟硬體的各種可能。

## 吉莉安・麥當勞（Jillian Mcdonald）：

我在某種程度上支持以這種方式保存藝術品，但我並不認為這單純是藝術機構的工作。另外由於我的表演背景，其實我個人對於稍縱即逝的本質是能夠坦然面對的。這種短暫的存在模式，就是表演藝術本質的一個部分。我們可以用各種方式記錄發生過的表演，但這些記錄本身並不是藝術作品。我並不想讓自己的媒體作品消失，所以我必須教育自己來讓作品經的起科技轉變的腳步。但科技轉變的腳步越來越快，如果藝廊或藝術機構買了這些作品，他們無可避免地必須要去接受可能會無法永久保存的事實，當然我們可以以記錄來保存，但這些記錄畢竟只是作品所留下的影子。

# 藝術家書友卡

感謝您購買本書,這一小張回函卡將建立您與本社間的橋樑。我們將參考您的意見,出版更多好書,及提供您最新書訊和優惠價格的依據,謝謝您填寫此卡並寄回。

1.您買的書名是:＿＿＿＿＿＿＿＿＿＿＿＿＿＿＿＿＿＿＿＿＿＿＿

2.您從何處得知本書:

　□藝術家雜誌　□報章媒體　□廣告書訊　□逛書店　□親友介紹

　□網站介紹　　□讀書會　　□其他

3.購買理由:

　□作者知名度　□書名吸引　□實用需要　□親朋推薦　□封面吸引

　□其他＿＿＿＿＿＿＿＿＿＿＿＿＿＿＿＿＿＿＿＿＿＿＿＿＿＿＿＿

4.購買地點:＿＿＿＿＿＿＿＿＿市(縣)＿＿＿＿＿＿＿＿＿書店

　□劃撥　　　　□書展　　　　□網站線上

5.對本書意見:(請填代號1.滿意 2.尚可 3.再改進,請提供建議)

　□內容　　　　□封面　　　　□編排　　　□價格　　　　□紙張

　□其他建議＿＿＿＿＿＿＿＿＿＿＿＿＿＿＿＿＿＿＿＿＿＿＿＿＿

6.您希望本社未來出版?(可複選)

　□世界名畫家　　□中國名畫家　　□著名畫派畫論　　□藝術欣賞

　□美術行政　　　□建築藝術　　　□公共藝術　　　　□美術設計

　□繪畫技法　　　□宗教美術　　　□陶瓷藝術　　　　□文物收藏

　□兒童美育　　　□民間藝術　　　□文化資產　　　　□藝術評論

　□文化旅遊

您推薦＿＿＿＿＿＿＿＿＿＿作者 或 ＿＿＿＿＿＿＿＿＿類書籍

7.您對本社叢書　□經常買　□初次買　□偶而買

# 藝術家雜誌社　收

## 100　台北市重慶南路一段147號6樓

6F, No.147, Sec.1, Chung-Ching S. Rd., Taipei, Taiwan, R.O.C.

Artist

姓　　名：　　　　　　　　　　性別：男□ 女□ 年齡：

現在地址：

永久地址：

電　　話：日／　　　　　　　手機／

E-Mail：

在　　學：□ 學歷：　　　　　　　職業：

您是藝術家雜誌：□今訂戶　□曾經訂戶　□零購者　□非讀者

客戶服務專線：(02)23886715　E-Mail：art.books@msa.hinet.net

參考書目

Benjamin, W. (1973), Arendt, H. ed., *Illuminations*, Fontana Press.

Benkler, Y. (2006), *The Wealth of Networks*, Tale University Press.

Dempsey, A. (2002), *Art in the Modern Era: Style, School, Movements*, Thames & Hudson.

Eames, C. (1990), *A Computer Perspective*, Harvard University Press.

Greene, R. (2004), *Internet Art*, Thames & Hudson Ltd.

Hansen, M. (2004), *New Philosophy for New Media*, MIT Press.

Hanson, M. (2003), *The End of Celluloid*, RotoVision.

Harrison, C. & Wood, P. eds. (1994), *Art in Theory 1900-1990*, Blackwell.

Hopkins, D. (2000), *After Modern Art*, Oxford University Press.

Jenkins, H. (2006), *Convergence Culture*, New York University Press.

Jenkins, H. (2006), *Fans, Bloggers, and Gamers*, New York University Press.

Keen, A. (2007), *The Cult of the Amateur*, Doubleday.

Kelland, M., D. Morris, and D. Lloyd (2005), *Machinima*, Thomson.

Manovich, L. (2001) *The Language of New Media*, MIT.

Packer, R. and K. Jordan eds. (2001), *Multimedia: From Wagner to Virtual Reality*, Norton.

Popper, F. (1999), *New Media in Late 20th-Century Art*, Thames & Hudson.

Reichardt, J. (1971), *The Computer in Art*, Studio Vista.

Rush, M. (1999), *New Media in Late 20th Century Art*, Thames & Hudson.

Schwarz, H. (1997), *Media Art History*, ZKM/Center for Art and Media.

Steven Levy (1994), *Hackers: Heroes of the Computer Revolution*, Penguin Books.

Tapscott, D., and A. D. Williams (2006), *Wikinomics*, Penguin.

Veit, S. (1993), *Stan Veit's History of the Personal Computer*, Worldcom.

Walker, J. (2001), *Art in the Age of Mass Media*, Pluto Press.

Wardrip-Fruin, N. and N. Montfort (2003), *The New Media Reader*, MIT Press.

Weiberger, D. (2007), *Everything is Miscellaneous*, Times Books.

Wurster, C. (2002), *Computers*, Taschen GmbH.

**國家圖書館出版品預行編目**

數位「美」學？：電腦時代的藝術創作及文化潮流
剖析 = Digital aesthetics？/ 葉謹睿著.
-- 初版 .--. 臺北市：藝術家，2008.05
面 17×23公分
ISBN 978-986-7034-86-1（平裝）

1.數位藝術 2.美學

900.29                                    97007238

# 數位「美」學？

## 電腦時代的藝術創作及文化潮流剖析

### 葉謹睿 著

發行人 何政廣
主　編 王庭玫
編　輯 謝汝萱
美　編 陳怡君

出版者 藝術家出版社
台北市重慶南路一段147號6樓
TEL：(02)2371-9692～3 FAX：(02)22331-7096
郵政劃撥：01044798 藝術家雜誌社帳戶

總經銷 時報文化出版企業股份有限公司
台北縣中和市連城路134巷10號
TEL：(02)22306-6842

南部區域代理 台南市西門路一段223巷10弄26號
TEL：(06)261-7268FAX：(06)263-7698

印　刷 欣佑彩色製版印刷股份有限公司
初　版 2008年5月
定　價 新臺幣380元

ISBN 978-986-7034-86-1（平裝）